藝術解碼

U0099275

藝術解碼
藝術解碼

藝 術 解 碼

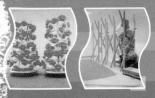
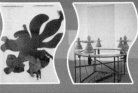
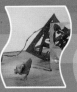

觀想與超越

藝術中的人與物

■ 林曼麗　蕭瓊瑞／主編
■ 江如海／著

東大圖書公司

總　序

　　藝術鑑賞教育，隨著國內大學通識教育的施行，近年來逐漸受到較多的重視；然而長期以來，藝術鑑賞的教材內容如何選擇、組織？如何施行？總是存在著許多不同的看法和爭議。

　　不可否認，十九世紀以降，尤其二十世紀初期，受到西風東漸的影響，國內藝術教育的內容，其實就是一部西歐美學詮釋體系的全盤翻版，一部所謂的西洋美術史，也就是少數幾個西歐國家藝術發展的家譜。

　　我們不可否定西歐在文藝復興之後，所帶動掀起的人類文明高峰，但我們也不得不為這個讀別人家譜、找不到自我定位的荒謬現象，感到焦急、無奈。

　　即使在大學的通識課程中，少數幾個小時的課程，也不可能講了西洋、再講東方，講了東方、再講中國和臺灣。即使有這樣的時間，對一般非藝術專業的學生而言，也實在很難清楚告訴他：立體派藝術家為何要解構物象、重組物象？這種專業化的繪畫問題，對大部分學生而言，又干卿底事？

　　事實上，從人文的觀點出發，藝術完全是人類人文思考的一種過程和結果；看到羅浮宮的【蒙娜麗莎】，會受到極大的感動，恐怕也只是見多了分身，突然見到本尊時的一種激動。從畫面上看，【蒙娜麗莎】即使擁有許多人類繪畫史上開風氣之先的技法和效果，但在今天資訊如此發達的時代，複製效果如此高明的時代，【蒙娜麗莎】是否還能那樣鮮活地感動所有站在她面前的仰慕者？其實

是值得懷疑的。

即使有所感動，但是否就因此能夠被稱為「偉大」，也很難說清楚、講明白。

然而，如果從人文發展的角度觀，這是人類文明史上，第一次如此真切地花費長時間的用心，去觀察、描繪一個既非神也非聖的普通女子，用如此「科學」的方式，去掌握她的真實存在；同時，又深入內心捕捉她「誠於中，形於外」、情緒要發而未發的那一剎那，以及帶動著這嘴角淺淺微笑的不可名狀的一種複雜心理狀態；這是人類文明史上的第一次，也是象徵「人文主義」來臨，最具體鮮明的一座里程碑。那麼【蒙娜麗莎】重不重要呢？達文西偉大不偉大呢？

過去的藝術鑑賞教育，過度強調形式本身的意義；當然，能夠理解、體會，進而掌握這種形式之間的秩序與韻律，仍然是藝術教育的一個重要課題；但僅僅如此，仍然是不夠的。藝術背後的人文思考，或許能夠帶動更多的人，進入藝術思維的廣大世界。

西方藝術史有一個知名的故事：介於古典與中古時代之間的一位偉大思想家魏吉爾，有一次旅行，因船難而流落荒島，同行的夥伴們，都耽心會遇上野蠻人而心生畏懼。這時，魏吉爾指著一個雕刻人像，安慰大家說：「我們安全了！」大家不解地問他為什麼如此肯定？他說：「雕刻這些人像的人，他們了解生命中動人、哀怨的力量，萬物必有一死的道理深深地觸動了他們的心。這樣的人，必然不是野蠻人。」

這個故事，動人之處，還不在魏吉爾的睿智卓見，而是說故事的人，包括魏吉爾和近代的歐洲思想家，他們深信：藝術足以傳達人類心靈深處的悸動，

並透過藝術品彼此溝通、理解。

文藝復興之後的基督教世界，囿於反對偶像崇拜的教義，曾經一度反對藝術的提倡；後來他們站在宗教的立場，理解到一件事：人類的軟弱與無知，正好可以透過藝術來接近上帝、理解上帝的偉大。藝術終於成為西方文明中，輝煌燦爛的一頁。

偉大的藝術創作，加上早期發展的藝術史研究，西歐藝術成為橫掃全世界的文明利器；然而人類學的發展，也早早提醒人們：世界上各種文明的同等價值，不容忽視。

近年來，臺灣的國民教育改革，已廢除「美術」這樣的課程名稱，改為「藝術與人文」，顯然意圖突顯人文思考與認識，在藝術教育中的重要性。

東大圖書公司早有發展藝術普及讀物的想法，但又對過去制式的介紹方式：不是藝術史，就是畫家傳記的作法，感到不足。於是我們便邀集了一批學有專精的年輕學者，從人文思考的角度出發，採用人類學家「價值系統」的論述結構，打破東西藝術史的畛域，以「人和自然」、「人和人」、「人和自我」、「人和物」等幾個面向，分別進行一些藝術品與藝術家的介紹，尤其是著重在這些創作行為背後的人文思考。

打破了西歐美術史的家譜世系，我們自己的藝術家也可以在同樣的主題下，開始有自己的看法與作法，開始有了一席之地。

這是一個全新的嘗試，對所有的寫作者都是一項挑戰；既要橫跨東西、又要學貫古今，既要深入要理、又要出之平易，當然不是一件容易的工作。期待所有的讀者，以一種探險的心情，和我們一同進入這個「藝術解碼」的趣味遊

觀想與超越

戲之中，同享藝術的奧祕與人文的驚奇。

　　本叢書，計分十冊，書名及作者分別是：

　　1. 盡頭的起點──藝術中的人與自然（蕭瓊瑞／著）
　　2. 流轉與凝望──藝術中的人與自然（吳雅鳳／著）
　　3. 清晰的模糊──藝術中的人與人（吳奕芳／著）
　　4. 變幻的容顏──藝術中的人與人（陳英偉／著）
　　5. 記憶的表情──藝術中的人與自我（陳香君／著）
　　6. 岔路與轉角──藝術中的人與自我（楊文敏／著）
　　7. 自在與飛揚──藝術中的人與物（蕭瓊瑞／著）
　　8. 觀想與超越──藝術中的人與物（江如海／著）

　　為了協助讀者對一些專有名詞的了解，凡是文本中出現黑體字的部分，都可以在邊欄得到進一步的解釋。

叢書主編

林曼麗

蕭瓊瑞

自 序

觀想與超越

　　每一本書的完成對作者而言都是一段特別的旅程，這本書尤其是如此。

　　在大學美術系的求學期間，我便對藝術作品的媒材構成與表現形式特別感興趣。當時，在術科的課程中，都會針對特定的傳統創作媒材，例如油畫、水墨、版畫、雕塑等，學習因這些媒材特性所發展的技術，或者是培養處理媒材應有的態度與觀念；另一方面，在藝術史的學科課程中，對藝術的理解則專注於作品形式發展的歷史邏輯，或者是探討藝術與文化、社會的辯證關係。前者囿於追求媒材的掌握與技術的熟稔，對實際的創作實驗則是一種侷限；後者將藝術放在更廣大的文化與歷史的脈絡中，從而解譯作品的圖像與形式意義，則容易以偏概全，降低個別作品在理解和欣賞過程中的獨特性。為了解決這兩者不同的缺失，我當初的一個簡單想法是：藝術作品的存在，在它未臻至展現美學與文化價值之前，都應視為單純的物理現象；人與藝術作品的關係，首先應被視為人與世界的關係。

　　因此，藝術中的「人與物」，在本書中便不是指藝術作品所要傳達的題材，或者是人、事、物等表現的對象，而是放在創作與鑑賞的互動架構中去理解。藝術中的「人」，所指的是具有創作衝動的「藝術家」，以及將人文價值與生活經驗帶入作品的「觀賞者」；藝術中的「物」，可以指的是由物質媒材所形構出的「藝術作品」，也可以是由無數作品、機構或媒體結合而成的「藝術世界」，或者是指更為廣大的宇宙萬物。本書所探觸的幾個重要議題：從人（主體）與世界（客體）的關係到物的形式結構，或者是人的視知覺到物的社會與歷史作用，都是透過這個觀念架構進行討論的。

寫作初期，我正擔任一項以探討過去二十年間國際藝展活動為主的研究計畫助理，埋首於當代藝術家及作品的資料整理中；我也瀏覽了雪梨大學 Schaeffer 美術圖書館大部分當代藝術圖錄、畫冊的收藏，因此完成了討論作品的挑選，也同時草擬了章節主題。一件難忘的事，是和我碩士班導師、美國匹茲堡大學當代藝術史教授 Terry Smith 在校園內的巧遇。他戴著墨鏡、穿著黑皮大衣，低著頭在橄欖球場中央踱步沉思，令我印象深刻；當時，他正在苦思下一本著作《何為當代藝術？》(What Is Contemporary Art?)。之後，在幾次交換寫作心得的對話中，他直說我所觸及的是一個難以解決的「大問題」。

　　確實，本書並非企圖解決「藝術中的人與物」這個「大問題」，而是嘗試勾勒出思考這個問題的可能輪廓。尤其在面對當代藝術複雜又開放的表現形式中，藝術不再僅僅是人類社會經驗的反映、歷史的產物，也很難再以傳統的再現或表現的觀念，去理解作品中文化與藝術的內涵；當代藝術具有改變思維習慣的潛能，可以轉換我們面對世界、與世界互動的態度，甚至扭轉我們創造世界的方法。這是一段追尋未知思想與經驗的旅程，寫作的過程就像是武滿徹流水般恍惚的音樂旋律，有如一連串「觀看」與「思考」的意識飄邈在空間中，書中的文字也只能是暫時的塵埃落定。

　　叢書的原始構想，開拓了國內藝術論述的新方向，這要歸功於主編蕭瓊瑞與林曼麗教授的主題規劃；同時也要感謝他們的邀請，讓我有機會呈現多年來迴繞在心中的一些想法。其次，也要謝謝編輯的細心與耐心，讓本書的形式得以完美的具體呈現。最後，如果本書的內容也為讀者帶來一趟豐盛的旅程，則必須歸功於引領、開拓我視野的莊素娥、李明明與 Terry Smith 三位教授，我願將目前這本小書呈獻給他們。

江如海

桃園大溪 2005.12.

觀想與超越

——藝術中的人與物【目　次】

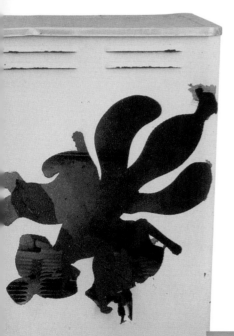

緒　論

觀想與超越

許多人欣賞一件繪畫，或者是一座雕塑作品的經驗，大多是先試著掌握藝術家所描繪的對象，或者是欲表現的情感內容。觀眾不由自主地直接尋找作品的標題，參考作家的創作背景說明，將作品的主題與現實世界相聯繫，摸索兩者之間的相同點或相異點，看看作者描繪或模擬的像或不像，努力察覺作品裡那些可供辨識的人、事、景物等。因此，當一件作品被稱譽為"好"的創作時，往往侷限於那些大眾所熟知的內容，或者是暗示藝術家模仿技藝的幾可亂真。然而，如果將焦點都放在藝術所呈現的主題，創作只侷限於題材內容的選擇，那麼就不需要藝術了，因為每個人生命中的點點滴滴，生活中的所見所聞都是最真實感動的。換句話說，在這種通俗的觀點下，藝術變成只是生活的翻版，只是重複指涉那些日常的現實內容。

但是，為什麼在人的精神生活中，還是那麼需要生產藝術，喜愛談論藝術，甚而將藝術視為人的高度情感或精緻思維的具體呈現呢？藝術作品的魅力或者是真正的價值到底在哪裡？要回答這些問題雖然不太容易，但是，至少可以先從一些藝術存在的實際現象談起。事實上，藝術雖然反映了人不斷求新的創作意欲，但是那些意念所包含的情感和想法，

絕對不是腦子裡特殊的抽象觀念，而是必須仰賴具體的、獨特的作品才能存在；也就是說，藝術作品中散發的美感特質，不能脫離乘載它的創作材料，就如同靈魂與思維必須憑藉人的身體才能存在的道理一樣。當我們觀看臺中縣月湖遺址出土的【單面石核器】時，可以察覺到它不僅是一件實用刃器，同時也可以去欣賞它具有對稱性的造形結構，驚訝於臺灣的上古先民藉由一個石材的打造，將平衡的概念外化為一個具體的形象。欣賞義大利文藝復興時期畫家達文西 (Leonardo da Vinci, 1452–1519) 所繪的世界名作【蒙娜麗莎】，並不是畫中人物本人的甜美面貌吸引著我們，而是畫家細膩地掌握了油彩的調配，並且在畫板上用畫筆反覆地堆疊，擬塑出富於生息的逼真影像而令人感到讚嘆。杜象 (Marcel Duchamp, 1887–1968) 的驚世名作【噴泉】，只是藝術家特意挑選的一個現成的瓷製「馬桶」，但是它卻能夠成為一個具有挑釁與諷刺意味的作品；由於馬桶在日常生活中只是一個不登大雅的物品，他的作品說明了醜陋鄙俗也可以是藝術的內涵，戲謔顛覆也能夠是創作的態度，手工製作也不一定是藝術生產的必要過程，挑戰了一種將藝術視為美化生活與性靈陶養的世俗看法。因此，一件被認定為藝術作品的基本條件，首先必須是由某些特定的物質材料所構成，是一個具有時空特性的具體事物。

不論是木頭、岩石、水或植物纖維等自然物，或者是各式的機械、玻璃、碗盤等實用的人工製品，物質世界中包羅萬象的各式物體，以及伴隨它們的一切空間與時間現象，都有可能成為藝術家構思創作的靈感來源，以及構成作品存在的獨特實體。然而，正是由於藝術作品具有和

一般事物相同的物質特性，在許多實際的審美經驗中，並無法輕易地從作品的平凡物性中，體驗出具有藝術特質的美感境界，或者超越作品的表象而掌握真實存有的人文價值。例如：在許多人的眼中，抽象風格的繪畫或雕塑作品，只是徒具色彩的顏料組合和各式材料的拼湊罷了；換句話說，他們只看到作品表面客觀的物理特性。現在不會因為家中日常物品的造形特徵，便把它們視為具有美感價值的作品，就如同當時【單面石核器】被製作時只是考量它的實用目的；然而，當我們在博物館看著櫥窗中的【單面石核器】時，它已經跳脫當時的實用價值，轉換為只具備單純展示功能的陳列品。在人們的觀注下，它依舊可以超越時空的限制，活生生地顯現出原始時代的生活氛圍：人在自然的材料中運用手工的勞作，展現人的表現意欲與征服自然的意圖。【蒙娜麗莎】創作於一個沒有照相寫真技術與宗教繪畫盛行的時代，我們卻可以從畫中人物的眼神與微笑中，體驗出屬於世間的人性光輝。如果達文西生活在現代，他也許會熱中於攝影，而不會考慮那麼辛苦地使用顏料，耐心地描繪他所要實現的理想肖像。杜象曾經將【蒙娜麗莎】畫作海報中的人物加了兩撇鬍子，並且命名為【L.H.O.O.Q】，而成為一件令人感到狂妄幽默的作品，但是，也由於他以一種將藝術自我毀棄的嚴肅態度，卻開拓了另一種另尋求自由、擺脫限制的創作形式；同樣的，假如有人早杜象三十年，將一個自家的馬桶拿到展覽場當作藝術品展示，他一定會被人視為瘋子。確實，要將各式各樣物品，在變化萬千的現實世界中區隔出來作為藝術作品，每個時代、每個區域甚至每個個體的看法與條件都可能不

盡相同。

　　因此，嚴格地說來，作品不能只是僅僅視為物理對象，沒有審美觀看與思維活動的介入，並不能說是一件具有藝術價值的完整作品；作品透過生產它的藝術家，不僅需要物質媒材才能存在，也必須要有欣賞與理解它的觀眾。一個可供觀看的物質對象，只是具備了成為藝術作品的潛能，然而，要將一個特定的物體視為藝術品，還必須超越那些僅是肉眼所見的感官限制，具備圍繞在該物體周圍各種可能激發藝術思考的能力；由於能夠意識到這些相關的藝術概念，也才能夠進一步引導出理解與詮釋這些作品的方向，彰顯藝術真正的意義與價值。

　　當我們凝神觀注那些可能具有美感性質或藝術觀念的物品時，如果自問：「為什麼這件作品看起來會是這個樣子？」一些最基本的答案可能是：「如果不是因為那一位藝術家作的，它現在就不會在這裡！」或者是：「如果它不是現在這個樣子，我們就不會在這裡欣賞它！」雖然這些說法只是一些毫無意義的循環論證，但是也道出了藝術活動中，兩個固有的基本存在條件：一個作為因被觀照而揭示的客體對象：「作品」，與一個因觀照作品而形構的主體：「創作者／觀賞者」。這本小書即是為讀者介紹關於這兩者在藝術活動中的幾種基本特性，與它們之間可能的互動模式。在當代的藝術世界中，藝術家如何選擇與操作他所面對的材料？作品中的物質特性如何影響作品呈現的樣貌？它們如何提示藝術活動的進行，進而產生藝術或文化的意義？從作品的材質出發，欣賞者又應抱持何種態度，去接受那些看似意義捉摸不定的藝術成品呢？在本書中，讀

者會漸漸地認識到，在當今的藝術世界中，藝術的創作和欣賞再也沒有確切的觀看角度與經驗規範可循。藝術家在豐富多樣、變化萬千的物質世界中工作，作品只是在某種適當的勞動方式下，所產生的一個不太確定的結果。藝術充滿著動態的意義，我們不需要特別賦與藝術確定或完整的內容，它只是在人與物、觀看與被觀看、不可見的與可見的、真實與虛幻、文化與自然、理想與現實之間的縫隙中游移的意念；藝術僅僅作為一個引導我們觀照內在的自我、了解外在世界的一個起點。但是，也由於藝術創作在物質媒材中推陳出新，不斷地擺脫任何僵化與宰制的認知形式，人才可以在面對作品沉思冥想的經驗中，不斷地進行自我檢視、消解、位移與轉換；最終，藝術能擺脫物質世界的羈絆，滿足人不斷追求自我意識提升的意欲，也使人的心靈獲得真正的自由與解放。

01　物的發現

　　我們生活在一個物質的世界中。每天，人們不斷地與各式各樣的物體接觸，不論是用眼睛察看、以耳朵聆聽、靠身體觸摸，或藉舌頭品嚐，都是去體驗這個世界存在的最直接方式。接觸各種物體的行為，也是觀察與認識我們周遭環境的一種學習方式：多認識一件新物體，或者是對一件舊物體產生新的理解，明白它們的特性與功能，進而再生產並創造新的事物，是人類生存發展的基本動力之一；也由於對物體的多一分理解，可以使我們更加了解所處的世界，以及在各種生存環境條件下所產生的問題，並在思考與解決問題的過程中，建立自我的世界觀與人生觀。

　　在當代藝術的領域中，藝術家關心與表現的對象，已超越傳統的侷限，盡可能地朝向日常生活中我們所能接觸到的各式各樣物體發展。過去藝術家藉由油畫、水墨、陶土等特定的創作媒材，去表現我們眼睛所見的自然世界。在傳統的藝術鑑賞中，欣賞一件繪畫作品，除了嘗試了解藝術家描繪的主題對象，同時也在體會畫中的形象是如何藉由媒材的表現塑造出來：油畫顏料豐富的色彩，以及其深具變化的可塑性，讓藝術家不僅可以如實地再現描寫的對象，更可以純粹表現色彩與造形的形式美感；水與墨的結合不僅呈現無法預測、自由流動的驚喜感，也產生

氣韻生動的濃淡視覺變化。然而，傳統材料也容易陷入表現的侷限，讓藝術工作成為一種特殊手工技術、造形創造的專業領域，畫布和卷軸成了藝術與現實世界隔離的介面。當代藝術便是要藉由對各種物質材料的開發，銜接傳統的創作媒材在藝術與生活之間所建立起的鴻溝，運用任何開放的、流動的、發現的、被使用的、回收的事物，讓藝術的表現更趨近於現實經驗。於是，紙箱、馬桶、廢鐵及各種現成物，經由藝術家巧思轉化後，成了不同於一般事物的藝術品。事實上，當代藝術家發現對象、面對事物和操作物體的經驗，和一般人並沒有不同，只是他們各自抱持特定的藝術姿態或理念，讓平凡的物體從自然的世界中抽離出來，轉換為一個獨立自主的、可供意會沉思的藝術品。

乍看安迪‧沃荷 (Andy Warhol, 1928–1987) 於 1964 年所作的【布里洛紙箱】（圖 1–1），就如一堆隨意堆放在牆角的紙箱。沃荷原本是一位為雜誌、櫥窗與商品作廣告的美術設計師，在 1960 年代，他逐漸將對消費文化中流行風尚的興趣，轉移到藝術創作。布里洛紙箱，本是在美國的超級市場中，用來包裝一種名為布里洛肥皂商品的箱子，然而，經由沃荷的重新製造，這些「紙箱」便成了藝術品。但這不禁令人疑惑，為何這些平凡無奇的「紙箱」，可以被視為藝術品呢？如果像布里洛紙箱這樣的日常用品都可以成為藝術品，那麼是否只要是人們眼睛所能見到的任何物體，只要經過藝術家的指名認可，就可以成為藝術品呢？

事實上，仔細分析沃荷的【布里洛紙箱】所呈現的創作手法，和傳統藝術家的工作並沒有太大的不同。在過去，一般藝術家的工作，即是

觀想與超越

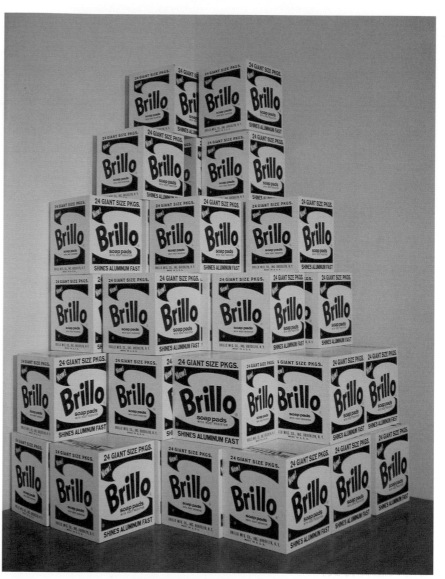

圖 1-1　沃荷，布里洛紙箱，1969（原作 1964 年），絹印在夾板上，45 箱、每箱 50.8 × 50.8 × 43.2 cm，美國加州帕薩迪那市諾頓西蒙美術館 (Norton Simon Museum, Pasadena, California)。

© 2005 Andy Warhol Foundation for the Visual Arts/ARS, New York

將物體對象，通常是指外在自然世界的一部分（例如：一條河、一座山，或者是一群人所構成的活動或歷史事件），透過構思而形成一種特定的詮釋觀點，並且運用顏料、畫布或塑造材料的「模擬再現」，形成一件同時具有主題內容、並具有美感特質的觀看作品。沃荷以夾板為材料裝訂成如實體紙箱大小的造形，並漆上如紙版的顏色，再運用絹印的技術，將原本「布里洛」的設計圖案印在夾板上，使【布里洛紙箱】再現了布里洛紙箱的外觀，讓它們看起來一模一樣。

　　如果只把觀賞的角度，放在【布里洛紙箱】作品的外表上，不免會想：沃荷的【布里洛紙箱】和超市中的布里洛紙箱看起來既是一模一樣，那麼直接拿真的紙箱來展示就好了，根本不需要藝術家大費周章地運用手工來製作。然而，沃荷選擇像布里洛紙箱這樣的物體，作為藝術創作的主題，便是希望觀者去注意一個充滿工業化大量生產的消費文化問題。其次，沃荷雖也以「模擬再現」的方式創作，但是他的觀念卻與傳統全然不同。傳統藝術中的「模擬再現」，總是將一般現實的主題，透過藝術家的再詮釋，進而創作出另一個新的主題；相反地，在【布里洛紙箱】作品中，完全無法一眼看出藝術家對紙箱的想法或觀點，沒有一點藝術家的個性或情感，也就是說，沃荷的創作手法有如機械生產般的冷酷無情。因此，在主題對象上，【布里洛紙箱】就像是一件沒有作者的作品，藝術家以自我否定的方式，批判現代社會只重視外表印象、不斷重複的非人性特徵。一個個「紙箱」隨意地堆放起來，好像可以隨時改變它們的排列組合方式，或者任意再多放幾個或取走幾個；作品的整體就像是

模擬再現(Stimulation/Representation)：「模擬」是一種模真的創作手法，表達那些未曾發生的事件或未曾存在的事物，但是看起來比真實世界還要真實的一個虛構世界；「再現」則是一種對現實世界的模仿。藝術作品根據描述對象的不同，而有人物畫、風景畫或靜物畫等傳統繪畫類型。

© SABAM–Belgium 2005

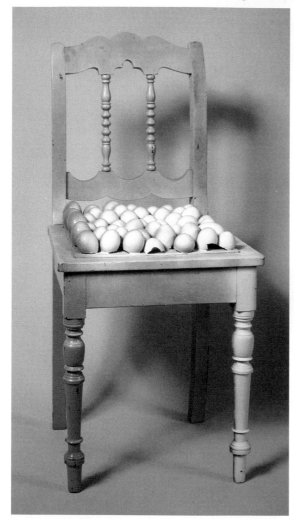

一個可自由發展的積木遊戲，又體現出一種大量生產下單調重複的視覺經驗，反映當代過度重視消費、外表的物質文明。

和沃荷針對某一物體對象進行「模擬再現」的創作手法不同，馬賽爾‧布魯泰爾斯 (Marcel Broodthaers, 1924–1976) 的【有蛋的丁香椅】（圖1–2）是直接以現成物拼裝組合而成。這件作品，將一個普通靠椅的椅座部分安置了許多蛋殼，再以噴漆染上白色和玫瑰色顏料，形成一件富有神祕夢幻特質的作品。

要將【有蛋的丁香椅】視為一件藝術品，重點不在於各別的物體：椅子或蛋殼，而在於物體之間的巧妙結合。在現實生活中，椅子是一種傢俱，等待人們坐下，支撐體重承受壓力，讓人放鬆休息；而圓滾易碎的蛋，總是予人脆弱的印象，需要小心去對待。然而，【有蛋的丁香椅】椅座佈滿了蛋殼，成了一個無法讓人坐下的椅子；另一方面，一顆顆蛋殼排滿在椅座上，似乎隨時會讓一個粗心的人給壓碎。椅子喪失了原本的實用功能，蛋殼處於一個最不安全的狀況下，布魯泰爾斯在作品中將兩個原本不相干的物體結合在一

圖1–2　布魯泰爾斯，有蛋的丁香椅，1966，椅子、蛋殼和塗料，90×43×45 cm，私人收藏。

起，成為另一個具有滑稽幽默特質的完整個體。噴漆的效果使作品的外觀產生漸層的色彩變化，掩飾了椅子和蛋殼的不同質感，統一了兩種材料的差異，讓這些蛋看起來就像是從椅座上生長出來一般，產生奇特的超現實效果。事實上，布魯泰爾斯在以物體創作前，便嘗試以超現實的觀念作詩。他對已經熟知的事物感到厭倦，並且認為如果一個物體的形式是完美的，就不容易被注意、被知覺到。因此，他的創作觀念，在於拆解人與事物之間約定俗成或習以為常的僵化關係，將一般的物體置於一個它們不可能存在的地方，進而創造另一種異於平常的視覺感受。

羅伯特·羅森伯格 (Robert Rauschenberg, 1925-) 於 1965 年完成的【天啟】（圖 1-3），則是由五件金屬廢料的集合物組成，它們大多來自建築工地或街道上拾獲的機械材料。羅森伯格在每件集合物的底部安裝了滾輪，可以自由推動，使之能隨時隨地任意變換位置，因此，它們之間的相互關係是自由機動的。另外，每件集合物的內部都裝置了一臺收音機，播放不同電臺的節目，各式的音樂、音效與講話相互干擾，形成有時大聲清楚，有時輕柔模糊的噪音。這些集合物由不同廢料組成，形成各具獨特造形、發出個別音效的獨立個體。觀者可以走進這些物體之間，就像走在各種體型與氣質的陌生人群中，彷彿再次體驗忙碌街道上的城市經驗，人與人的相遇在偶然與必然之間，彼此似乎互不相干卻又互相依賴；而這些殘破灰暗的廢料形象，就像在暗示都市生活中為殘酷現實所扭曲的心靈。

集合物 (Assemblage)：一種現代雕塑的作品類型，它本身是由多樣的物件或形式所結合而成。那些物件通常都是由藝術家所拾得的現成物，並且也可以和繪畫顏料，例如油彩或壓克力顏料作某種形式上的結合；這種多樣媒材的運用，一方面是尋求各種創作的可能性，同時也在豐富視覺語彙的表現。這類藝術最有名的例子，是羅森伯格於 **1959** 年所作的【組合】。

© Robert Rauschenberg/Licensed by VAGA, New York, NY

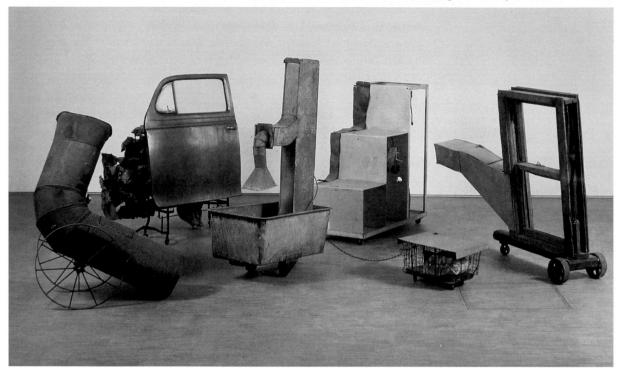

觀想與超越

圖1-3 羅森伯格，天啟，1962-65，5個廢棄金屬材料組合（有通風管、車門與擠壓的打字桌；有通風管的洗水槽；鐵網籃、樓梯與包含電池、電子零件的控制器；連接通風管的木窗框）與5個隱藏收音機，法國巴黎龐畢度藝術中心 (Centre Georges Pompidou, Paris)。

沃荷所作的【布里洛紙箱】，只是藉由一個人們所熟知的商品，轉換為一個充滿混淆和引發爭議的觀看對象，讓人們思考作品以外的各種可能性；作品的重點不在於我們看到了什麼，而在於我們如何去觀看。布魯泰爾斯則是機靈地掌握與創造物品特質之間的矛盾，打破人們對周遭物質環境所熟悉的認知習慣。羅森伯格的【天啟】則是以象徵的隱喻手法，再現都市街

道混亂吵雜的生活感受。這些藝術家運用最稀鬆平常的當代物體為材料，目的並不是去直接再現現實，而是嘗試在物體的發現與結合中，探討人對現實的態度與想法，揭露現代生活中人與環境之間的複雜處境。

　　無可否認，一件繪畫或雕塑，很容易被認定為是藝術品，然而，當代藝術家常以日常生活中的物體為材料進行創作，讓「什麼是藝術品？」的問題引起越來越多的注意。有人會說：「在美術館中展示的作品，或者是博物館中典藏的稀世珍品，就是藝術品。」這是一個比較被動的說法，試著想想：有誰能決定哪些機構應該要展出哪些內容呢？是不是只要是被展示的物體，都可以被認定為藝術品呢？就算那些展出的物品就是好的藝術品，在全然不知藝術家的創作背景或觀念的狀況下，以我們自身的努力又能理解多少呢？藝術創作是否只是在生活環境的眾多物件中，尋找和發現一個對象，或者將各種生活材料任憑個人喜好加工組合？在如此簡單的定義下，是否每個人對於一般的物體抱持非比尋常的態度，都可以成為藝術家呢？

　　無論如何，當進入美術館，不論在牆上、地上或任何的空間中，不論所看到的各種物體是不是藝術品，作為鑑賞者的角色和藝術家同等重要，同樣需要極為豐富的想像力。因為，失去觀者參與的作品，只能依然是一些生活中的平凡物件，永遠都不會受人重視，而許多好的藝術品是等待著觀者自己主動去發現。

　　人們總以為語言文字是進行溝通的最有效的方式，然而，除了語言文字之外，我們無時無刻還以本能的直覺反應，和周遭的物質環境進行無言的對話。就像出生不久的嬰孩，雖不懂得控制身體，也無法以言語傳達意見和接受訊息，但透過本能的感覺、反應與外界的互動中，逐漸學會控制自己的身體，體會食物的滿足感，觀察周遭事物的特性，進而尋得一個順應環境的生存之道。

　　在個體與外界的互動中，自我心靈所具備的認識外在事物的意識能力，是一個基本的出發。例如，當手中握著一本書，首先，可以具體的感覺到一個外在、相對於心靈的物體對象——「書本」，掌握在手中；這個書本無法主動的思考與行動，它的存在是被動的，是外在物質世界的一部分。其次，也可以同時意識到手對它的接觸、眼睛的觀察，讓這些特別的感覺訊息傳到內在。最後，經由思考運作去分辨這些特別的知覺訊息，喚起過去對類似物體的感知經驗，然後告訴自己：「這是一本書」。因此，內在的自我和外界的接觸越多，思考所能運用的概念也越廣泛、越精確。而且，有趣的是，對外在事物的認知，是一種自我和物體的接觸，兩者合而為一的結果；「這是一本書」，更精確地說，應該是「在我

的眼前，在我手中的這個物體是一本書」。我們對外在世界的理解與認識，總是透過每個個體的獨特思考方式、經驗累積與感覺體會所反射的片面印象；這個「物體」是「我」現在所接觸的物體，這個「世界」是「我」現在所身處的世界。

　　與各種物體的接觸，是在有意與無意之間自然的發生。然而，在現實的生活中，當認真去對待一件物體時，它總是發生在特定的時間與空間中，一種發自內心的企圖與選擇的結果。例如，由於閱讀的樂趣，專心的讀者或許會感覺到書本的大小或重量，但不會同時去注意椅子上可能有的汙點或桌上的一枝筆；在接觸書本的當下，讀者和作為物體的書本產生了一種互動的聯繫，特別是在閱讀的過程中，讀者專注於文字概念所提供的訊息，而且只限定在某一特定主題的文本內容，透過個別經驗的回應與反思，逐漸形成清晰的觀念或信仰。因此，可以這麼說：一件被觀注的物體，不僅反映了人們的喜好與意欲，同時也暗示了它在特定的環境中的一種選擇的限制。

　　當代的藝術創作，也奠基在人與物的對話機制上。觀眾面對一件作品，首先，便是以一種藝術鑑賞的姿態，對一件物體進行感覺的互動、概念的思考。作為一個物體對象的藝術品，它並不是在生活中所能知覺到的一般物體，而是展現另一個人（藝術家）與物（創作材料）對話的結果。我們運用眼睛去看、去感覺對象物的色彩、造形或質感，目的是去體會藝術家如何和他所處理的物體互動，而這互動模式也決定了觀看該件作品的方式；我們藉由舊有的欣賞經驗，去思考這個新的對象，之

所以被認定為是「藝術品」的成分，進一步擴展藝術欣賞的視野。

　　看著梅赫・歐本漢 (Meret Oppenheim, 1913–1985) 的作品【物體】（圖 2–1），我們看到的是什麼？是一組咖啡杯組？或者，是一個具有咖啡杯組造形的毛皮？還是，就只是毛皮？在歐本漢的【物體】中，任何人都可以從造形上，意識到作品是咖啡杯、盤與湯匙的組合，然而，作者卻利用動物的毛皮為媒材，讓人產生一股古怪與新奇的視覺經驗。原本，咖啡杯、盤是日常生活中一組實用又普通的物品，常以陶瓷為材料，具有人們所熟知的簡單造形美感：陶瓷亮麗光滑的外表，既堅硬又脆弱的質感，是人們對它的一般印象；用銀製的湯匙觸碰杯子，總會發出清脆的響音。另一方面，人們對毛皮的質感特徵也不陌生，自由彈性的組織形態，總是給人柔軟平順的觸感，讓人聯想起毛皮大衣或手套。當我們看著【物體】時，只能專注於某個知覺面向，因此，歐本漢的創作就像和觀者玩一種知覺遊戲。當注意它的造形外觀時，它是咖啡杯組，當注意它的表面質感時，它是毛皮，同時喚起了對一般的咖啡杯組、毛皮的種種相關的概念，相對立的感覺經驗──堅硬／柔軟、光滑／毛絨、脆弱／彈性……等，也在思考中相互衝突、發展。

　　克雷斯・歐登伯格 (Claes Oldenburg , 1929–) 所作的【軟毛的絕佳幽默】（圖 2–2），也運用類似的觀念創作。他在作品中，運用各種不同圖案、色彩豔麗的人工毛皮，縫製成四枝斜躺在一起的冰棒造形。冰棒總是予人冰冷濕黏感覺，溫度稍微高一點，它很快就會融化成水，讓人無法控制；相反地，毛皮給人柔軟溫暖的感覺，總希望保持在乾爽的狀態

© ProLitteris, 2005 8033 Zürich

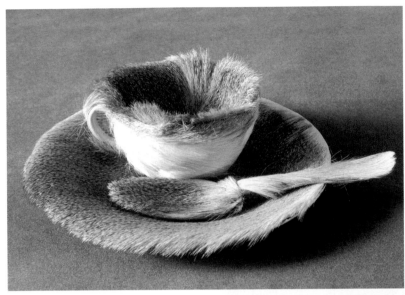

圖 2-1　梅赫・歐本漢，物體，1936，毛皮覆蓋的杯子、杯墊和湯匙，杯子直徑 11 cm、杯墊直徑 20 cm、湯匙 20 cm、全部約 7.3 cm 高，美國紐約現代美術館 (The Museum of Modern Art, New York)。

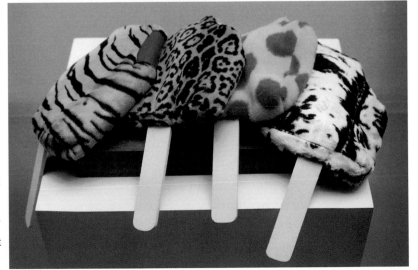

圖 2-2　歐登伯格，軟毛的絕佳幽默，1963，塞有木棉的人工毛皮和上漆的木條，4 組，每組 5.1×24.1×48.3 cm，米歇爾・撒亨、布萊特・米歇爾企業 (Mitchell C. Shaheen, The Brett Mitchell Collection, Inc.) 典藏。

© Claes Oldenburg and Coosje van Bruggen

知覺歧異 (Polysemy):
源自於希臘文，意思是擁
有「許多符號」，是一種
具有多種潛在意義的性
質。如果一件藝術作品的
意義是含混不清的，它便
是知覺歧異的，因為對於
不同的觀者而言，它可以
有許多不同的意義。

下，供人禦寒。歐登伯格的"幽默"即在於，當注意它的外形輪廓時，它是冰棒，當注意它的表面觸感時，它是毛皮，這件作品表現了「冷」中有「熱」、「熱」中有「冷」的一種超感覺經驗。

雖然，我們並不清楚歐本漢和歐登伯格的原始創作動機，然而，站在藝術鑑賞的角度，這些充滿知覺歧異的物體作品，可以引發我們許多不同觀念的聯想。例如：【物體】，可以是一個杯形的有毛怪物，也可以是一套有生命的茶杯組合；【軟毛的絕佳幽默】，可以是四枝會讓人吃了沾滿毛料的整人冰棒，也可以是四隻躺在一起的不同花色動物標本⋯⋯等等。在咖啡杯、冰棒與毛皮的條件下，鑑賞者可以依據個人的感覺經驗，對這些作品加以體會與進一步的詮釋，發展更為靈活的認知觀念。

美國藝術家羅伯特・史密斯遜 (Robert Smithson, 1938–1973) 的【螺旋形的防波堤】（圖 2–3），以自然風景為對象進行創作，讓藝術不侷限於日常物品，展出場所也不限於畫廊或美術館等室內空間，讓觀者與作品之間產生更為複雜的互動關係。當年，史密斯遜在美國猶他州大鹽湖 (Great Salt Lake, Utah) 的羅澤爾岬 (Rozel Point)，運用兩臺大型的卡車、一臺牽引機與一臺推土機，將岸邊的岩石向湖中堆積，形成一條 1500 英尺長、15 英尺寬，只高出水面些許、可供人行走的螺旋堤防。自 1970 年完成不久，便由於湖水高漲，這件作品竟淹沒在鹽湖裡長達三十年的時間，一直到 90 年代末，水面逐漸下降，作品才又慢慢的浮現出來，再次引起世人的注意。

大鹽湖和【螺旋形的防波堤】對史密斯遜而言，代表了一種生命中

成長與朽敗的原始象徵。對他而言，螺旋的中心和它外圍的關係，就像是內在與外在對話的一種隱喻；對於螺旋造形的象徵意義而言，由於它同時具有向內與向外的視覺張力，因此也同時象徵了成長與毀壞的力量。其次，他對自然中所有的物體最終必將衰變的現象感興趣，尤其是藝術中物質材料的退化。因此，他創作觀念的核心，便認為藝術家必須學習接受自然中的無限可能，將這項因素視為創作過程的一部分，而非試圖

圖 2-3　史密斯遜，螺旋形的防波堤，1970，岩石、土及鹽、藻，全長 460m，美國猶他州，大鹽湖。

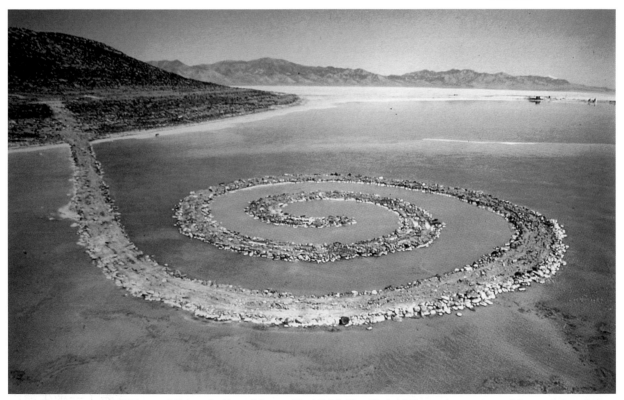

Art© Estate of Robert Smithson/Licensed by VAGA, New York, NY/image by courtesy of James Cohan Gallery

去改變它。長期淹沒於湖底，使【螺旋形的防波堤】充滿了神祕色彩，特別是它的作者在完成作品三年之後，在進行另一項地景藝術的空中觀察時，不幸墜機身亡，更使這件作品染上了濃厚的傳奇色彩，投注更多關於生死循環的象徵意涵。

占地廣袤的【螺旋形的防波堤】唯有從空中鳥瞰，才能看出作品在自然景觀中的整體特徵，是占有特定場所的藝術作品。另一方面，這件作品又必須走入它的螺旋堤去經驗它。由於螺旋是靠著它的中心向外伸展，因此往中心走時，如同迴旋中的離心力一般，同時也感受到「去中心」的空間感，而最後則是別無選擇、必須回頭走的盡頭。走完全程，可以感覺到【螺旋形的防波堤】只是一個大區域的環繞動作，中心與邊陲的關係，只是透過空間與時間進行的持續過程。觀者來到這件作品上，有如來到一處與世隔絕的「失落世界」，螺旋造形產生一股向中心前進，同時又遠離中心的驅動力，象徵著自然中宇宙力量的無窮變化、循環不息。

【螺旋形的防波堤】的重新浮現，也遺留給後世許多有趣的問題。例如：是否這件作品應該要再多堆放些岩石，以確保它不被湖水再次淹沒？或者，當大自然的力量漸漸摧毀這件作品時，在未來，人們將無法看到作品原貌的預期下，是否要進行持續性的補救計畫？然而，作品就算是被湖水淹沒了，即使無法被看到，它也依舊在原地存在著；如果人們基於保留的立場，加了更多的岩石上去，或作了局部的修改，那還是史密斯遜的作品嗎？另一方面，藝術家在創作這件作品時，即考慮到大

自然的因素對這件作品的影響，就算有一天這件作品從地球上消失了，這也是藝術家創作的原意與觀念。或許，當作品的外觀充滿了自然改變的痕跡時，更接近於史密斯遜創作的理想，換句話說，【螺旋形的防波堤】仍在持續地被創作中，儘管它是由大自然的力量所控制的。而且，可以預知，在未來三十年後，人們再次面對這件作品時，將會有另一層新的感覺與認識。

在歐本漢和歐登伯格的作品中，作者運用在同一物體中產生衝突的知覺經驗，去提醒我們對外在世界的認識，是根植於感覺經驗的累積，而且，這種經驗並非是一成不變的，它可以在不同的自我情境中產生不同認知反應。史密斯遜的作品不僅反映了自然事物的變化本質：現在所看到的，並不表示在過去、未來所看到的將會一致；同時也在提醒持續對話的重要性。一件藝術作品，可以說是藝術家的內在情感、思想觀念的具體化；面對作品的接觸經驗，就像是嘗試去了解與體會一個人特定的精神樣貌、某種個人化的表達方式。在實際的藝術鑑賞中，觀者絕對無法完全掌握藝術家所欲傳達的感覺經驗，藝術家也無法完全預測每一位欣賞者的感覺習慣；觀者只是在作品中嘗試尋求某種自我的認同，而藝術家只是在作品中嘗試突破一個可能的存在；在作品中，不論藝術家和觀者的認知差距有多大，它只說明了一點：和藝術作品的互動，唯有透過不斷的對話去進行探索方能實現。

　　第一眼看到安東尼・葛姆雷 (Antony Gormley, 1950–) 的作品【邊際】（圖 3–1），便會感到一股非比尋常的詭譎氣氛：一個和人等比例的軀體，如幽靈般地站立在牆面上。作品令觀者產生驚訝感的主因在於：如果眼前的人物是一個真實的人，它便違背了身體受地心引力吸引的生活經驗，已經超出了「自然法則」。在現實的生活中，或許這樣的狀況並不會出現在任何一個居住在地球的人身上，但是作為一個想法或觀念卻不足為奇。例如：在許多不同的文化中確實都有「幽靈」的概念，雖然沒有真正的實驗或記錄能夠證實它們普遍存在。因此，人所思考或內心所創造的虛幻對象，和在現實世界中的一個具體對象之間，存在著本質上的差異。

　　應該如何去定義一個「人」呢？如果將人和世界上的其他事物作一比較，除了人的身體具有和其他生命類似的構造之外，最重要的差別似乎在於：人是一個具備心靈活動的實體。從現實的生活經驗中，每個人都可以很自然的意識到一個內在自我的存在，而且，這種內在的思想和感覺，並不像物體一般，占據著特殊的位置或空間面向。我們可以想像一個無限遼闊與寂靜的空間，但是這個空間只存在於意識的感覺中，它並不是一個客觀的存在；我們也許會對眼前未完成的事情，自然產生“較

© Courtesy of the artist and Jay Jopling/White Cube

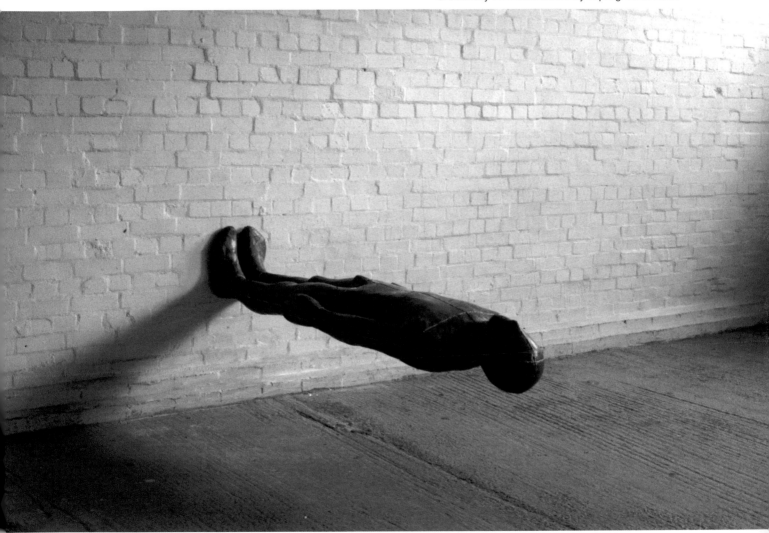

圖 3-1　葛姆雷，邊際，1985，鉛、玻璃纖維、塑膠和空氣，25×195×58 cm，藝術家收藏。

大"的擔憂，或者在走路跌倒時，膝蓋產生"輕微"的疼痛，但是所謂的憂心、疼痛的感覺差異，只是一種個人心理狀態的反映，並無法客觀地去計算它們的數量或大小。人心靈的存在，和外在的物質世界比較起來，最大的特性就在於沒有空間環境的限制。

　　人們對自己內在心靈狀態的了解是直接的、無庸置疑的，但是對外在物質對象的理解，卻是間接的、充滿疑義的。人對於當下心靈所產生的特殊情境、任何的思想或判斷，是直接與絕對正確的，不論內容是多麼不切實際或毫無根據，它們作為內在心靈感受的直接反應卻不可能是錯誤的。在任何的狀態下，每個人對自我的感受是十分隱私的，只能被擁有它的人所直接體驗；人們只能從談話、表情或肢體動作中，去猜測其他人的想法或感受。相反地，物質世界的存在卻是透明公開的，它們本身的特性在任何人眼中都是大致相同的。

　　如果說，人和物的界線是如此涇渭分明，而一件藝術作品是以物質的時空條件作為存在的基礎，人的審美感受又是屬於心靈內在的，那麼藝術家如何將創作的觀念注入物質中成為作品？藝術觀念又如何從作品轉移到觀眾的意識中？面對葛姆雷的作品【邊際】，可以透過觀察，認定它是一個具有「人」的形體，同時也是一個裝置在牆面上的鉛製物；透過感覺，可以意識到它沉重僵直的軀體，和地心引力之間必定存在潛在的拉鋸，它冰冷堅硬的表面確實和真正的人體不同。但是，這樣的說法都只是以科學的客觀性，或者是以日常生活經驗的直覺去判斷，並沒有清楚說明【邊際】作為一件藝術作品的理由。

面對【邊際】，同時意識到那是一件藝術作品和一個人，但是它是真的「人」嗎？為了要將【邊際】視為是一件藝術作品，首先，必須承認作品中的「人」，雖然是一個虛幻的對象，但是卻具有某種真實存在的意義。其次，為了確認這個意義，還必須進一步解釋在作品中的「人」和現實生活中的人之間，有哪些本質上的差異。因此，如果作品展現了一個真實存在的境況，「人」作為一個創作的命題展現在作品中，便必須與構成作品的事物相一致；也就是說，詮釋作品中「人」的觀念，不能脫離創作媒材（構成作品的物質材料）以及表現形式（運用創作媒材的方式）而進行。

葛姆雷運用灰色沉重的鉛所塑造的人，是以他自己的身體為摹本所翻製的，它具有真實人物的形體結構，但是那人物中的個人特徵又被刻意地去除掉，使得他的作品看起來就像是一個象徵所有男性或人類的形體。他塑像的眼睛總是緊閉著，暗示著人的意識向內，對自己身體的內在空間進行冥想；而人的形體以鉛模包封著，讓外在和內在沒有任何的交流，就像是一個無可滲透的隔膜。葛姆雷在【邊際】所要表達的「人」，是一個只具備表面軀殼的人，或許，他所要傳達的意思是：人的意識和他的身軀是無法區分的，在這種條件下，人的心靈似乎被關在身軀中，活在身體底層的黑暗處；人的外表是為了他人，人只有間接地透過他人才能看到自己完整的外表。然而，這是比較負面的作品解讀。

進一步仔細觀察【邊際】的構成細節，可以發現人物的型體是由一塊塊矩形的鉛片所接合，那些接縫在作品的表面形成如地圖般水平與垂

直的座標線，暗示著人的實體與地理方位的關聯性；也就是說，葛姆雷所要傳達的是人，是一種空間意識中的身體與身體中的內在空間之間的張力。或許，對這件作品可以作進一步的詮釋：他在作品中所要表達的人的概念，是要突破人的身體作為一種軀殼的桎梏，從對身體內在空間的靜觀冥想，想像浩瀚無際的宇宙空間，進而尋求人心靈的絕對自由。這可以從他將人作違反地心引力的裝置安排得到驗證。他的人的軀幹和四肢的姿態僵直，完全擺脫地心引力的牽制，使人重獲自由，達到絕對的、形而上的生命目的。因此，【邊際】中的人，可以是兩種不同面向的呈現：一是屬於物質性的，具有空間和重量的肉身；一是屬於精神性的，不受空間與重力限制的自由心靈。身體／心靈、物質／精神、外在／內在、感覺／思想等相對的概念，在作品的材質與形式特徵的想像中自由交融，「人」的構想在作品中展現著，【邊際】表達了「人到底是什麼？」這樣的命題。

　　觀看一件作品的同時，也就是觀看作品中受到藝術家的創作意識牽引而成形的過程；作品中材料的選擇與組合的特殊製作手法，透露著作者所要傳達的藝術觀念，甚至媒材選擇上的微小差異、操作上的細節，都可能徹底改變作品最後的立場與意義。再看葛姆雷所作的【天使的情境第三號】（圖 3-2），人的手臂有如飛機的機翼向兩側伸展，表達人應擺脫世俗的羈絆，不斷超越飛向天際的崇高理想。但是極為諷刺的是，這對機翼並不如想像中天使羽翼的輕盈，它們龐大僵硬的機械造形，甚至無法通過任何由室內通往戶外的通道，反而成為人行動的過度負擔。

在這件作品中，葛姆雷表現人的意識與物質、精神和身體之間的衝突與矛盾；從另一個角度看，它又何嘗不是表達了人在塵世中不得不接受的現實：雖然人活著必須不斷向上，追求無限永恆的光耀與翱翔天際的心靈自由，但是又不能跳脫雙腳必須踏於土地的宿命。

© Courtesy of the artist and Jay Jopling/White Cube

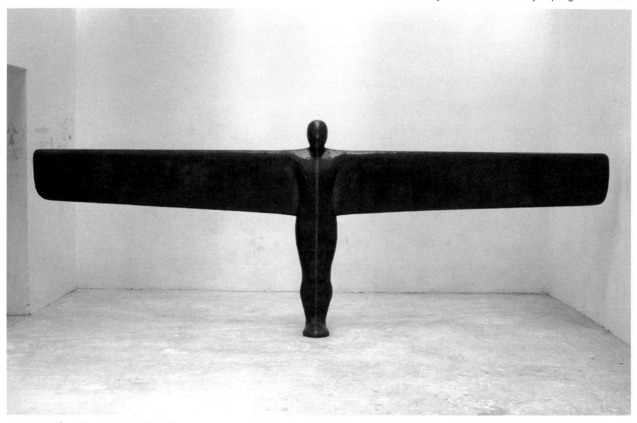

圖 3-2　葛姆雷，天使的情境第三號，1990，塑膠、玻璃纖維、鉛、鋼和空氣，197×526×35 cm，英國倫敦泰德國家畫廊 (Tate Gallery, London)。

如果說葛姆雷的作品是藉由身與心的對照中，探討人心靈中形而上的精神性，那麼美國藝術家羅伯特‧高博 (Robert Gober, 1954–) 的創作，則是藉由身體感官的變化，探討情感或潛意識的心緒驅力。他在 1991 年所作的【無題】(圖 3–3) 有如被凌虐的屍體，令人毛骨悚然。作品是由光亮的蠟為材料所模塑的下半身軀，它的表面植入真人的毛髮，並穿上了長褲、長襪和皮鞋，正面朝下地躺在牆角，使它看起來就像是一具遭人丟棄的真實軀體。然而，真正令人感到畏懼的是他臀部和腳背上，由長褲上的幾個破洞所長出的三根蠟燭，它們就像是侵入身體的異物，或者是擊垮這個人的變異腫瘤；蠟燭和人的體質是如此格格不入，讓人不得不對身體的內在與外在的區別，對於生命的延續以及各種體內的生理機能──心跳、呼吸、消化和新陳代謝等所形成的有機整體進行思考。然而，人的生命也必須仰賴外在的空氣、水分與食物中的養分，以維持身體所需的熱量消耗與細胞成長；尤有甚者，有時人也需要某些外在的細菌或疫苗，以增強身體的免疫力。因此，不知道如果將高博作品上的三根蠟燭點火燃燒，是否會將剩下的軀體燒耗殆盡，或者是會點燃身軀中的求生意志，重新注入生命的契機。高博在作品中剔除身體的上半部，刻意忽略人的思考中心──頭，便是一個清楚的隱喻：他所要探討的是以身體的感覺和情緒為基礎，一個有血有肉的人，他會經歷誕生、受苦並且死亡，尤其是他無時無刻都會有面對死亡與毀滅的恐懼，而不是一個只有推理能力、相信靈魂不朽，徒具理念卻不真實存在的人。

即使是以客觀的物理現象為主題的創作，也不能沒有觀眾的介入和

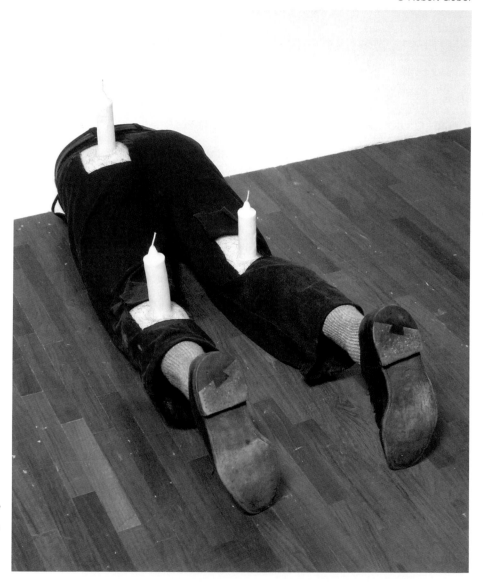

© Robert Gober

圖 3-3　高博，無題，1991，
蠟、纖維、皮革、人類毛髮、
木，38.7 × 42 × 114.3 cm，
美國紐約現代美術館。

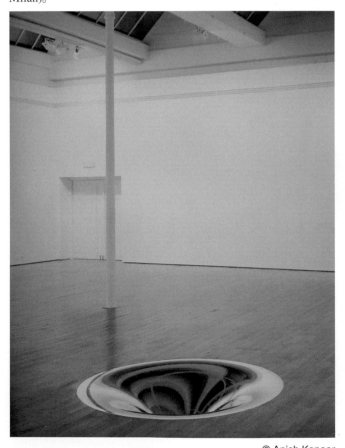

© Anish Kapoor

圖 3-4　卡普爾，翻天覆地第二號，1995，鍍鉻銅，145×185×185 cm，義大利米蘭普拉達基金會 (Fondazione Prada, Milan)。

參與；觀眾不是面對作品冷靜的旁觀者，而是和藝術家一樣是一位熱情的創造者。藝術以物質材料成形，最終仍是屬於人的心靈活動，藝術永遠是人的隱喻，是人想像的結果。安尼西‧卡普爾 (Anish Kapoor, 1954-) 的作品大多和自然空間有關，藉由創作材料的物理特性，探討各種場域存在的可能特性。他的作品【翻天覆地第二號】(圖 3-4)，是一個安置於展場地板下的銅製圓形漏斗，造形由周圍逐漸向中心傾斜，最後在中間形成一個深不可測的深淵，而它的表面就如同鏡面般反映了四周的所有影像。也就是因為銅製漏斗和地板緊密的結合在一起，我們不能將它孤立地視為作品的唯一要素，而應該將漏斗和地板、牆面、天花板，甚至整個展出的內部空間當作是一個整體。當觀眾進入安置作品的空間時，首先意識到的就是由銅片所反映出的流動影像；由於透過漏斗造形所反映出的室內空間，是一個上下左右顛倒的扭曲形象，影像的不確定的跳躍感覺，並不只是反映出行動中的觀眾，而是因為觀眾的行走，產生移動的觀察角度而引發影像的躍動。細心體會漏斗中動態影像的細微變化，可以

進一步意識到：影像的變化和觀眾視點的移動，以及在展場的空間位置具有密切的對應關係。當觀眾趨步向前靠近漏斗，可以看到自己顛倒的影像逐漸變大、拉長。最後，一半的身軀影像伸入至漏斗黑暗的中心，它可以吸收所有的一切，同時也可以消解一切；作品表達了當下的含混與不確定性，當它反射光線時，就如漩渦般地改變。【翻天覆地第二號】在相同的場域中創造了兩個空間，一個是人們習以為常的現實生活空間，另一個則是扭曲變形，並且可以通往他處的異質空間，觀眾則成為存在於這兩個空間夾縫中的觀察者。這件作品將周遭環境完全含納於它本身，包括在作品附近觀者的身體與凝視的眼光；雖然它的表面只是一種虛晃的鏡像，它的中心也是一個暗不見底的虛空，但是卻能夠包含與創造整個空間的雙重景象，使我們在看作品的同時，能夠將作品以外的世界隱藏在視線中。

　　卡普爾的另一件作品【山岳】（圖 3-5）則是以堅固的實體量感，透過山勢挺立峻拔的形象，表現人與環境之間的空間互動。作品是由一片片紙板堆疊而成，藝術家必須先在每一片紙板上，切割出如地圖等高線般的輪廓，再利用這些紙板輪廓變化在堆疊中形塑出山勢的立體造形。當觀眾圍繞著這件作品觀看時，有如在直升機上鳥瞰整個山脈宏偉的自然氣勢，立於造物者的制高點去體驗開天闢地的奧妙。但是，這個看似渾然天成、超過 4 公尺高的龐然巨物，卻是由一片片高僅 18 釐米計算精密的紙板所堆積出來的，內蘊豐富的數學化哲理，不禁令人懷疑，到底是人的理念，還是世界萬物本身，充滿著永恆的秩序美感。無論如何，

凝視 (Gaze)：在視覺藝術理論中，凝視通常描述的是受到內在欲望驅使的觀看動作。例如，凝視通常不僅具有注視的過程，而且同時也具有控制對象物的欲望動機。因此，在看與被看的行動中，凝視也可以說是揭露複雜的權力關係的一部分。凝視通常也和可以引起幻想的主題有關。

© Anish Kapoor

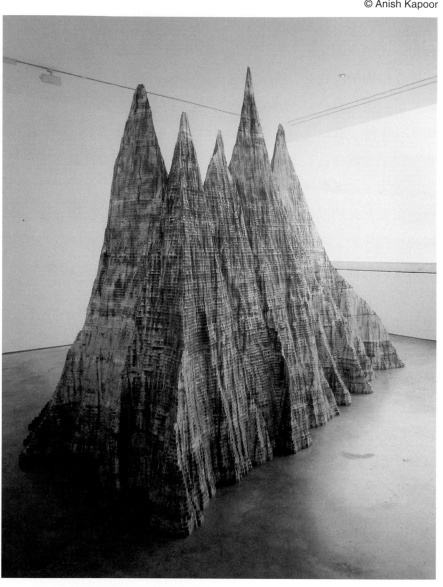

圖 3-5　卡普爾，山岳，1995，
紙板和顏料，317.5 × 249 ×
404.5 cm，英國倫敦立森畫廊
(Lisson Gallery, London)、布魯
塞爾私人收藏。

我們透過作品對事物的認知，何嘗不是對自身的理解，是人與事物相互合作，在相互印證中認識自己。

在藝術的世界中，不論是藝術家或者是觀眾，作為作品的生產者和觀察者，本身就意涵了人的意識；作為一件藝術作品，不論它隱含了多豐富深遠的人文內涵，它都必須依靠物質媒材，才能成為一個審美的對象存在。人與物、心與身之間的界線是如此清晰，不僅令我們想到如果人死了之後，軀體敗壞，還可以有任何經驗或自我存在嗎？可以想像一個沒有人存在的世界嗎？一個完全自然寂靜、毫無經驗與思想存在的世界嗎？人與物、心與身之間的關係又是如此密切，就如同在藝術的世界一樣，使我們不得不將它們視為一個整體來看待。從自我指涉的觀點來看，任何人想要觀看自己，就必須把自己一分為二，將一部分變成對象，而另外一部分作為觀者；由於觀者永遠無法成為被觀看對象的一部分，因此對整體的自我觀察就不會完整。人想要不斷地尋求跳脫自己，就必須以更廣大的架構或超越原來的立足點來看整個個體。從人的自覺角度而言，藝術將人的意識和物質媒材之間的關係作無止境的發揮，在創作表現與觀看沉思中，撼動人的想像力和領悟力，可以滿足人不斷地審視自我、超越自我的需求。但是，也唯有人的心靈和物質世界是相區隔的，藝術才可能在創作媒材和表現形式的自由中，不斷地探勘人與自我、人與物之間的各種可能性，進而開拓新的心靈視野。

04 物的形式、人的理念

實在 (Presence)：在傳統的觀念上，「實在」是對於世界的一種立即經驗的性質，和透過人的思考去再現或提出觀點的情況有所不同。「實在」（真實的存在）通常意謂著人可以透過感官，無需經過人的信仰、意識形態、語言系統，或任何表述的形式，而直接經驗所處的世界。在現代哲學中，這種實在觀則被視為是一種幻覺，實際上對於世界的經驗必須受限於語言和意識形態的社會制約。

什麼是一個對象「物體」呢？可以如何描述它呢？一個十分基本的、普遍的答案可能是：一個物體是在某一「時間」點上，占有某一「空間」的實體。例如：手中握著的物體是一本「書」，那麼這個物體必然具備了一定長寬比例和厚度的「空間」或「體積」特質，甚至還可以意識到一定的「重量」、裝訂紙張的特殊「質感」、印刷油墨的特別「色彩」……等等，因此，「空間」、「重量」、「質感」與「色彩」，都構成一本書某些面向的物體特性。雖然在觀念上，可以區分具有某些特性的「物體」，和在某些物體上所具備的「特性」，但是在現實中，這兩者卻是事物的一體兩面，緊密地同時存在著。在這個世界上，無法找到一個毫無特性的物體，也無法去想像一個無從經驗到的特性。有趣的是，對於那些實在物體的可能描述，都是和人對世界所能認知的感官條件有關，是人心智中的理念透過感官特性在意識物體。

一般說來，世界存在著各式各樣在時空中相互影響的物體，有些成分十分簡單，有些則是由簡單的事物組合而成的複雜物體，就像是古中國思想中的金、木、水、火、土，或者是古希臘哲學中的「原子」概念。在物理學的領域中，以客觀科學的方法去描述萬物的本質時，所使用的

專有名詞：如光「波」及帶電荷的「粒子」、磁「場」與重「力」、量子的「躍進」和電子的「軌道」等等，都不得不仰賴那些隱喻的文字，以人較為熟悉的象徵符號去闡明那些抽象的理念。

　　然而，如果理解一個事物，是去熟悉它所包含的各種隱喻，那麼去了解人的意識或理念便不是那麼容易的事。在當下的經驗中，沒有其他任何事物可以取代或比喻當下的經驗本身；我們永遠也無法像感覺一個物體的理解方式，去了解人的感覺意識。這種情形就像以下的假設：人的意識也是一個物體，而心智是這個物體的一種屬性，那麼結果便有可能是人的心智在觀看自己。但是，觀者是不能被包含在所觀看的對象中的。就這點而言，藝術作品的存在，便有可能成為人與物、人與人之間連結的橋樑。藝術家藉由他所選擇的物質媒材，透過人化的創作過程將原料轉化為完整的作品，再將作品投入到這個世界中，成為一個具有客觀實相的存在；原本那些物質原料不是有組織和秩序的，成為作品後便有了色彩和造形的美感特性。作為一個具有物體對象性質的造形藝術作品，它卻包含著來自於藝術家創造的心智。

　　英國藝術家東尼‧克瑞格 (Tony Cragg, 1949–) 的【共鳴】（圖 4-1）作品中，不同大小、各式矩形的木箱在地板上排開，有些木箱的側面漆上顏料，大部分是赭色的；一個鋁製罐子、橡皮輪胎和水管安插於其中。這件看似抽象複雜的作品，綜合分析它的造形特徵，大致可以區分為三類不同的形式層面：首先，是原始材料本身的質感與造形。如果靠近作品觀察，可以意識到那些木箱表層粗糙的木紋質感，儘管那些規格統一

造形藝術 **(Plastic Art)**：十九世紀末歐洲逐漸發展出的現代雕塑觀念，即雕塑不再以外在事物為參照，而在「造形形式」的觀念下，追求作品作為一種具有實體 **(Object)** 性質的對象，而此實體包含了形式、空間、量感等要素。許多討論二十世紀藝術史的學者，都是以「空間」觀念的發展，來詮釋現代雕塑的特色。

圖 4-1　克瑞格，共鳴，1984，木板、水管、鋁罐、混凝土和顏料，190×350×800 cm，德國慕尼黑伯特庫瑟畫廊 (Galerie Bernd Klüser, Munich)。

的平面造形是由機械壓縮所形成，但是也暗示著來自原始自然的神祕力量；原本是平面的木板被切割裝訂，成為各種不同大小、各式角度的矩形木箱，每一個木箱都占有一個獨立的空間形態；鋁罐、輪胎和水管的平滑外表，暗示更多工業化模塑的機械樣態，它們都具有圓形造形，和矩形木箱形成鮮明的形態對比，在木箱的群組中尤其突出。其次，是漆上去的顏料所形成的不同色面。木箱的某些側面都漆以各種不同調階的

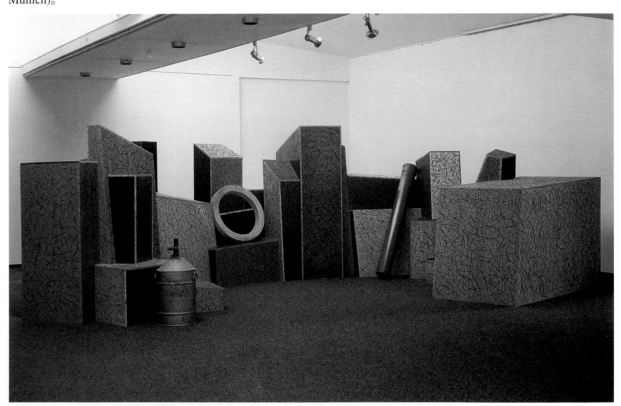

Courtesy Lisson Gallery and the artist

赭色，少部分則是黑色、白色及灰色；輪胎上蒼白的粉紅色和唯一的一個木箱上輕亮的藍綠色，在作品中形成色彩的對比，在作品的中心吸引觀者的目光；木箱上更畫上密密麻麻的短弧線，創造了如網狀般的表面，使木箱看起來具有透明的想像空間。最後，則是這些物體的擺設方式。作品中的各個物體具有獨立的造形，占據特有的空間，但是卻又以地板的平面為基礎，相鄰著擺放在一起。那些矩形的木箱較多，構成了整件作品的基調，但是由於它們的造形充滿了變化，使觀者的心境如同在遠眺一群山岳風景般起伏流動，而鋁罐、輪胎和水管有如山脈中古老的農舍、風車和高聳的煙囪。這三個層面顯現了解讀【共鳴】的三種意識層面，在圍繞著作品觀看時，各個層面的統一特性與局部變化彼此交織共融著，形成各種形式的可能組合；如果用交響樂來比擬，那些木箱就像是低音大提琴所拉出一段富於節奏變化的旋律，箱上的色彩就像琴聲中的不同音色，鋁罐、輪胎和水管就像是小號、大鼓和低音長笛所產生的合音。因此，真正欣賞【共鳴】的角度，應該是超越作品外在的表象，深入到潛藏於作品背後深邃的抽象觀念結構：部分和整體、對比及對照、變化對統一，潛藏與綻放之間複雜的多層次關係，才能超越它在三維空間的限制，成為具有多維震動與相互和弦的意識空間。

　　克瑞格在藝術的創生秩序中，由某些具有幾何形體的部分開始，進而發展出較為複雜渾沌的整體概念，經由個體的組合綻放為一個特殊的綜合形體。他在 1992 年所作的【殘蝕的風景】（圖 4-2）中，也可以看出具有類似的創作手法。作品是由各式不同大小的杯、瓶、罐等容器所

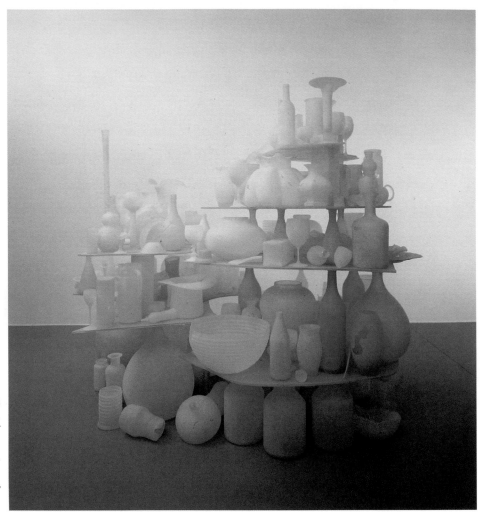

圖 4-2 克瑞格，殘蝕
的風景，1992，噴沙玻
璃，200 × 140 × 160 cm，
科隆／巴塞爾布賀曼畫
廊 (Galerie Buchmann,
Basel/Cologne)。

Courtesy Lisson Gallery and the artist

排列構成。那些容器皆統一在翠綠的清透色調下，可以引導觀者的視線專注於它們實體本身，具有弧線對稱特色的圓柱造形，以及容器表面逐漸變化的均勻明暗調子。容器能夠向上排列，是因為每個階層都由下層某些相同高度的容器所共同支撐著，而且各個階層的高度並不是完全統一的，是在區域與區域之間交錯盤結著；也由於它們是相互支撐的，作品也暗示著各種重力之間最終所達至的整體平衡。他的作品不斷地呼喚感官中認識「相似」與「差別」的能力，而這是一切秩序的開端：在【殘蝕的風景】中，對於各式杯、瓶、罐等容器之間的造形而言，它們是差異的，但是對於不同階層的容器而言，它們的高度卻是相似的，而對於作品的整體而言，它們作為容器的造形特徵卻又是相同的。我們可以靠著感官與心智，在作品的形式特徵中區別差異性，然後再利用這些感覺資訊來建立相似性，以形成各種意識層級的類別並創造秩序。而這些意識類別是動態的，並不是終極或靜態的，也就是說，當某些形式的差別特徵在觀察過程中變得重要時，就會涉及新的相似性，而形成另一個新的類別層級。而這整體動態的創作活動，都指向一個無限的秩序層級（一連串不同等級的秩序）與層級頻率（不同等級的秩序之間所形成的連續），成為一切物質塑形與生命律動的泉源。

　　和克瑞格運用排列物體的創作手法，生產具有複雜渾沌整體的作品形式不同，理查‧迪肯 (Richard Deacon, 1949–) 則是使用較多的原始材料，透過手工的拼裝製作，構造出具有堅固形態的有機形體。他的作品【更亮】（圖 4–3），是由鋁片和木板所疊成的長條形架構鉚接而成，就

04
物的形式、人的理念

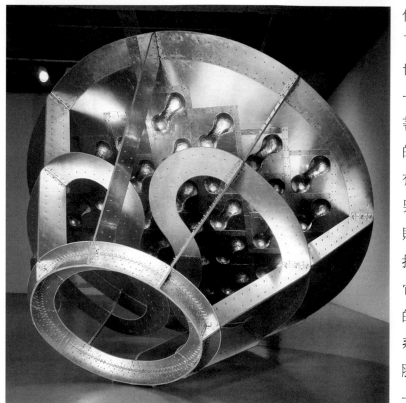

Courtesy of Lisson Gallery and the artist

像是人體的骨骼一般，不僅構成
了作品如燈泡的外形輪廓，同時
也支撐了作品的內部空間；中心
一對對稱的曲線長條或許暗示
著電流的正負兩極，圓形平面上
的一系列如「花生」的凹凸造形，
有如光波中的電子閃爍著。他的
另一件作品【悅目】（圖 4-4），
則是由三個不同的環形曲線連
接而成。那些環形暗示著眼眶，
它們由小到大、曲線如波狀轉折
的漸次變化，如同表現了視神經
系統顫抖的活動現象。就像古希
臘人認為人體的美，在於身體的
一切部分之間都要顯現出適當

圖 4-3 迪肯，更亮，
1987-88，鋁和層板，290
×335×201 cm，美國密
蘇里州聖路易斯美術館
(St. Louis Art Museum,
Missouri)。

的比例與對稱，迪肯的作品大多選擇口、耳、眼、鼻，以及其他接近身
體四肢的感官現象為主題，創造一連串易於聯想的特殊形體，再將那些
獨特的形體由對稱的幾何曲線、平面所組織而成。因此，觀眾面對迪肯
的作品時，先是掌握作為主題的造形整體，然後再進一步去體會作品內
部空間中，抽象幾何造形所構成的組織與結構的變化。儘管他作品的抽
象造形極富現代感，運用較具工業感的鋁、鋅等金屬材料，但是它們的

50

觀想與超越

Courtesy of Lisson Gallery and the artist

線條結構卻是將木板嵌入金屬夾層中相疊螺栓而成，這些看似多餘的手工痕跡成為作品細部的隱藏結構，卻是藝術家欲賦予作品較多人性色彩的作法。迪肯的作品引領我們去注意隱藏在自然現象背後的抽象魅力，就像漩渦或流暢的曲線是水的模式，人體的血管和植物的葉脈都有如網的綿密結構，許多果實與宇宙中的星體一樣都是圓球形，用天文望遠鏡或顯微鏡所觀察到的世界都是抽象的。有時，物質世界中的抽象形式，比任何可以觸摸或感覺的東西更加具體。

圖 4-4　迪肯，悅目，1986~87，鍍鋅金屬，170×245×280 cm，藝術家收藏。

　　如果說，迪肯透過嚴密的組織與構成材料來創作作品，具有較為整體穩定的造形思維，相反地，茱蒂‧帕芙 (Judy Pfaff, 1946-) 的創作，則採取一種較為開放的遊戲態度。她於 1985 年在日本東京瓦寇爾藝術中心所作的【剪刀、石頭、布】（圖 4-5），就像是各式各樣的色彩所組成的線條與平面，在展場空間中自由的延展；如脫韁野馬般失控的混亂場景，不禁令人懷疑，在作品創作的行動過程中，是藝術家控制與發揮著材料的特性，還是材料駕馭與塑造著藝術家的心智。然而，從作品的整體性去分析它的構成，還是能夠掌握到作品中抽象結構的特色。例如：她的大部分材料，都是以具有線條的造形特色為基礎，再以幾何的直線和弧

04 物的形式、人的理念

51

© Judy Pfaff

圖 4-5　帕芙，剪刀、石頭、布，1985，混合媒材，日本東京瓦寇爾藝術中心 (Wacoal Art Center, Tokyo)。

線構成格網狀與環狀的平面發展，或者是以有機的曲線形成較為自然流動的空間；作品所使用的色彩都十分明亮鮮豔，將紅橙與黃綠、黃橙與藍綠、黑與白等對比的色相並置，使作品呈現出最燦亮顯眼的形象。也就是因為作品本身以線條構成為主，觀者的視線可以穿透整個作品的內部空間；各式線條、幾何平面，與各種色彩在空間中相互交錯混雜，就像是一個三維空間的調色盤。因此，在作品表面的混沌形式深處，依舊潛伏著奇異的意識秩序，尤有甚者，在那形式秩序的背後，可能也隱含著另一層奧妙的混沌境界。

我們所處的物質世界，是由豐饒多樣的形態所構成，洞察造形藝術的美感形式，便是以人的感性直覺，去掌握那些無法用科學測量的物質樣式，去反思那些無法具體描述的理念模式。每個人都以自己的感官去體驗作品，從各自的角度去觀看與解讀作品形式的特徵，進而創造屬於自己的作品意識。但是，人也是世界的一部分，這個世界之所以能夠被理解，正是因為人的關係彼此親近，能夠相互連結與溝通，具有共通類似的感覺與思考經驗。或許，去理解一個對象「物體」的實質是什麼並不容易，只能運用人的感官去感受事物的表象，儘管只是一些抽象或想像的特徵形式。如果人的「感覺」是確定人與物關係存在的重要依據，那麼藝術作品中的造形創造，便是以物質形態的組織方式，反映人對這個世界的理解模式，以及這個世界被人所理解的樣貌；藝術就像是一個視覺化的心像，不斷地透過視覺形式的探索，捕捉那些平常可以感受到，卻不容易為人所見的宇宙秩序與能量。

觀想與超越

在當代消費社會中，各式各樣的商品及其伴隨的影像，並不只是提供給生活上的便利與訊息，更成為許多人生活的理想與目標，在現實生活中扮演了最主要的角色。我們生活在一個充滿物質欲望的環境中，透過廣告影像的傳播，不斷地被新的商品所吸引；為了尋求更美好的物質生活，大部分人盡其一生努力工作，目的都在不同的社會層面上製造各種形式與功能的物品，並且建立擁有其他所謂「更美好的」物質生活能力。

在當代消費的社會機制中，對自我與世界的了解，在很大的程度上都受到報紙、雜誌、海報與網路等平面媒體，以及電視、電影等影像傳播的影響；大部分那些富於戲劇張力與美妙絕倫的廣告訊息，都在時時刻刻提醒我們，必須對過去和現在的生活條件感到不滿，並且創造另一個能夠感到滿意與成功的未來景象。例如，穿上某些設計款式的服飾可以更加性感、更加帥氣，或者更具有品味；購買手機或電腦的功能要更強，否則就跟不上時代了。廣告媒體暗示著只要透過簡單的產品購買，便可以改變外在的樣貌，隨心所欲地塑造任何歸屬感與身分認同，藉以反映特定的生活價值觀。因此，商品與廣告，虛擬了一個屬於美好未來

的生活風格、自我形象與個人提升的文化觀點，勾勒了一種新的社會價值觀與意識形態。

　　美國藝術家丹尼斯・歐本漢 (Dennis Oppenheim, 1938-) 大部分的裝置作品，即具有明顯的政治訴求，強烈地批判當代消費社會中人的心靈逐漸被商品化的趨勢。他於 1990 年所作的【親吻之架】(圖 5-1)，包含了兩座仿「曬瓶架」造形的鋁製電動轉盤，轉盤的支架上繫上了許多紅色脣形氣球；當轉盤轉動時，也拉動了所有氣球快速地圍繞著轉盤飛動。如果不去思考作者的創作背景，光是作品本身的視覺呈現──一群飛動旋轉的鮮紅氣球，便令人感到如節慶場合般歡娛喜氣的氣氛。很明顯的，紅色脣形的氣球只是一般在街上可以買到的禮品，大部分會買這些氣球的人都是為了在特定的時機中表達愛情或親情。就某一層意義而言，購買這些商品不光是表達情意而已，購買本身已經成為一種示愛的行動；然而，人的情感畢竟和商品不同，是不能以金錢來衡量與計算的，只是一般人在習慣上，總是將商品和情感混淆，以為情感是可以透過商品的買賣而交換。歐本漢選擇紅色的脣形氣球，在媒材的選擇上，便具有一種隱喻對比的用意：一方面，它從商品設計的形象角度所散發出熱情、喜悅與祝福的特性，暗示著情感的深度；另一方面，它作為氣球在實體上卻是中空與表面的，單調的被轉盤重複地懸空旋繞，意味著虛無飄邈。當兩座電動轉盤同時旋轉時，懸掛的氣球在各自的架上快速轉動，永遠都無法碰觸到另一方。因此，如果歐本漢有意將「脣」象徵著人與人之間接吻的熱情行動（紅色的氣球有如帶著"熱情"動感旋轉著），作

裝置 (Installation)：
「裝置」藝術特別指的是自 1950 年代末期流行的一種特殊的創作手法：藝術家運用多樣的媒材創作作品，通常作品都占據整個畫廊或室內空間，而且可以讓觀眾走入到作品中。裝置藝術不限於視覺的感受，也有可能在作品中加入聽覺、觸覺，甚至是嗅覺的因素在內，通常都是暫時為展覽空間設計的。

商品化 (Commodifi-cation)：一個源自於馬克思主義，但是在 1970 年代才流行的社會學用語。「商品化」意味著關係的轉變，尤其是商業行為中買和賣的關係；透過商品化，物質被轉換為具有交換價值的市場商品。商品化也產生了一個矛盾的發展現象：它可以讓一個社會的文化變得空洞化與去人性化，同時也變得更加自由與進步。

0 5 人性的物化

圖 5-1　丹尼斯·歐本漢，親吻之架，1990，鋁、真空塑膠、繩索和電子轉盤，270 × 240 × 120 cm，芬蘭赫爾辛基市立美術館 (Helsinki City Art Museum, Helsinki)。

觀想與超越

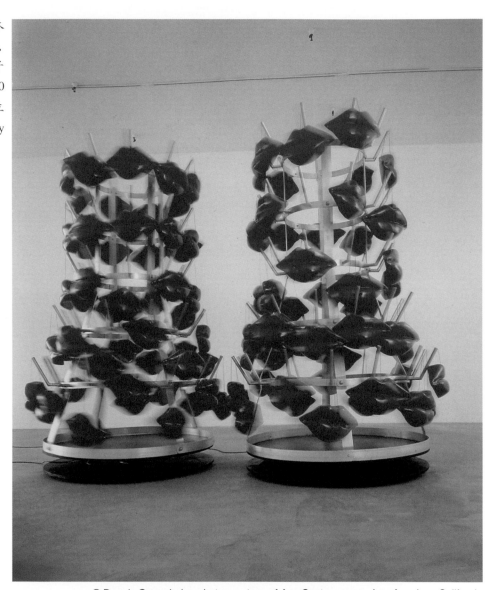

© Dennis Oppenheim, photo courtesy of Ace Contemporary, Los Angeles , California

品的結構也在暗示那樣的意圖永遠無法達成(兩座電動轉盤保持著固定、不接觸的距離)。

歐本漢的另一件作品【旋轉五人舞】(圖 5-2) 則是以鋼鐵焊接為支架,其上再以木板設置了環型工作臺座而形成主要架構;在臺座上等距安裝了五個電動鑽孔機,而且,鑽孔機的鑽針朝上,分別銜接了被切割成人形的拋光磨盤。初看到這件作品,予人以一種身處於成衣或電子工廠的感受,但是仔細觀察構成這件作品的所有元素,可以明顯地意識到作者特別將拋光磨盤塑造成人形,而成為整件作品的目光焦點。那些人物沒有表情,只有統一僵直的張開姿勢;它們在作品中唯一的作用,是透過定時器的裝置控制鑽孔機的開關,在每天某些設定的時刻中被啟動並旋轉。如果那些人形是一種隱喻,那麼極其明顯的,作品的主題在於控訴在工業社會生產管理的壓制下,人的勞動變成零散化、機械化與專門化的境遇;在這種工作環境下,人的個性消失了,在一定的工作

© Dennis Oppenheim, photo courtesy of Ace Contemporary, Los Angeles, California

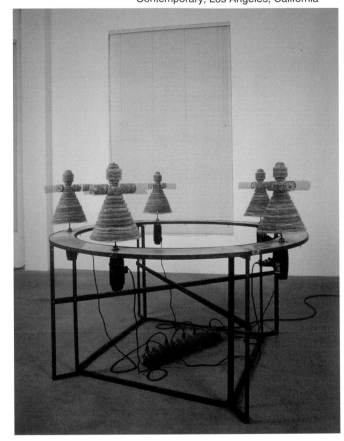

圖 5-2　丹尼斯‧歐本漢,旋轉五人舞,1989,鋼鐵、木材、電動鑽孔機、電線、插座、拋光盤型人物和定時器,210×150×1150 cm,美國喬治亞州亞特蘭大市高等美術館 (The High Museum of Art, Atlanta, Georgia)。

效率與生產進度的壓力下，人的自我主動性不斷地因被宰制而壓抑，人存在的價值也遭受嚴重的扭曲。歐本漢的【親吻之架】與【旋轉五人舞】，揭露了現實生活中人與人之間，因物質所引起的醜陋的利益與宰制關係，反映了一般人現實生活中兩種如輪迴般的宿命：一是為了生存唯利是圖的盲目追逐，被迫地強調「製造與賺取」，一是為了回饋自己過度的消耗與滿足內在的虛空，無意識地習慣「消費與擁有」。他的作品正提醒我們：必須重新探索自己和物質的複雜關係，思考這些物質能為我們的生活帶來什麼或不能帶來什麼，探究對物質的迷戀，如何侵蝕對自我和對別人的信心。

除了在主題上強調對於人性物化現象的批判，歐本漢作品形式的另一個共通特色是：不同於傳統作品的靜態展示，他利用機械所產生的動能，在作品的內部製造強烈的動感效果。那些強烈的動作和所伴隨的機械摩擦聲響，可以在第一瞬間吸引觀眾的注意，但是，也由於機械動作的規律與不變的訊號容易使感官感到疲乏，因而也使面對作品的反應趨於麻木。事實上，那種規律和不變的作品體驗，正提醒我們：在大規模工業生產的社會中，透過商品所追求的理想生活是充滿著機械複製的單調本質的。購物不是一種創造的行為，但是會賦予一種創造的幻覺。當我們渴望原創與獨一無二的生活風格時，每一個新的商品都會帶來重新開始的感覺，暫時產生不同的想法；然而，這些表面上新的東西並不意味著會產生不同的觀點，或者對人的生活條件做出真正原創性的改變。或許，當嘗試將一些內心的需求「去物質化」之後，可以因此找到生命

中真正重要的事物，並且反過來發現自己到底缺乏什麼。

　　由於藝術作品也是人通過勞動生產出來的物品，作品的形成模式也和商品類似，就社會傳播的層面上，它也有物化成為商品的可能性；就如同商品不全然是純粹物質的對象，同時也包含了傳達生活訊息與價值觀念的功能，商品化的創作邏輯可能影響人們的藝術思維。從這個角度來看歐本漢的創作觀念，他的作品既具有實物的外形特徵，又具有一種「傳達」思想和觀念的作用而言，可說是和消費社會的思考邏輯十分類似，即使他的創作主題是在批判這樣的物質文化。因此，從根本轉變對待創作的物質材料的方式出發，便成為作品尋求以藝術的美感形式，顛覆與對抗既存社會的另類思考，而潔西卡‧史托克霍爾德 (Jessica Stock-holder, 1959–) 的裝置作品，可以被稱為這類創作手法的代表。

　　初看史托克霍爾德於 1995 年所作的【三個橘子之甜】（圖 5-3），便會對作品中豐富多樣的材料感到不知所云。一堆橘子放在四個鳥籠中，和一大束聖誕樹一起以繩索高掛在天花板下；一片磚牆橫跨著，其上一部分的牆面被隨意粉刷成白色，而畫廊的牆面則被切割出一個大洞，暴露出內部的隔板建材結構，旁邊並隨意漆上黃、紅與黑等色塊；牆邊放著兩組丁烷罐，暖爐則面對破洞的牆面由天花板懸掛著；而一些鐵條與管子則是平行地擺放在地板上，或是穿透磚牆。另一件類似的作品【記錄無盡的混亂】（圖 5-4），則是史托克霍爾德自 1980 年代就開始的一項創作主題，在不同的時間、不同的展覽場地中，因為空間與材料的差異，每一次的展出都有不同的面貌產生。看到以木條裝訂而成的「X 形」架

© Jessica Stockholder, 1995. Courtesy Gorney Bravin+Lee, NY

觀想與超越

圖 5-3 史托克霍爾德，三個橘子之甜，1995，大約 40 株聖誕樹、橘子、4 個鳥籠、磚牆、飛機電纜、丁烷暖爐、繩索、油毛紙與瀝青、顏料、燈泡、黃色電線、聚氯乙烯管和 L 型鐵條，室內 2100 × 4900 cm，西班牙巴塞隆納卡謝基金會蒙卡達空間 (Sala Montcada da la Fundacio la Caixa, Barcelona)。

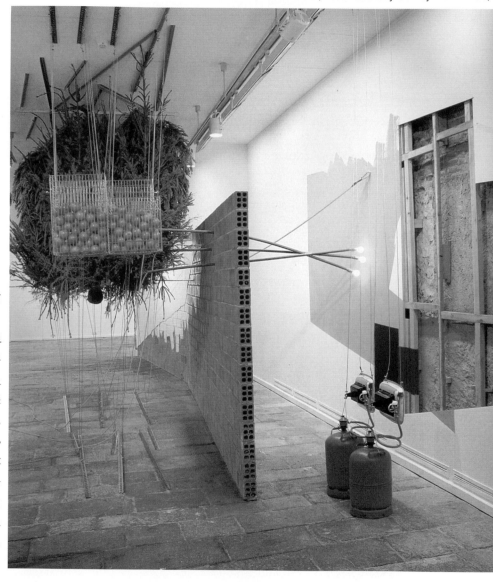

構系列，一包包裝滿樹枝葉的垃圾袋被包紮在木架上；旁邊是一個被綑綁的長沙發椅，以及一個看似長矮桌，實際上卻是由混凝土塑成的不知名物體；一大塊塗上黃色色塊的木板平放在地板上。那些廢物堆的各式物體，不僅是視覺的，也包含觸覺與嗅覺的，看起來像是一系列材料特性之間彼此的矛盾與衝突，但是它們色彩的對比、材料之間的銜接方式，又像是具有某種特定的形式邏輯在背後運作著；沒有確定的理由，可以解釋為什麼這些材料會在作品中組合在一起，作品就像只是還沒有具體結果的一些片段思考過程。

她作品中各式各樣豐富的材料，有些部分被嚴格地組織與規劃，運用各種不同的方式將材料組合在一起（以手工進行裝訂、黏貼、包裝、壓擠、堆疊），有些則隨意的置放，這些手法綜合地構成了對於空間中物體存在的隱喻。這些隱喻就像是一個小孩嘗試去描述一個無法理解的對象，超越了任何能夠以文字敘述所能表達的領域。事實上，她作品中物質媒材的選擇和組合所顯現出曖昧不明的意圖，就如同我們與現實世界互動中的內在邏輯十分接近：這個世界充滿了偶然與機率，就像我們不知道何時何地會突然跌倒！她的創作不在於運用一個固定的意識形態觀念去架構、控制物體，而是盡量回歸到事物的原始純樸的本質；各種可能性是平常意識不到，但是卻一向是心理與環境互動因素的一部分，而且這些可能性透過超感應的架構，因種種奧妙的關聯而連結，是無時無刻都在意識層面下進行的。如果現實的生活是一種在含混中生產秩序的過程，那麼觀看史托克霍爾德的作品的方式，即在透過一種特殊的辯證

辯證 (Dialectic)：一種具有多種含意而且常常含糊不清的哲學用語。它可以是一種透過不斷提問與回答的過程，以追求更高知識的思考方法；它也可以是意指在兩個對立場中，在衝突與張力下尋求解決之道的反省。在馬克思理論中，歷史的發展並不是一個持續進化的過程，而是一連串衝突與對立，這也被視為是一種辯證的歷史發展模式。

圖5-4 史托克霍爾德，記錄無盡的混亂，1990，木、聚苯乙烯泡沫塑料、油漆、鹵素光、電線、有覆上塑膠樹脂餅乾的混凝土和有紅球的輪子、長沙發、鋼架椅、大約12個裝滿葉子、樹枝的透明塑膠垃圾袋、2個黑色垃圾袋和黃綠色電纜膠布，大約 400×800 cm，室內空間 1120×580 cm，法國第戎集團機構 (Le Consortium, Dijon)。

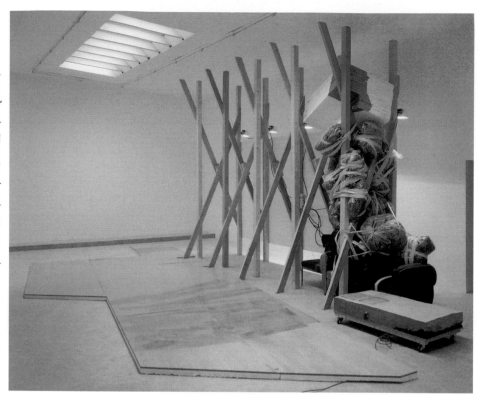

© Jessica Stockholder, 1990. Courtesy Gorney Bravin+Lee, NY

思考的審美過程，不斷地向自我質問和作品的實質關係，要求毫不含混地"看清"在眼前的物體對象。

我們所擁有與接觸的東西，會影響我們對世界的態度。歐本漢與史托克霍爾德兩種對比的創作手法，也概略地說明面對作品的材質所能產生的兩種觀看姿態。為了理解歐本漢作品的主題，觀眾必須放棄主觀自

由的心態，採取較為被動的欣賞角度，認同與承認他在作品中欲傳達的批判內容；而史托克霍爾德的作品，則因物質材料的實在性被強調，觀眾不能被動地等待作品給出答案，而必須在作品的物質空隙中主動參與，自發地進行比較多自由聯想的思考。就像是一個簡單實用的塑膠購物袋，如果只是被動地使用它，它確實在日常的使用中十分便利，然而，當主動地思考它被丟棄後的結果，所造成對自然環境的汙染，它便成為另一個不容易在短時間內所能解決的問題。然而，不論對作品採取主動或被動的欣賞態度，藝術都能通過形式或技巧的審美經驗為中介，表達出超越個人或社會整體的對抗能力；作品作為一個虛構的幻想世界，以提升靈魂之美來對抗物質的剝奪，卻比日常實在包含更多的真理。

在如此繁雜多樣的物質世界中，運用或接觸物體的背後，卻也潛藏著種種複雜的、無從控制的龐大資本體系，尤其在現代工業大量生產的消費社會中，對於物質欲望的滿足被誇大地強調，無形之中也使心靈陷入極端的壓迫和扭曲。藝術存在的自主性意義，正反映了不自由的物化社會中個體的不自由；假如人是自由的，藝術便是真正屬於人的自由的形式與表達。藝術因媒材轉化的獨特美感形式，擺脫現實世界的浮華與虛偽，跳脫偏執與僵化的功利思考，回歸到人與人、人與自然的單純本質，不致遺忘屬於生命底層的創造活力與激進潛能，予人以永恆的喜悅與幸福。藝術的存在不僅能夠反映世界，更重要的是它能夠不斷地改變世界。

06　人與物的交錯

　　草間彌生 (Yayoi Kusama, 1929–) 的裝置作品【我的幻影之外】（圖6-1），予人第一眼的印象，有如一個居家生活空間的再現場景：作品的中央擺設了放滿茶具、麵包與花飾的桌椅；桌椅旁，除了一枝拖把和一籃蔬果，還圍繞著兩座服裝模特兒、一座小女孩模特兒，以及擺著一雙高跟鞋的梯子與帶有鏡子的梳妝臺；牆上則掛著幾幅畫，以及放滿雜物的置物櫃。這件充滿各式物品、看似複雜紊亂的組合作品，在作者的細心安排下，卻又符合日常生活的習慣擺設，安置在展覽的空間中；儘管那幾座模特兒並不是真實的人，但是在作品中，她們彷彿是這間居室的主人，使場景更具有如生活常規般的現實感。

　　毋須深入思索，就可以將作品中的那些物件歸屬於同一個範疇，它們都和「女性」的生活主題有關。這些物品暗示著家務（烹飪、打掃、布置）、撫育（小女孩、蔬果）和裝扮（模特兒、梳妝臺）等，象徵的意義是如此明確，使得作品就像是廚房、餐廳、臥室、休閒與逛街購物的空間混合體；這些物體的形象和女性特質的關聯性是如此根深蒂固，就像是一個為女性貼標籤、束縛女性之所以為女性的封閉空間。但是，【我的幻影之外】又予人眼冒金星，頭昏眼花的視覺感受。藝術家將作品中

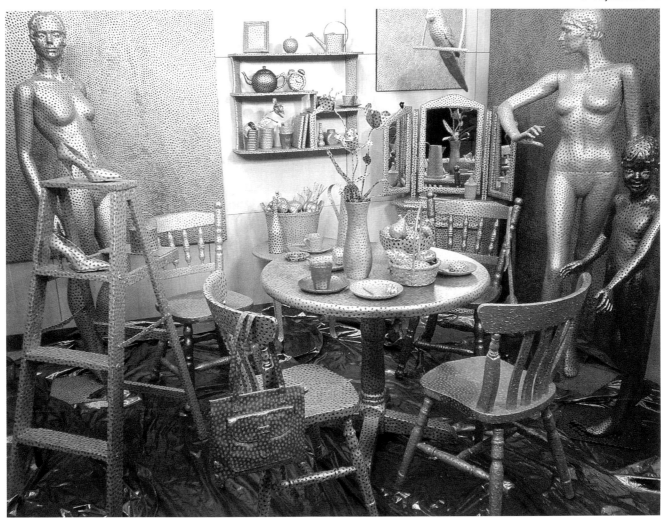

© Yayoi Kusama

圖 6-1　草間彌生，我的幻影之外，1999，7 件填充製品、木、畫布、家用品、傢俱、模特兒和金質塗料，日本福岡當代美術館 (MOMA Contemporary, Fukuoka)。

所有物體的表面，以網狀的線條以及密布的圓點覆蓋，就像用統一的抽象圖案和色彩為每一個物件包裝，讓這件複雜紊亂的組合作品呈現了單一的整體感。草間彌生就像是為了展現女性的耐心性格，以手工的方式為每一件物體編織外衣，一筆一筆為它們的表面上色。那些綿密的網線與圓點，以金質的黃、黃橙與紅橙等暖色為基調，給人燦亮鮮明、活潑輝煌的感覺；並且運用互補的色彩原理，在紅色上繪上綠色，在綠色上繪上紅色，製造視覺顫動的效果。

那些由綿密的點和線、明亮熱烈的色彩所構成的表面，將作品中的器具、傢俱與裝飾物品從日常功能中解放出來，變成無所不在、閃爍奪目的光幻形體。在它們同質性的外表上，那些原本足以區分物體傾向的各種特徵，逐漸瓦解消退，最後只具有造形輪廓與邊緣的差異；取而代之的，是一種光分子映入眼簾，對視網膜錐細胞產生敏銳刺激的純粹視覺感受。草間彌生巧妙地在一個居家環境中製造了幻影，讓那些積重難改的女性形象，重新回到物體與視覺交會的純粹層次；她強迫觀者以有「色」的眼光，重新看待那些帶有性別特質的日常物品，儘管那些色彩是作品本身所固有的。

事實上，未對任何一件作品的創作風格、藝術觀念進行思考之前，都必須先去“看”那件作品，但是，什麼是“看”呢？睜開雙眼，我們看到的是一個充滿著豐富細節、有如圖畫般的物質世界。眼球中的眼角膜和瞳孔，如同相機的功能般，可以控制光線與調整焦距，將外界景物的影像投射在視網膜的錐細胞上，透過視神經纖維傳到腦部的視覺皮層

區，進而對不同層次的光分子產生反映，引起對顏色、明暗、形狀、空間、位置或動態的知覺反映；大腦也會引起連串的思維活動，並作出適當的反應或行動。視覺是人日常生活中最重要的感官能力，人的身體行動與思維判斷，大部分都必須仰賴眼睛自外界獲取資訊，才能作出正確與立即的判斷；尤其是在人的知識學習上，例如閱讀、遊歷或觀賞等活動，大多是透過眼睛的活動而吸收的。因此，如果說視覺是一個人內在的心靈世界，與外在的物質世界溝通最主要的媒介，是一點都不誇張的說法。

然而，並非將雙眼睜開，眼前所有事物的細節，都會毫無遺漏地全部攝入眼簾，為人所覺知。在眼球的視網膜中央，具有較高的視覺敏銳度，因此所謂的視覺活動，其實是一連串精確敏捷的對焦過程。在人的視域中，影像解析度從中央到邊緣逐漸減弱，眼球則會配合大腦與意識的控制而轉動，選擇對焦的對象。換句話說，視覺活動不只是人去發現這個世界事件的影像搜尋過程，其實也是一個人注意力的對外表現；被對焦的對象則是人意念的投射，是人內在意識的外在顯現。因此，人們常說「相由心生」，意思也就是說人所看到的事物，其實完全依賴於內心在找什麼，以及從什麼樣的觀點去看；人們也常說「眼見為真」，也說明了親眼目睹的動作，在形塑人的認知、知識與信仰上的重要性。

若是不考慮人的內在心理因素，從生理學的角度來看視覺行為也有許多條件的限制。例如，產生視覺影像必須要有光的反射，但是人的眼睛只會對約 10 億分之 700 公尺（紅光）至 400 公尺（紫光）的波長感應，

太強烈或太微弱的光子都會影響影像成形的效果；人是雙眼視覺，在兩眼視網膜上的是平面影像，當大腦將兩個影像合一造成部分影像重疊時，即可產生視差而形成距離和空間感，但是也製造了多重影像（特別在輪廓線上）及盲點；肉眼所能看到最小的尺寸約零點一毫米，最大的視域約 120 度至 140 度，還有其他近視、遠視和色盲等視力問題。

　　如果說藝術創作和欣賞，主要必須依賴視覺活動來進行，那麼藝術表現多少都會受到人視覺條件的影響。藝術家在製作一件作品時，必須運用他的雙眼去觀看、去檢驗，以確保所要製作作品的形式特色，和所期待的視覺經驗吻合；觀者也能在完成的作品中，透過視覺語言的轉譯，確切地體驗出作者所欲傳達的藝術理念。在一般的視覺條件下，如果太貼近作品，就會看到材質肌理所呈現的斑點、汙點、裂縫、瑕疵、意外的錯誤、不規則的手工痕跡等，雖然它們都是作品呈現的真實面貌，但是卻和藝術家所要表現的美感與觀念無關；如果距離作品太遠，就只能看到作品大體的輪廓與基調，甚至無法認出作品所要傳達的主題特色。要畫一幅寫實風格的油畫、刻一張版畫，或者是塑一個陶器，藝術家就必須運用雙手去處理材料，手臂的長度就決定了觀察與審視創作進行的距離；因此，要欣賞作品的技巧細節與美感特色，就不能超過一隻手臂的距離去觀看，否則那些視覺效果便會完全喪失。相反地，要畫一幅潑彩的抽象畫或製作一件雕塑，藝術家都是以整個身體的姿態來回走動創作，因此也要以身體的活動空間，作為觀看作品距離的考量，才能夠適切地掌握藝術家在創作時的感覺表現。法國現象學哲學家梅洛龐帝

（Maurice Merleau-Ponty, 1908–1961），在他的〈眼與心〉一文中，便強調畫家不是靠著他的心靈，而是帶著他的身體作畫的。畫家藉由將他自己的身體投入到世界中，才能夠將世界轉換到繪畫裡；為了要了解這些轉換，觀眾必須回到由視覺和動作所交織的身體中去體會。

面對許多運用透視法創作的作品，也必須站在畫面中心前的適當距離，才能夠產生正確的透視角度，藉以營造深遠的空間感。中國繪畫中的手卷，必須要捲動畫作進行水平移動，才能體會作品中線性的創作思考布局。二十世紀著名英國藝術史家岡布里奇（Ernest Gombrich, 1909–2001），在他的名著《藝術與幻覺》中便說：「繪畫是一種活動，因此，藝術家總是傾向於看他畫的東西，而不是畫他所看到的東西。」他所強調的即是，藝術的觀賞之道並不在於看出藝術家表達了什麼，而在於設身處地理解藝術家如何投入於他創作的物質媒材。英國美學家渥爾漢（Richard Wollheim, 1923– ）在他的《作為藝術的繪畫》一書中，更將藝術家和觀眾之間觀看角色的分際，闡訴地十分貼切。他認為藝術家在創作作品時，同時扮演著製作者和觀者的角色，因此每一件作品的內在都隱含了一位想像的觀者；觀眾的目的，就是嘗試在作品中發現那位虛擬觀者的位置與視野，才能夠獲得作品所要傳達的意義與內涵；唯有如此，作品所呈現的視覺特徵，才能真正體現與吻合藝術家的創作原意，不會隨著觀眾心理狀態或視覺經驗的不同而改變。

當代藝術創作，更加意識到人類視覺經驗的多種可能性，藝術家運用各種科技的媒材表現，創造許多前所未見的視覺經驗，都需要觀者以

Courtesy Lisson Gallery and the artist

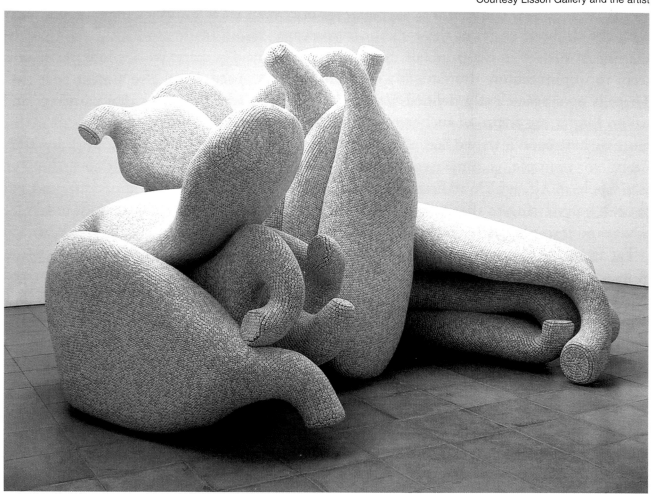

圖 6-2　克瑞格，隱祕，1998，塑膠和玻璃纖維，248×335×295 cm，英國倫敦立森畫廊。

敏銳的眼光、身體的力行去體驗。一瞥東尼・克瑞格 (Tony Cragg, 1949–) 的作品【隱祕】（圖 6-2），首先便會察覺到作品中物體的外表輪廓及邊緣，可以意識到它們就像是一堆放大的扁平豆莢造形組合，又像動作緩慢的軟骨昆蟲，或倒或立著彼此依靠在一起，予人軟弱無力的鬆弛感；從物體的明暗變化中，可以體驗它們富於自然優美的有機造形變化。表面上，【隱祕】似乎呈現了傳統直立雕塑不變的法則，它整體造形的美感觀念，可以從不同的角度所呈現不同的視角中去體會；但是，如果能夠再貼近一點去觀看作品，便會發現原來那些自然形態的物體表面，布滿了排列整齊、數以萬計的骰子。那些骰子的整齊排列，在物體的表面形成具有曲率變化的方塊組合、格網線條；它們顯現的點數，如同擲骰子遊戲隨機發生的結果，從一點到六點皆有，形成點數多樣但規格統一的圖樣，有如無數密碼符號在作品的表面遊走。

就像是一顆橘子，如果靠近去看它的表面，就會看到許多如皺紋般的隆起與凹陷，但是如果從遠處去看它的整體，就看不出那些細部的組織特徵，而只是一個光滑的球體。【隱祕】透過觀者遠近的距離變化，呈現了兩種截然不同的視覺經驗。最後，當觀眾意識到作品的表面，是由無數骰子的排列產生怵目驚人的流量，以及方塊、罅隙所構成的表面紋理使人目眩，便會反過來修正原本對作品的整體空間感，產生較為自由浮動的空間意識。

不同於克瑞格的創作較強調作品視覺效果的變化，德國藝術家卡塔琳納・費里奇 (Katharina Fritsch, 1956–) 的作品，則是透過一連串察覺過

程，探討視覺習慣對於自我意識覺醒的影響。初次看到她的作品【黑桌與器皿】（圖 6-3），會以為這件作品只不過是附有瓷器餐具組合，具有現代設計風格的一套桌椅。觀眾的注意力，會為作品中整體嚴格控制的對稱性擺設所吸引，桌子、餐具整齊劃一的外形，就像是工廠同一個規格製造出來的商品。再仔細地觀察，可以看到盤子和杯子上都具有相同的圖樣，描寫一對長得一模一樣的人面對著同一套桌椅；那張桌子的圖案和作品中的桌子看起來完全相同，圖案中面對著桌子的人，不也是和面對作品中桌子的觀眾處於相同的處境，讓人不禁懷疑，是這個圖案的內容取自於作品，或者是這件作品的想法來自於圖案。就像是一個看電視的觀眾，看著一個有關自己在看電視的節目，也像是一個能夠反射鏡子本身的鏡子，【黑桌與器皿】的作品內容，是有關觀眾對作品的觀看，它暗示著作品和觀眾的相對位置。

然而，令人感到更為驚訝的地方，卻是原來作品中的每一件物品，在第一眼看來像是工廠製造的，實際上卻是純手工完成的。觀眾可以感染到藝術家在製作過程中異常專注的意志，讓這件外觀上看似平凡的傢俱作品，充滿一股出神入化的催眠魔力。觀眾接著開始思考，

圖 6-3 費里奇，黑桌與器皿，1985，木、顏料、塑膠和桌子，74.9 × 100 cm，椅子 90 × 150 cm，美國紐約現代美術館。

© VG Bild-Kunst, Bonn 2005

起先對作品整齊劃一的對稱感覺，其實是一種掩人耳目的障眼手法，作品的每一個部分都是獨特的；透過細膩的深入觀察，又將作品原本嚴格秩序的印象給打亂了。觀眾的自我意識，在視覺焦點的變化與錯置的過程中一層層地被喚起，並且徘徊在相同與差異、類屬與獨一之間。最後，回到瓷器餐具上的圖案，如果它真的是影射有關作品本身的觀看，那麼那對雙胞胎的寓意便十足地諷刺，它暗示著【黑桌與器皿】的觀眾都是一樣的，都是用同樣的目光去看待作品。費里奇的創作充滿了視覺流轉的睿智，打破人們「先入之見」的認知習慣，同時也嚴肅地批判了現代生活中，無個性、同一性與制式化的視覺文化。

每個人都只能從他人的眼中，看到自己完整的形象。如果人們只顧抱持己見，只期待看自己希望發現的東西，就會對周遭無數新鮮的事物視而不見，新的觀念或感覺就會很少產生。而視覺意象豐富的藝術世界，就像是一扇神奇的窗子，讓人們看到實相後面無數的幻相，也讓人們看到幻相後面更多的實相。面對隱晦難解的當代藝術作品，唯有訓練自己不斷地去"看"，才能在實踐中獲取可以信賴的經驗，增進培養對於種種視覺形式的分析思考能力。岡布里奇便說：「藝術語言真正不可思議的地方是，它引領我們重新去看這可見的世界，也帶給我們一窺那不可見心靈世界的意象，──只要我們懂得如何去使用我們的眼睛。」

07 物的潛能、人的想像

　　一件藝術作品中的任何線條，可以是藝術家創作過程的記錄，也可以是觀者的眼睛察看作品中物體材質的運動流程。線條不只是人視覺經驗中十分基本的要素，可以表現作品的形式外貌，同時也能夠在觀者的內心引起種種不同的情感心緒。試著想想：無限大圓的圓周曲線，是不是有可能等於切線的直線呢？無限小圓的圓周曲線，是不是有可能等於直徑的直線呢？在定義上，直線和曲線是截然分明對立的，但是在極端的狀況下，它們之間又會顯現出相互含混的可能性；無限大圓的圓周和直線之間，是一個唯有透過人的想像才有可能存在的抽象幾何。這也難怪，雖然在幾何造形的世界中，線條只有兩種：直線和曲線，但是藝術家卻能運用線條的各種潛在可能，表現出種種微妙複雜的情感。

　　在人類的歷史上，再也沒有比天穹的遼闊能夠帶給人更豐富的想像力。宇宙究竟有多大呢？這是人們一直想解答的問題。根據二十世紀宇宙學中最有影響力的「大爆炸理論」，宇宙是從大約 170 億年前的一個小點爆炸產生的；在爆炸的瞬間，能量和溫度都非常高，宇宙也開始以超快的速度劇烈膨脹。在膨脹的過程中，部分區域的溫度開始降低，構成物質的中子、質子與電子也接著產生，並且逐漸形成各個銀河星系與恆

星、行星等，當然也包括地球，以及居住在地球上的人類和其他各種生命現象。目前天文學家所能觀測到最遠的天體，距離地球就有約 150 億光年，而且在理論上，宇宙仍舊以光的速度持續擴張中，再加上有暗物質和無數黑洞的存在，要以一般長寬高的三維向度去衡量宇宙的大小，幾乎是一件不可能的事；而且，那些觀測到的天文現象，在眼中所見恆星的光，可能都是已經超過 150 億年前的狀態，去計算宇宙大小的當下意義又何在呢？

　　如果我們所生存的這個世界有一定的大小，那麼它一定有確切的中心和邊界，有界線就會有界線之外的事物和空間，但是，那是一個什麼樣的世界呢？如果宇宙在「大爆炸」後一直在擴張，同時又包含整個空間，那麼它是朝哪個空間擴張呢？一個沒有任何事物存在的空間可不可能存在呢？或者，更精確地說，一個超越以時空、物質與能量來界定的領域是否存在呢？這個問題就像在問：在「大爆炸」之前存在的是什麼？人們無法進一步地去思考那種前所未見的世界，那種「空無」的境界，少說也是一種想像力的考驗。但是，如果以三維空間的角度，去看直線和曲線，例如將圓和直線放在一個無限大的球體上，是不是有可能無限大圓等於無限小圓呢？是不是有可能無限長的直線等於無限短的直線呢？在這種條件下，是不是無限大圓的圓周和直線是相等的呢？事實上，許多平面幾何的問題，都可以在三維空間中找到解答。以此類推，要理解人所生存的宇宙空間特性，就必須要跳脫三維空間的限制，然而，超越四維空間以上的多維世界，可以說完全超乎人的直覺想像。當代物理學

最流行的兩個理論：超弦理論和膜理論（或稱 M 理論，"M" 代表「膜」"membrane"），便分別認為宇宙包含了九維及十維空間，只是這些次元都在人的感覺經驗之外，呈現捲曲的狀態存在於極微小的空間中，幾乎偵測不到它們。

要觀察整個宇宙的時空，必須要找到一個能夠超越目前的時空限制，在宇宙之外的有力位置，但是這個外在世界目前並不存在。不過，這並不表示在未來，那個有力的觀察位置不會為人所發現。例如，由於視覺經驗與科學知識的限制，過去人類一度以為人存在於一個半球體的中心，活動於一個廣大區域的平面上；如今，大多數人都可以超越視界的偏見，知道原來人所站立的地面是一個巨大的球體，更相信是由於地球不斷自轉的因素，造成日日晝夜的循環。當科學以質、量或數理的精確方式，嘗試去理解超出人類感官、領悟能力之外的宇宙實體，藝術卻能處於一個絕對優勢的位置，直接體現科學在知道大自然如何運作後的無限喜悅；藝術永遠在找尋一個富於想像力的新世界觀，從已知的事物上預測那未知的世界。如果有一天，外星人真的來造訪地球，他們的科技遠遠超越人類數千年，對人類的科學進展也許一點都不感興趣；但是，他們卻有可能對人類的文化藝術遺產感到好奇，因為他們可以透過藝術一探人的內在精神，了解人的最高觀念、思想與情感是如何表現，唯有藝術才能夠凝結、具現人對自身，以及所處世界所有的想像與理解，而這正是人在這廣袤無限的宇宙中，最為彌足珍貴、無可取代的特質。

歐內斯特・那透 (Ernesto Neto, 1964–) 的創作，便是將藝術視為通

往人類精神世界的一道重要窗口。他所關心的，是如何透過作品加強人與宇宙之間的聯繫，從中吸取無限與永恆的概念；他的作品就像是一處具現宇宙深邃微邈的感性場域，在宏觀的架構中延續人對自身的存在感，與人與人之間的交流。他關心人類所居住的地球，並且認為人對待自然環境的態度，尤其是當前所面臨過度開發自然的狀況，都應以更寬廣的宇宙觀來審視。他在 1999 年所創作的裝置作品【我們正捕捉時間（溫暖的洞與稠密）】，運用白色薄紗般的合成彈性纖維，將展場的天花板覆蓋住，使展場中的觀者，有如處於一層由薄霧所籠罩的空間中。作品中的焦點，是由頭頂的薄紗延伸至地面的一道道束管；那些通管的末端，包裹著由鬱金根粉、黑胡椒、丁香與咖喱粉所混合的各種粉末。粉末的重量硬生生地將紗布由天花板上往下拉扯，富於彈性的纖維似乎也在抗拒著這股重力，努力地支撐著對粉末的掌握；有些束管將粉末懸吊在半空中，有些則恰好接觸到地面或完全將粉末攤放在地板上；粉末則透過紗網的細孔，如鐘乳石的細水般滴漏下來，或者如放射狀般的灑散在地板上。當觀眾進入作品的空間中，除了可以嗅到一股奇異的芳香之外，面對極簡素雅的四壁，彷彿走入一個充滿靈性的朝貢聖地；粉末就像是來自宇宙遠處所凝聚的塵埃，天降而來。

　　作品的標題【我們正捕捉時間】，好像提示著那些由薄紗所包裹掌握的粉末，那些粉末透過纖維的彈性所展現的質量，就是時間在空間形式中所呈現的形體，也似乎暗示著紗網所形成的管束，有如漏斗般的流漏著粉末計算時間。管束所要計算的時間概念是什麼呢？事實上，管束在

© Ernesto Neto, image by courtesy of Galeria Fortes Vilaça

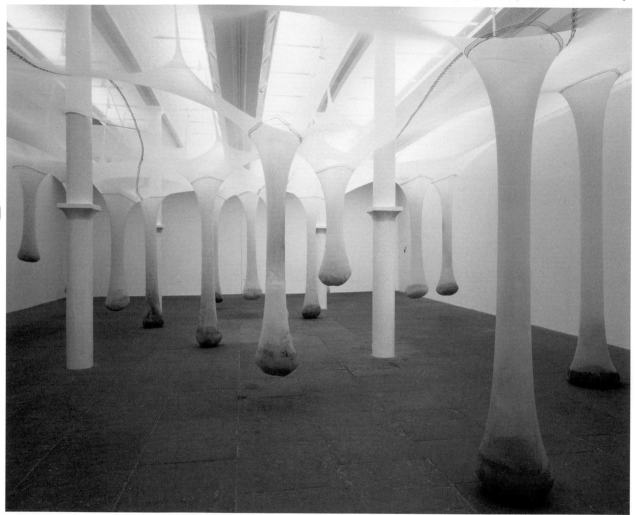

圖 7-1　那透，我們正捕捉時間（溫暖的洞與稠密），1999，合成彈性纖維薄紗、聚醯胺、長襪、鬱金根粉、黑胡椒、丁香與咖哩粉，450×2000×1000 cm，1999 年英國第 1 屆利物浦當代藝術雙年展 (Installation view at Trace, First Liverpool Biennial of Contemporary Art, Tate Gallery Liverpool, 1999)，倫敦泰德國家畫廊美國基金會 (Collection The American Fund for Tate Gallery, London)，圖片提供：Fábio Guivelder。

空間中所形成的各種開口造形，極為類似宇宙學所描述的「黑洞」(Black Holes) 形態。在作品中，那些粉末為紗網所包裹，再加上它刺鼻的香味，形成一個相對高緻密的物體；同時，它受到地心引力的拉扯，讓富於伸縮彈性與張力的紗網，展現一種相互拉鋸的力的平衡。在這種力的平衡中，紗網的造形空間因物體的質量而塌陷彎曲，形成一個個圓錐形的洞，並創造了許多朝向物體的凹陷空間；各種不同管束的懸吊形態也暗示著，當物體的質量越重時，凹陷的空間也會越深。因此，如果對二十世紀物理學中的廣義相對論或「黑洞」理論不甚了解的話，是無法體會那透所要傳達的空間觀念。在「黑洞」中，空間和時間會相互交換，因此掉入「黑洞」的任何物質都無可避免地朝黑洞的深處前進，最後會停止在「奇異點」(Singularity)，也就是宇宙空間與時間的終點。那透在作品中所要探討的時間觀念，毋寧是藉由紗布具有伸展的「膜」的特性，以及紗布的彈性展現不同的質量變化，影射時間在相對空間中捲曲糾纏的可變性，表達過去與未來事實上一直都投射於「現在」的時間秩序中，每一個事件又都是獨一無二的具體存在，換句話說，就是一種即是「同在」又是「永恆」的概念。

那透的【我們正捕捉時間】，算是對整個宇宙時空結構的微小縮影，觀者可以在作品的自我統一秩序中，「捕捉」視界之外的境域，啟發對無際星空的想像視野；在審美靜觀時，透過空間形式的無限想像，轉化為精神上的自由，讓人走出狹隘的自我而與浩瀚的宇宙同一。儘管那些抽象的宇宙概念，對人實際生活的影響真是微乎其微；在人的尺度上，肉

眼根本看不出因人體重量產生的時空彎曲。相反地，重力作用卻是無所不在，是人站著時不得不抵抗的力。也就是因為它的影響力是極其深遠的，於是任何微小的變化或差異，都可以產生令人意想不到的後果，人們常說「差之毫釐，失之千里」的意思便是如此。就像對一位普通的觀眾而言，作品中一處線條或色彩的表現，或者是材料之間某一段的銜接，根本看不出有任何特殊的作用；但是，在藝術家的眼中，差異就會變得非常巨大，甚至會因為這些小細節的錯誤而放棄整件作品。有些作品也會因為運用小差異的特性，而創造出無窮的魅力。

　　第一眼看到大衛・馬屈 (David Mach, 1956–) 的【火上加油】（圖 7–2），就有一股令人如排山倒海的洪水迎面而來的壓迫感。在作品中，那些真實的貨櫃卡車、水泥攪拌車、轎車、衣櫃、大理石雕像、鋼琴等，在巨大的波浪造形中載浮載沉，高高地舉離地面而跳脫重力的牽引。靠近作品仔細地端詳，才意識到原來那些圓弧狀如洪水的流動造形，是由大量的報紙、雜誌與傳單所排列出來的。馬屈耗盡了將近 145 噸重的報章雜誌，一個接著一個以微微傾斜的方式，相互摺疊、堆積成圓弧形；那些雜誌或傳單的邊緣色彩，在一連串的序列排列下，也在圓弧的表面上形成流動的視覺效果，看上去就像是燃燒的火焰般烈焰翻滾，又像是滾滾的巨浪般波濤洶湧。他選用的堆積物體，都是人們所熟悉的事物，但是又是意想不到的材料；每一物件都十分巨大笨重，但是看上去卻又像輕易地捲入由紙張所構成的漩渦中。所有的物件都不是靠釘子、黏膠或膠帶所固定的，而是透過水平與垂直的控制，獲得最大的物體潛能，

觀想與超越

運用簡單的機械工程原理，以及它們本身的重量而束縛在一起。觀眾會震驚於，作品中一張張輕薄的紙張，只是透過微微傾斜的差異堆疊，就能夠產生超乎想像的形式力量，那是一股超越保守、限制的欲望，需要極大的耐力與勞務去實現，就像海格里斯 (Hercules) 一般，展現毫無節制的荒謬努力。

外在環境的改變，尤其是處於困境與壓力的情況下，可以激發一個

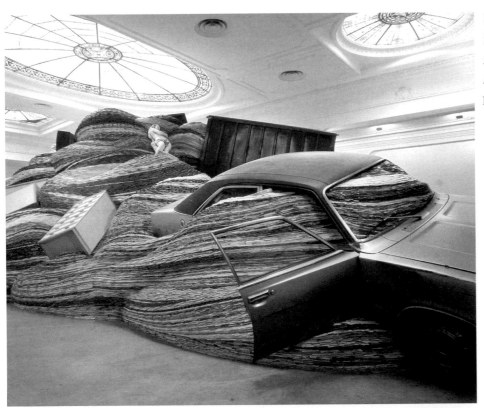

圖 7-2　馬屈，火上加油，1987，混合媒材，西班牙巴塞隆納梅陀戎畫廊 (Metronom Gallery, Barcelona)。

© David Mach

人的潛能。人的體力、智力、情緒力或成長力等，因外在環境的刺激，都會產生內質轉變的力量而展現於外，以求達到內外的均衡。這個原理在物質世界中也不例外，最明顯的例子，就是水會因為溫度的變化而結冰或化為蒸氣。從這個觀點來看理查‧威爾遜 (Richard Wilson, 1953–) 於 1987 年所作的【20:50】(圖 7–3)，便可以明白藝術家如何運用環境的改變，帶給觀眾一個不可思議的、驚心動魄的審美經驗。他將整個建築空間注滿了回收機油，那些回收機油被灌入至人的腰部高度，正確的說法，應該是在 20 至 50 英寸的高度之間。原本，人們所熟悉的建築空間，是讓人生活、辦公或舉辦活動的場所，具有保護、隔離與舒適等特質；

圖 7–3　威爾遜，20:50，1987，回收機油、鋼鐵和木，英國倫敦薩奇畫廊 (The Saatchi Gallery, London)。

© Richard Wilson, photographer:Steve White

回收機油卻是令人作嘔，讓人不敢觸摸的工業原料。威爾遜巧妙地將兩者結合，同時改變、扭轉了人對建築空間與回收機油的印象。

　　藝術家在進入房間的入口處，設計了一個寬度逐漸縮小，可以延伸至油中的走道；觀眾可以順著走道走入油中，體驗被巨大黑暗的油所圍繞，想像超乎巨大充塞的量感，也可以親密地感受油具有高度反射的表面，有黏稠濃郁、刺鼻氣味的質地。油無法穿透的表面有如一面鏡子般，反映了整個建築空間；觀者在走道中，就像是處於兩個上下對稱的風景中，極容易產生眩暈、迷失方位的感覺。當然，在建築空間中體驗上噸的機油，會為它巨大而神祕的壓力所震攝，肅然起畏敬之心，同時也會因它幽暗而寂靜的潛力所憂慮，令人感到恍惚與恐懼。

　　對宇宙萬物造化的偉大，是藝術家亙古不變、為之神往的創作題材；對於永恆與無限的懾人力量，不論是形體或數量的巨大潛能，總能激起觀眾超感覺能力的震撼，產生一種讚嘆與驚駭的愉悅。德國哲學家康德 (Immanuel Kant, 1724–1804) 便認為，自然並不是因為能夠激起恐懼的情緒，在審美判斷中成為崇高，而是由於它能喚起我們自己的力量。藝術家在媒材中揭露了龐大的物質潛能，創造出一個凌駕於常人經驗之上的境界，觀者再通過想像力喚起內在的精神力量，將心靈能力躍升至平常的水平之上，從現實的種種限制中解放出來，進而能夠超越自然，並且能夠超越自我。

二元對立 (Binary Oppositions)：在傳統的觀念中，透過一些對立的揭示，例如自然與文化、女性與男性等，現實世界可以更清楚地被理解。雖然二元對立似乎不容改變，而且相互地排斥，但是重視「差異性」的當代理論卻表明這些相對的範疇是相互聯繫的，而且從歷史與意識形態上的經驗指出，這些二元對立的觀念是理解事物的基礎。

就人的意識活動而言，有兩個物體以上的狀況，總要比只有一個物體的情形有趣。試著想想：空間中的一個點，它的存在特徵首先是開放的，也就是說，當意識到那個點時，它是一個最根本的事實：「有」一個點，而「沒有」（無）則是指那空無一物的空間。俄國藝術家康丁斯基 (Wassily Kandinsky, 1866–1944) 便認為，一個單純的幾何點是靜止的，沒有方向感，一個點給人的感覺總是高度絕對沉默的。如果空間中存在著兩個不同特色的點，它們之間視覺的聯繫就變成一個結構完整的統合世界；它們可以相互比較或對照，而形成正負、虛實、大小、遠近、高低、前後、動靜、明暗……等相對的概念，而創造出如韻律、變動、平衡、共鳴、對稱、調和、向度……等知覺的張力與變化。兩個點之間可以來回的交流，構成無數的直線或曲線路徑，可以互相吸引或排斥，甚至互相撞擊或重疊；兩個點便能夠傳達出一個簡單的想法，或者是一段感覺的律動。

中國古代《易經》思想中，便有將陰陽兩儀二元對立的互補概念，作為延伸四象八卦等宇宙萬物無窮變化的根本依據；物質分解到最小的電子單位時，可以呈現出同是粒子也可以是波的兩面性質；人的身體也

是對稱的，左腦和右腦以互補的方式運作；電腦所處理的資訊單位，也是以非黑即白、非白即黑的邏輯為基礎，在二進位的數學程式中運算，只牽涉到〇與一；帶正負電的離子互撞時可以產生巨大的能量；音響組合中的揚聲器一定要有左右兩個聲道，才能夠創造出身歷其境的臨場音效。如果只是看著自己坐著，就會認為自己是靜止的，除非能夠看出車窗外的街景不斷地向後快速倒退，才會認為自己坐在車中急速向前。這個世界的一切事物似乎都要出雙入對，才能夠生動活潑、多彩多姿。

　　藝術作品的內部結構，往往要比二元概念複雜許多，因而能夠產生幻化萬千的形象。但是，要讓物體之間相互比較，要使概念之間相互對照，就必須先確定所要分析的對象是否具有可以相互觀照的層次或條件，這在藝術欣賞中也不例外。看著莎拉‧盧卡斯 (Sarah Lucas, 1962-) 於1994 年所作的裝置作品【極自然】（圖 8-1），首要的鑑賞問題便是：哪些部分是藝術作品？哪些部分不是藝術作品？在面對【極自然】時，一般觀眾都是採取較為被動的角色，因為不論是在美術館，或者是在報章雜誌上看到作品，作品已經在藝術世界中被認定為是藝術作品。但是，作品中又包含了人們所熟悉的日常物件：床墊、水桶、瓜、桔子和黃瓜等；因此，如果要將【極自然】視為一件作品，便要將這些日常生活的物件組合，視為一個具有視覺秩序，並且自我充足的完整世界，而和現實的外在世界清楚地劃分界線。雖然那些物體都是現成的，來自於現實世界，具有某些參考的意義，但是重點還是：它們共同創造了該件作品具體存在的獨特方式，成為一個更具深遠意義的實在，而跳脫它們原本

的實用功能。

其次，則要將所有的注意力投入到作品中，分析每一個物件在作品中產生了什麼變化。由於作品是一個完整的整體，因此那些物體元素之間是緊密地相互制約，以致其中的任何一個物體部分都無法獨自發生變化，作品所呈現的是一個抽象化、系統化了的結構性質與特徵。因此，觀眾必須觀察那些物體的擺放形態，它們之間相互的關係位置是如何規定著。從那些物件的排列位置和造形來看，它們清楚地影射了男女性器

圖 8-1　盧卡斯，極自然，1994，床墊、水桶、瓜、桔子和黃瓜，83.5 × 167.6 × 144.8 cm，1997年英國倫敦皇家藝術學院「騷動——薩奇收藏中的英國年輕藝術家展」(Sensation — Young British Artists from the Saatchi Collection, Royal cademy of Arts, London, 1997)。

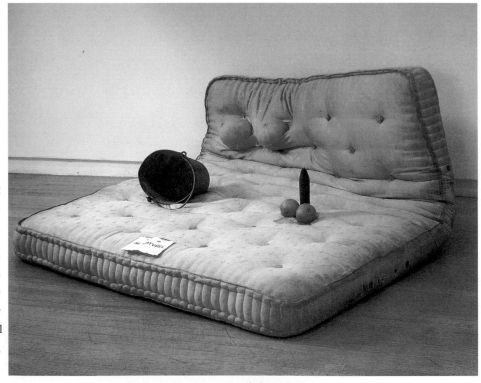

© Sarah Lucas, courtesy Sadie Coles HQ, London

官特徵：黃瓜被豎立起來，並且在前方兩側放了兩顆桔子，暗示著男性生殖器官；兩顆平行撐在床墊裂縫間的瓜是女性的乳房，水桶則暗指女性生殖器官；加上這些具有性器官特徵的物品組合，都放置在雙人床墊上，更令人產生對於性別、兩性關係的聯想。

為什麼在作品的觀看中，黃瓜成了陽具，瓜成了乳房而水桶成了陰道呢？盧卡斯的藝術，可以說是簡單地靠著對現成物品的選擇、組合和確定位置的步驟，透過物件形象間的聯想作用，建構了某些具有「性」特徵的虛構空間與形象，來傳達她在作品中所欲意指的特殊涵義。因此，透過作品中物體之間的結構分析，可以了解藝術家的創作邏輯，是如何在作品中展開；也就是因為作品中創作意識的存在，讓各個物體具有由真實的物質面，到抽象的觀念面的轉換能力。在這種作品結構的關係上，一個物體的形象特徵取決於另一個物體，一個物體的象徵意義，仰賴於它在作品中和其他物體的相互關係。所以，一根黃瓜只是一根黃瓜，它沒有其他的象徵意義；但是，如果它被豎立起來，並且有兩顆桔子的陪襯，它就有可能令人聯想起陽具。值得注意的是，藝術家的創作意識和觀眾的聯想作用，還必須要有共通的認知基礎，例如對性器官造形特徵的了解，作品才具備讓人分析的條件。

【極自然】經過初步的解析，可以說是已經掌握了一個大致輪廓，也就是作品的主題內容，是關於床笫間的一對男女，更精確的說，應該是一對萎縮至只剩下性器官特徵的男女。但是，如果要繼續從作品的物體結構中，去體會作者真正的創作意涵，似乎是一件不太容易的事。近

一步體會作品細微之處，可以感覺到作品呈現了一股鄙俗輕浮的氛圍。床墊是骯髒汙穢的，而且還以漫不經心的態度棄置在牆角；水桶是生鏽破舊的，那些蔬果也極容易腐爛。就是因為這些物體有如垃圾般的汙穢低俗，進而使人產生荒誕不經、反常病態的怪誕感覺，也讓作品中所要傳達的「性」，籠罩在醜惡貧乏的頹廢陰影下。藝術家以嘲諷、輕佻的方式描寫性器官，透過不倫不類的物象組合，挑戰人們習以為常的道德經驗，同時也顛覆以唯美悲壯為主的審美邏輯。

綜合分析【極自然】的作品結構特徵，可以歸納出兩個同時進行的操作程序：一方面，藝術家從日常生活的許多物件中，「選擇」所要運用的物質材料，而這些材料必須和所對應的觀念具有相似性，才能具備轉換的可能性，以產生新的意義；另一方面，藝術家必須在選定的材料間進行「組合」，在作品材質外在的因果、空間與時間中造成聯結性，才能形成某種語境的思維秩序。因此，所謂的藝術創作活動，就是藝術家完成對物質媒材的「選擇」和「組合」工作，就如同語言表達中「隱喻」和「換喻」的概念。在【極自然】中，如果破舊的床墊象徵著頹廢，便是隱喻；而如果黃瓜用來指示陽具，則是換喻。觀眾在掌握藝術作品中，不論是「選擇」和「組合」或者是「隱喻」和「換喻」的思考機制，確實是欣賞與分析作品結構的首要方法，因為，它們也是人內在心靈在學習與表達上，最基本的天生構造能力。

如果說，【極自然】表達清楚的兩性題材，可以歸類為較具「換喻」的創作手法，那麼路易斯・布爾喬亞（Louise Bourgeois, 1911– ，出生於

隱喻／換喻**(Metaphor/ Metonymy)**：隱喻是以暗示兩種事物或觀念之間的一些相似性，將其中一個事物或觀念的品質或屬性，轉換為另外一個的表達方法，例如：「她閃閃發亮的雙眼」，即暗示她的眼睛就像是星星一般。換喻則是將一個對象的名稱，用另一個和它有關、可以產生聯想的名稱取代，例如：「她的一對靈魂之窗」，即用「靈魂之窗」來取代眼睛。隱喻和換喻都是修辭的方法，是人思考和表達的基本模式。

法國巴黎）的裝置作品，便可以稱得上是較為接近「隱喻」的藝術創作。

她的作品【密室（玻璃球與手）】（圖 8-2），是由一個富於神祕感的、舊的玻璃窗所圍繞的正方形空間所組成；這個空間成了一個密室，模糊的窗子引起觀者想要一窺空間內部的欲望。當觀眾圍繞著作品往內觀望時，那些窗子之間所開放的小窗口，創造了不同觀望內部的景觀視野；但是，觀眾仍舊無法找到一個能夠滿足一覽內部全景的有力位置。空間內部是由一些奇怪的物件所組成：一個由大理石雕鑿而成的雙手，以及五個橢圓形的玻璃球；它們分別放在陳舊的木質桌椅上，面對面圍繞成一圈，彷彿如一群人們正在開會。大理石雙手的手勢暗示著緊張，又像是表達

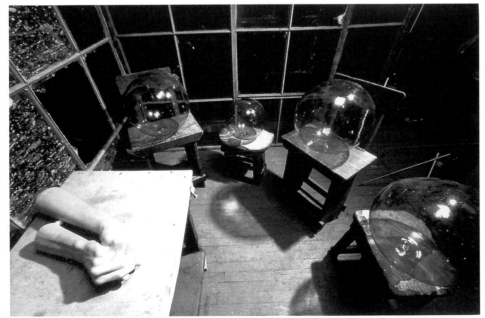

圖 8-2 布爾喬亞，密室（玻璃球與手），1990-93，玻璃、大理石、木、金屬和纖維，218.4 × 218.4 × 210.8 cm，澳洲墨爾本維多利亞國家畫廊 (National Gallery of Victoria, Melbourne)。

Art© Louise Bourgeois/Licensed by VAGA, New York, NY/image by courtesy of National Gallery of Victoria, Melbourne, Australia

08 物與物之間的遐想

一種威信，訓斥著那些玻璃球；而玻璃球雖然相互緊鄰地坐在一起，像是同屬於一個團體，卻又像是一個個孤立的、無法溝通的個體。然而，就算這些物體的組合暗示著一群開會的人，它們之間的聯繫還是令人感到十分晦澀難解的。當觀眾由外往內一瞥時，可以感受到【密室】內如夢境般無意義的、無厘頭的片段情節；那些個別的物體像是縮合了許多的象徵內容，也包含了許多潛在的多元意義。因此，在這種作品結構關係上，那些物體的空間關係是較為自由開放的；觀眾的聯想作用專注於個別物體本身，勝過於分析它們之間的結構性質與特徵。

再看布爾喬亞的另一件作品【紅室（小孩）】（圖 8-3）。作品包含了許多不同大小繞在卷軸上的紅色織線，數個令人迷惑的玻璃飾物（含兩對雙手），還有陳舊的架子、臺座，以及圍繞出一個空間的木門系列。作品也像【密室】般，是一個獨立自主的空間；那些豔麗華美的火紅織線和器物，就像血淋淋的各種器官，吸引了人們視線的注意。作品中的紅色，並沒有要以特殊的意義將各個物體結合的意圖，它的作用只是單純地統一色調，製造一種深層的創傷記憶氛圍。那些物體的組合，就像是一個充滿各種可能性的鬆散結構，混亂的堆積展現了未完成的創作過程。布爾喬亞曾經對她的創作作過如下的解釋：「一個人和他周遭的關係是一種持續的先決條件，它有可能是原因或結果、簡單的或複雜的、難於捉摸的或直率的，它也有可能是痛苦的或喜悅的，最重要的是它可以是真實的或想像的。這正是我作品成長的土壤。」因此，布爾喬亞盡量選擇毫不相干的物體放置在同一件作品中，可以說是要藉由作品中無序的隱喻

關係，揭露一種人與人、人與環境之間複雜的心理因素，詭譎又神祕的親密關係。

　　作品中物質媒材的選擇和組合，就是要將人帶入作品中，並且將作品推向世界。藝術就是要在平凡的事物中看到獨特性，在矛盾的東西之間看到美感。

圖 8–3　布爾喬亞，紅室（小孩），1994，木、金屬、細線和玻璃，210 × 353 × 274 cm，加拿大蒙特婁當代美術館 (Museé d'Art Contemporain de Montreal, Montreal)。

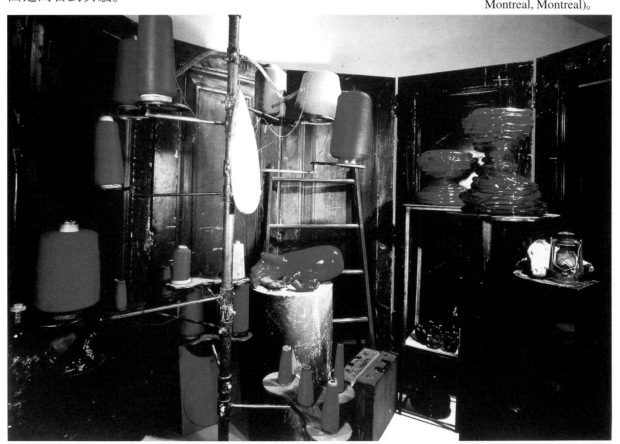

Art© Louise Bourgeois/Licensed by VAGA, New York, NY

0 8 物與物之間的遐想

09　物的演化

觀想與超越

　　科學的飛躍進步，新技術的不斷革新，劇烈地改變著社會的發展方向，也深刻地影響人們的生活方式與價值觀。人們大概很難想像，在過去短短的幾十年間，電話從有線發展到無線，從室內電話進展到現在短小輕便，具有拍攝、錄音、錄影和儲存個人資料的多功能手機，也讓人與人之間的溝通越加迅速便捷。資訊數位化的科技發展，也讓訊息、影像、音響和動畫的流通更加便利、快速與廣泛；個人可以利用家中的電腦，在網際網路的搜尋引擎輸入一個字串，就可以在瞬間從數億筆分布在全球各地的資料過濾出來，全世界最新的新聞、知識與文化的資料唾手可得。有線電視提供了豐富的節目選擇；錄影和錄音技術數位化後，儲存和操作更加有效率，可以隨時播放。因此，如果說二十世紀主要是以能源科技來創造人類生產力的時代，那麼二十一世紀可以說是以資訊科技為主，文化全球化的年代。

　　科技的進步，也為藝術創作，帶來新的表現媒材以及新的媒材處理技術。在科技生活中，和視覺影像文化最有關的，當然就是攝影、電影、電視和網際網路中的數位影像；這些媒體所產生富於聲光色彩、動態剪輯的視覺效果，讓傳統的藝術表現形式相形見絀。這些科技影像媒體，

也在新的社會中建立起獨特的溝通語言和文化價值觀。例如，在數位科技中可以創造虛擬空間和互動式影像，而一個虛擬的人體並不是一個真的人，而是一個從不同資料來源所虛構的、理想化的混合體；虛擬實境可以讓人在和電腦的互動中，去經驗一個包含影像、聲音等感官系統所虛構的科技世界，但是也影響了人的時空觀念，可以自由選擇在現實世界中所無法達到的空間位置。在網路的「聊天室」中，人到底是真實的，還是虛構的？它是一個私有隱密的空間，還是公共開放的空間？是人在創造虛擬世界，還是虛擬世界在控制著人？是在什麼政治背景或商業利益下，那些新的媒體影像被生產與消費？當代藝術家對科技媒體的重視，並不只是為了以新形式達到創新的目的，而是透過對這些新媒體的反省，探索一個成長於資訊技術下的現代心靈。

韓國藝術家白南準 (Nam June Paik, 1932-)，在西方藝術世界中被譽為「錄影藝術之父」。他於 1993 年所作的作品【鋼琴組】（圖 9-1），包含了十三臺監視器、一臺開放的直立式鋼琴、兩個三腳架、兩臺攝影機、放影機、投射燈與凳子。第一眼看到這件作品，可以感覺到各個物體不太尋常地安排在一起，但是那些監視器上下左右不太規律地堆放，電線也毫無修飾地四處牽引，特別顯得作品結構的隨意零散。觀眾首先會為那些監視器上的動態影像所吸引，雖然它們有些是倒放或斜放，還是可以區分出影帶內容為幾個不同的主題。中央頂端四個監視器，播放著同一個人的身影；中央底部和左右頂端的三個監視器，則是一些片段的影片交互放映著：一位演奏者的雙手彈著鋼琴、一些嬰孩們以及一位跳著

虛擬實境 (Virtual Reality)：由於電子科技可以模擬現實，因此「虛擬」可以用來表示那些似乎讓人感到存在，但是卻沒有任何現實實質或有形物質的現象。例如，穿上一種特製的感應衣具，可以讓人們產生一種特殊的現實感，透過適當的互動，也能令人感到處於一個如真的情境中；訓練中心可以利用虛擬實境系統，讓受訓人員進行模擬訓練，而不需要實際進入真實的狀況演練，可以降低風險。

動態影像 (Moving Image)：指一個有關視覺的作品具有動態的外觀。動態影像一般包括電影 (Motion Pictures)、錄影媒體 (Video) 和電子書 (Flip Books) 等。以電影為例，它通常包含一系列相關的影像，以連續的方式展示時，在視覺上可以產生動作的印象，如果配合音響效果，就能夠製作出身歷其境的感受。

物的演化

舞蹈的舞者；其他的監視器，則播放著兩臺攝影機所捕捉的現場同步畫面，從不同的角度對準著鍵盤。鋼琴則是由電腦的程式控制著，自動地彈奏出一些隨意的、無調性的旋律。投射燈將光線打向鋼琴前無人坐的凳子。

　　【鋼琴組】是一齣無人彈奏的鋼琴表演。然而，錄影影像真正有魅力的地方，即在於它所錄製的影像都是一段記錄，都是一段真實發生的事件，更是一個令人毋庸置疑的證據。因此，當這些不同內容的影像記錄同時播放時，它們創造一個具有可以相互比較、回溯既往的時間向度。在作品的現場，觀眾可以看到並且聽到鍵盤在無人演奏下的律動，而且可以在兩組監視器中，看到這些現場的狀況；但是，觀眾也可以在另一組監視器中，看到一位演奏者的雙手"真實"的演出，以及另一組監視器中，舞者隨著音樂而擺動肢體。雖然，這些影片是事前所錄製的，因為它們的音樂就是現場鋼琴所彈奏出的，也可以視為在作品中同時發生的"真實"事件。【鋼琴組】可以說是利用影像的並置，將一些可能發生在過去和現在的影像，壓縮至同一個屬於當下的時空平面上；儘管空蕩蕩的凳子顯示已人去樓空，但是那無人演奏的鋼琴演出，和不斷重複播映的演奏記錄，讓作品看起來就像是一群不願放棄演奏的鋼琴組合。

　　白南準不只關心錄影影像的內容，他也運用了各種不同的技術去操弄那些影像，達到一種富於力與動感的視覺效果。例如，他將中央頂端四個監視器以圍繞的方式，創造了一個循環擺設，因此當那些影像結合在一起看時，便產生一個如萬花筒的輪轉圖案般，可以同時放大縮小、

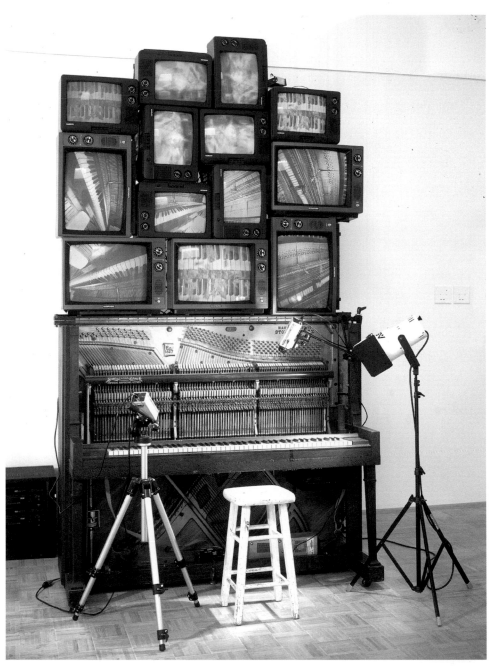

圖 9–1　白南準，鋼琴組，1993，閉路電視錄像裝置，304.8 × 213.36 × 121.92 cm，美國紐約水牛城奧爾布賴特－諾克斯藝術館 (Albright-Knox Art Gallery, Buffalo, New York)，1993 年古德伊爾資助 (Sarah Norton Good-year Fund, 1993)。

順時針逆時針運動的動態影像。事實上，白南準創作【鋼琴組】的原始動機，是為了紀念他於 1992 年過世的美國作曲家好友約翰·凱吉 (John Cage, 1912–1992)，影片中的身影就是凱吉本人，但是彈鋼琴的是白南準的雙手，舞者則是凱吉的另一位舞蹈家好友莫斯·康寧漢 (Merce Cunningham, 1919–)。這件又是藝術創作、又是對亡者致哀的作品，如果仔細去體會，可以發現作品隱含了白南準個人生命的宇宙觀。那些小嬰孩的影像具有投胎轉世的宗教意味，也可能說明凱吉的音樂就像嬰孩一樣純真的特質；白南準和康寧漢的影片則是對死者的禮讚，以及對他創作音樂的感懷。作品最上端是凱吉的影像，是接近天國的，而最下端鋼琴前的演出者已經逝去，留下孤單的凳子，則是接近人間的，陳述著一個無法改變的事實；作品呈現了由下而上、由現實世界到極樂世界的層級結構。白南準利用錄影影像的操作、機械科技的控制，所要傳達的還是和人有關的終極價值：生死的關懷與情感的追憶。白南準運用錄影影像作為創作媒材的基調，在於不斷地開發動態影像的潛能，透過作品中媒體的多樣呈現，讓觀眾不斷地以新的觀點，去看待日常生活中影像媒體所扮演的角色。

在白南準的錄影藝術創作中，可以看到傳統的人文思想如何和新媒體相結合。在日常生活中，電視對大眾而言可說是新聞、知識與娛樂的主要來源，電視已經是文化全球化最主要的媒體；表面上電視觀眾可以在螢幕前自由選擇不同節目，個人似乎擁有絕對的主導權，事實上卻只是不斷地變換節目頻道。這種節目切換所帶給觀眾的，只是一種表象浮

動的快感，個人的意識和情感都失去了深度，人的意志也在虛擬的資訊中消逝。對電視媒體的難以抗拒與無可奈何，也同樣發生在人和電腦的關係上。電腦就像人智慧的延伸，許多難以想像的資料整理與計算、文書處理、商業應用、視聽娛樂，甚至一些其他特殊用途，都可以透過程式設計讓電腦執行，電腦在許多工作表現都超過人類。在資訊社會中，越來越多人依賴電腦工作，但是，如何去評估一個人的喜、怒、哀、樂在電腦世界中的心靈狀態呢？如何去思考每天坐在電腦前十多個小時的生活經驗呢？高橋智子 (Tomoko Takahashi, 1966–) 是那種可以一個人在辦公室工作好幾個月，甚至長達一年時間的藝術家。

高橋智子於 1998 年所作的【出線】（圖 9–2），就像她其他作品一樣，有如一個地震災難後的廢墟，或是一個被變態破壞狂肆虐的現場，呈現出極度的混亂；她堆積了大量遭廢棄的辦公傢俱、器具、生活用品，就像是一幅世界毀滅的景象。儲藏櫃、紙箱塞滿了報表紙張，散落四處；無數電話線、網路線、延長電線在各處纏繞；許多潦草書寫的訊息寫在牆上；影印機、電腦、監視器、時鐘等各種電器都被徹底拆解。四處發出有節奏的閃爍光線，時鐘的滴答聲和數臺收音機播放著不同的廣播音樂，創造了狂亂的噪音，更增加作品的混雜效果。

但是，將【出線】視為一堆混亂的垃圾堆積，只是對作品的一個初步印象；花越多的時間仔細去觀察作品，就會逐漸意識到那些物體的整體雖然是混雜的，但是物體和物體之間卻是在小心翼翼的控制下安置的結果。高橋智子並不是無意識地亂丟棄那些物體，而是以一種抽象的，

觀想與超越

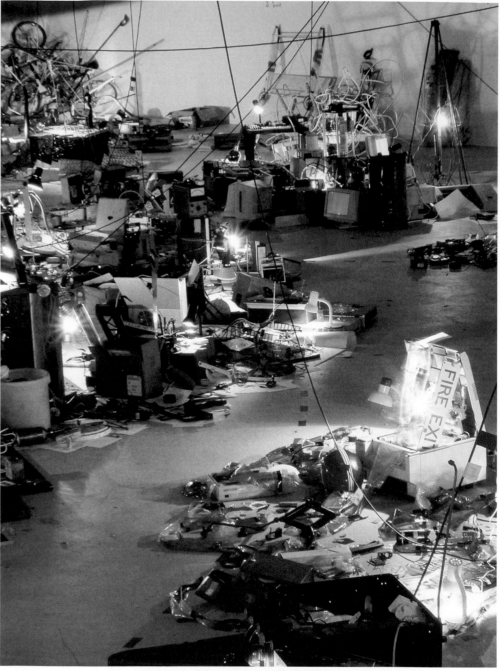

圖 9-2 高橋智子，出線，1998，混合媒材，英國倫敦薩奇畫廊、黑爾斯畫廊 (The Saatchi Gallery, Hales Gallery, London)。

© Tomoko Takahashi, courtesy of The Saatchi Gallery, London and Hales Gallery, London

甚至是有點精神固執的情況下所產生的秩序，去控制那種混亂的場面。但是要細心地體會作品的每個細節，藝術家複雜的整理功夫才會慢慢地在眼前出現。製作作品期間，她帶著床、冰箱、傳真機等個人物品在現場吃、住、聯絡和睡覺，就像是一位瘋狂的戀物癖患者，耐心地花費冗長的時間埋頭於那些物體的研究與整理。

各種科技設備的使用，尤其是現代的數位電腦，應該都是基於人的立場，為人從事各種測量、運算以達到預想的成果；但是，在操作的過程中，決定什麼可以做或什麼不能做的，往往是機器而不是人類。電腦程式規定了所有指令的規則，人只是簡單地從事輸入與輸出資料的工作。在【出線】中，人和電腦回歸到單純的人與物的關係，任何物體的擺設安置都運用到人腦數十億個神經細胞的平行計算，而且彼此互相聯繫，只需要幾分之一秒就能夠完成運算；而電腦一次只能完成一個指令，一個接著一個按照序列的方式進行，雖然執行很快，但是要完成相同的功能目標，所需要的時間比人腦多得多，甚至要超過數小時。高橋智子的【出線】，就是要以個人的直覺本能、生活秩序與勞動，重新拆解為一般人所熟知的資訊科技，尤其是電腦作業環境中所有物體的複雜連結，從輸入和輸出的作業線上跳出，超越科技的專斷，去重構以人本為主體的生命情境。

如果有機會親眼看到容·穆安克 (Ron Mueck, 1958–) 的【皮諾邱】（圖 9-3），會感到極度的驚訝，那如真人般大小的軀體是如此的完美無瑕、栩栩如生，就像是一個完美的幻覺，在虛擬和真實之間挑戰人的雙

Image by courtesy of James Cohan Gallery, New York

圖 9-3　穆安克，皮諾邱，1996，聚酯、樹脂、玻璃纖維與人類毛髮，84×20×18 cm，美國紐約菲利浦、德普瑞公司 (Phillips, de Pury & Co., New York)，圖片提供：紐約詹姆斯・科漢畫廊 (James Cohan Gallery, New York)。

眼。身軀上的毛髮從毛細孔中長出，眼睛閃爍著濕潤的淚光，肌膚散發出紅潤的色澤與斑點，血脈在皮膚下跳動著，就像是一個活生生的裸體呈現在眼前，令人屏息注目、難以置信。觀眾甚至有一股想要趨前觸摸的欲望，只是想要確認它們是否和真人一樣，具有柔軟和溫暖的軀體。但是，令觀眾真正感到興奮的，並不是將這些人物當作是真實的人，而是在於體驗這個矇騙人眼的揭發過程。也就是因為穆安克選擇了以「人」為主題，觀眾面對作品時，可以和自身的身體產生最大的聯繫，並且自問：一個有生命和無生命的人的最大差異在哪裡？除了人外在的肉體、血液和毛髮的實體之外，最重要的是能夠讓身體活動的內在真實。穆安克的人物都帶有模糊的表情，看不出有任何意圖的個性；就像是在網路世界中的虛擬身分，所謂的認同只是角色轉換間的不同想像，在自我簡化中享受不真實的自我快感。從這個角度看穆安克的創作，他並非只是創造一個現實

觀想與超越

人物完美無缺的幻影,而是在擬真 (Hyper-real) 的物極逆轉中重新喚起人文精神，打破虛擬世界中人的虛心欲望和虛幻滿足。

在資訊科技文化全球化的時代，藝術家所處理的創作材料，已經不是過去講求時間與空間、造形與色彩、材質與肌理等，以視覺形式特徵為主的風格觀念；取而代之的，則是以光與速度、數位語言與虛擬影像、互動交換與複製拆解等，以訊息操作為主的虛擬概念。新的科技技術可以創造出新的自然，基因工程可以創造出過去未曾存在的人、動物或植物；重新設計物質的分子結構，也可以製作出過去在大自然中完全陌生的材料。面對新的科技技術，不僅會對人的思維與生活形成重大的改變，也造成對心靈的巨大衝擊；藝術不僅要和新科技發展整合，藉以展現創作的無窮魅力，也要從捍衛人性的角度，質疑新科技所隱藏的危機與疑慮。技術的創新永遠在便利中尋求合理的利益，而藝術創作卻是不斷地超越現實的羈絆，在理想中尋求最終的價值依歸。

10 超越物的本性

拜物 (Fetish)：拜物主義通常具有兩層意義：一是從人類學的角度看，拜物起源於原住民的原始信仰，將人偶或裝飾物視為具有宗教性的魔力，藉以產生控制人或自然的力量；另一種則是從資本主義的批判觀點來看，對於商品的生產和購買，是一種拜物信仰的迷戀，物品的價值往往被過度渲染而高過人格價值。在精神分析理論中，拜物行為通常指的是：人們可以從特定的物體中滿足精神上的匱乏。

將日常生活中的某些事物，理解成富有生命力的現象，或者是相信其對人的命運能產生巨大影響力，並以對待人或神的方式與之溝通，可說是一種萬物有靈或拜物信仰的表現。一座置於寺廟或住家裡的木雕「觀音像」，對於信眾而言，她並不只是一個木雕或觀音的分身，而是她的所有本質與屬性就是觀音本身，是由一種神祕的宗教力量所塑成的。當「觀音像」成為信眾行動或思考的目標時，雖然她只是一個木雕，一個非真實的人物，但是由於擬神化的心理作用，將之轉化為一個具有靈性的交往對象，是擁有無窮的神力，能產生庇護作用的存在；加之人們「寧可信其有，不可信其無」的恐懼心理，更強化了人們對於她的依賴。在這種人與物的交往過程中，人的這種不由自主的本能判斷，通常是集體潛意識的一部分，是人意識底層原始思維的痕跡，寄託人心靈深處的願力與祈望；但是，在人對待這些事物的看法上，又充分展現豐富的內心世界，表現出真實的情感體驗。

其實，和人有密切關係的物體，都有可能成為被崇拜的對象。將一個事物比擬為具有靈性的對象，而人又能夠堅定意志地與之持續地溝通，是因為在這種人與物的互動過程中，存在著某種投射的反饋機制：人將

物的自身觀點看成是自己的行為準則，物被人格化或神格化，並賦予超自然的精神能量。因此，人可以在物質對象中，產生出一套足以讓自己信服的看法。就像有些人認為佩帶「水晶」寶石，可以讓自身的潛在能量釋放出來，並且保持平穩的心境；或者就算是一只小小的「結婚戒指」，也鮮少被視為只是具美感的裝飾品，而是一種情感信託與生命結合的象徵。因此，雖然物體應該只具有它本身的物理特徵，但是由於人持續不斷的移情作用，而讓某些物體具有特殊的象徵意義；它們本身不一定具有美感，但是卻能夠凝結個人或群體潛在的特定思維，反過來影響人日常生活中的意識活動與價值判斷。

　　一件藝術作品，能夠在有形的物質材料之上，被視為具有豐富的生命力，承載心靈深處的隱微訊息，也和本能的拜物思想有關。藝術家的創作活動，便是透過思想與情感的注入與凝縮，使創作的物質材料產生比喻或暗示的符號特性，在創作心靈與感應物體之間，產生積極的同化作用，並且超越媒材的本性，成為一個能夠象徵豐富意義的載體。不論是藝術家的思想意念，或者是心理或心靈狀態，都能在作品的形式創造中，透過形象予以具體呈現。然而，也因為作品中的寓意並不全然是約定俗成的，許多都是藝術家的個人觀點或生活體驗，所蘊含的意義也變得極為抽象複雜，讓作品的表現形式與內容之間的關聯更加曖昧。然而，一旦觀眾能夠把握住每一件作品中獨特的比喻或暗示技巧，便能夠開啟涵容的神祕視界，全然地投入到作品內在的象徵世界中。

　　從蒙提安‧布瑪 (Montien Boonma, 1953–2000) 的裝置作品【向魯昂

符號 (Sign)：一種符號學的專有名詞，用來定義一些媒介，例如一個字、影像或物體對象，與它們在一些脈絡情境中的特殊含義之間的關係。符號可以透過一些媒介（字／影像／物體）和意義的結合，去創造可以溝通的意義。在符號學中，很重要的一個觀念是文字和影像之間，在不同脈絡情境中會有許多不同的意義產生。

同化作用 (Identification)：在精神分析學上，「同化作用」是指，一個人產生與另一個人結合與仿效的一種心理轉換過程。「同化作用」也經常被用來描述觀看作品的經驗。藝術中的同化作用，包含了觀者認同作品中的風格特徵，或者是作品中所顯露的創作手法；傳統的藝術觀念認為，觀眾只會被動地從既有的經驗去認同作品，但是在當代藝術中，同化作用具有更為矛盾的複雜過程，觀眾必須變得更加主動積極，和個人經驗產生更多的互動，甚至打破既有的認知習慣，以達到認同作品的目的。

大叔致敬——一位嘗試表達他自身身分的人】（圖 10-1）的標題，可知
藝術家創作的原始動機，來自於對「魯昂」悲傷的傳奇故事表示尊崇，
透過對已逝去事實的追憶，以及個人的回應，傳達藝術對社會發展的正
面價值。如果沒有聆聽藝術家本人的解釋，一般觀眾根本無法理解「魯
昂」對於布瑪的意義，但是從作品的形式來分析，還是可以體會他是如
何以象徵的手法組織作品。

　　【向魯昂大叔致敬】安置於展場對角的空間中，從兩面牆的一邊到
另一邊，以印有不同影像的透明片，暗示著「魯昂」由生至死的一生過

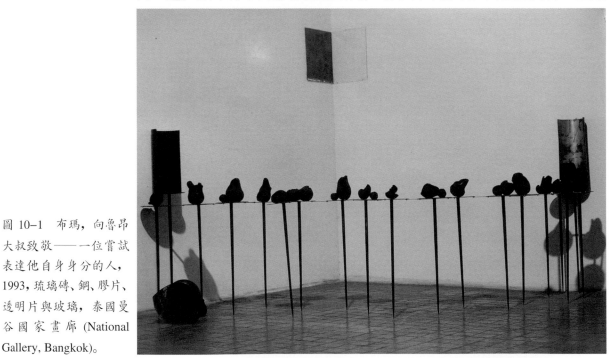

圖 10-1　布瑪，向魯昂
大叔致敬——一位嘗試
表達他自身身分的人，
1993，琉璃磚、鋼、膠片、
透明片與玻璃，泰國曼
谷 國 家 畫 廊 (National
Gallery, Bangkok)。

Courtesy of the Estate of Montien Boonma

程。聯繫兩邊的，則是由一片片個別帶有單腳鋼架所連結的玻璃；每一片玻璃上都有一個由琉璃所塑造的各種形狀的容器，每個容器內則裝滿了泰國特有的檀香。首先，由作品的象徵意義來看：容器狀的琉璃由手工形塑而成，有機的造形極富變化；盛裝在內的檀香粉不僅具有散發香氣的作用，也因容器造形的不同，而被塑造成不同的形狀，可以說是體現了「魯昂」各個階段不同的生命情境。空氣中瀰漫著潛沉濃郁的檀香，有安定心緒的作用，能夠使觀者靜心冥想與思考。此外，琉璃本身在佛教信仰中，便是象徵尊貴的重要寶物之一，檀香在佛教禮儀上，也有正念清神，表伸誠敬的莊嚴意義。其次，從作品的美感形式分析：那些不同造形的琉璃連成一氣，創造了精緻細膩與婉轉流暢的律動美感；每個琉璃由脆弱的單腳鋼架支撐，產生不穩定的懸空視覺效果，不僅增加了琉璃所象徵生命的精神性，而且也形成了作品整體富於重心平衡的想像空間。一個個琉璃和單腳鋼架所構成的生命體，像「天橋」般串聯在一起，有如「魯昂」一生貫穿生死的命運之橋。布瑪的創作，可以說是使用傳統的主題與地方原始的有機材料，賦予作品一種如宗教儀式般的空間，讓觀者產生藉物徵心、體認自性的心理作用。

布瑪的另一件作品【蓮音】（圖 10-2），則具有強烈的佛教精神內涵。作品依附於一個具有拱形窗口的牆面上，為一片以垂線規則自然排列的蓮葉，其中並安置了一束蓮花；在拱窗上則垂掛了一個梵鐘。不論是蓮花蓮葉，或者是梵鐘，它們的表面都敷上了金箔，讓整件作品充滿了佛教尊貴莊嚴的氣氛。梵鐘在佛教中，原本就是重要的器物，鐘聲可以敲

105

Courtesy of the Estate of Montien Boonma

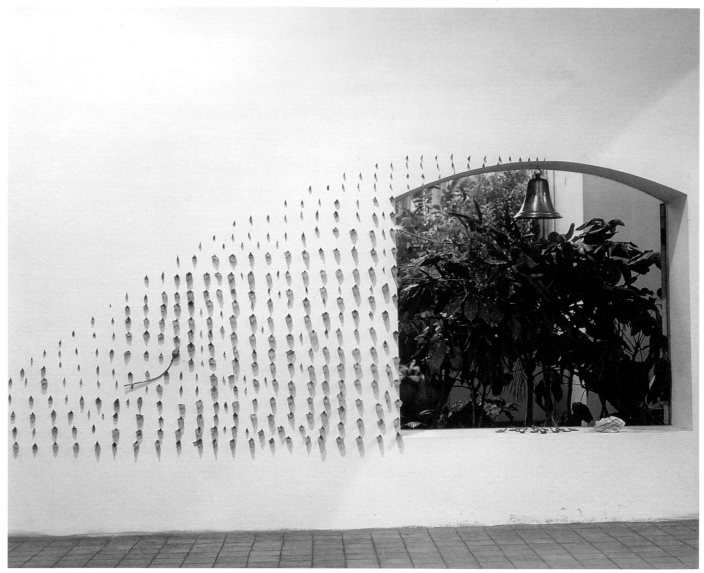

圖 10-2　布瑪，蓮音，1993，蓮葉和銅鐘，泰國曼谷國家畫廊。

醒迷夢，予人警覺的提醒；鐘聲止靜時，也可以產生空寂祥和的禪定境界。另一方面，蓮花是佛教中的聖花，和蓮葉一樣象徵著聖潔、莊嚴、淨化的理想境界；在佛教的經典中，便常以蓮花來譬喻佛陀、種種的妙法，或者是實相的妙理與本心的清靜，「蓮華臺藏」就是由蓮花的千葉所組成的淨土世界。在作品中，梵鐘是靜止沒有聲音的，但是那些在牆上排列規律的蓮葉，大大小小不同的自然造形，雖然是無聲的形象，卻能夠在心中產生如鐘聲般的旋律，讓觀者去體驗一個無音之音的想像世界。布瑪在梵鐘和蓮葉之間，創造了一個和諧共鳴的冥想空間，同時又凍結時空而顯出萬籟寂然，將觀者引入一個空靈清靜、脫俗自在的境界。

布瑪的作品，並未從環繞的展出空間中孤立或隔離，【向魯昂大叔致敬】的兩面牆，以及【蓮音】穿透建築的內外空間的拱窗，都使作品延展至空間內，空間含納在作品中。他的作品很容易喚起一種佛教建築的莊嚴氛圍，就像是一座在現代社會中供人冥想與反思、淨化與撫慰的庇護所；但是，他卻能夠透過作品形式的創造，以視覺性的感性知覺探索，揉合、融化了佛教的象徵世界，塑造了一個異於宗教經驗的觀想境界，喚起平靜溫和的自我，進而激發起完滿虔誠與精神覺醒的存在意識。

麗貝卡・何恩 (Rebecca Horn, 1944–) 的【無名之塔】（圖 10-3）的創作背景，是為了表達對居住在維也納的南斯拉夫難民處境的關懷。作品是一座由舊木材質的長梯所架起，由地面延伸至圓頂弧形天窗的塔形結構。這座由數個長梯所組成的高聳結構，是由下向上不規則地伸展，予人以一種向上旋轉的動態印象，彷如這些梯子要不斷地掙脫室內空間，

1 0 超越物的本性

© VG Bild–Kunst, Bonn 2005

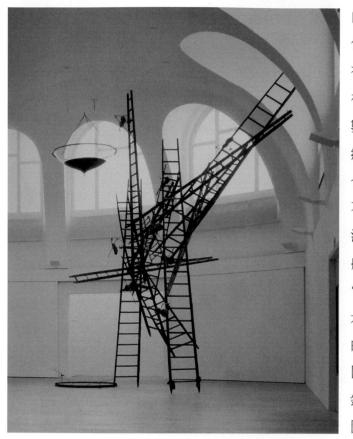

向上逃逸；它的整個重心在結構的頂點，像是一座跳舞的危塔般，充滿了急劇的視覺張力，也象徵著難民們無法落葉歸根的恐懼心理。在木梯上，何恩安裝了數個可以自動拉弦的機器小提琴，斷斷續續地發出哀悽的聲調，滿懷悲苦；配合小提琴拉弦的動作，作品有如一股化不開的濃郁鄉愁向上飄移盤旋著。一個漏斗掛在天花板下，每秒鐘滴下如墨汁般的黑水至 8 公尺下的另一個容器中，它們向下滴落的動作有如川流不息的淚水，創造了一個和向上木梯構造相抗衡的作用力，處於若即若離、漂泊不定的困境，就像是一股在恐懼與悲哀之間拉鋸的心理掙扎；抽水機在下面的容器中固定時間抽水，汲水的聲音產生另一種

圖 10-3　何恩，無名之塔，1994，梯子、小提琴、金屬架構、玻璃漏斗、金屬管、液體、顯像管系統、抽水機、銅線和電動馬達，1997 年德國漢諾威凱斯納蓋瑟薛福特畫廊 (Kestner Gesellschaft, Hanover, 1997)，私人收藏。

與小提琴相對的節奏，就像是淚水過多急促的哽咽聲，表達流亡生活的悲慘狀態。

　　由於黑水滴落的滴答聲，以及小提琴的動作所發出的聲響，讓整件作品成為一個需要聆聽的想像空間；作品中的各種物體在引導下自動地產生動作，因而在發聲與緘默之間，

物體開展了它們真正的力量，也創造了一個多重的對話空間。在這個空間中，就像小提琴與小提琴之間琴聲的共鳴，象徵著人與人之間在極度困頓中微弱的生命力，但是又相互歌頌互相扶持的人性光輝；抽水機不間斷地抽著黑水，暗示著只要抱持一絲希望，就算是一滴一滴回收的黑水，都能夠創造如呼吸、血液循環般撼動的力量，讓生命持續下去。因此，何恩的【無名之塔】，雖是以南斯拉夫難民的流亡故事為背景，但是創作的主題，仍是圍繞著人文主義的終極關懷，傳達人在悲痛中大膽無畏的精神，以及自由、解放、平等與公義等普世價值。

布瑪運用了佛教的象徵符號，讓觀者有跡可循，較容易進入作品的主題內容，觀照的重點便在於思考傳統的價值觀念，與現代生活的聯繫與傳承；相反的，何恩在創作材料的選擇和組合上，則採用較多個人化的象徵手法，觀眾必須多從個人的視覺經驗，和作品本身的組織結構上細心體會，才能夠揭露潛藏於作品內在的深層意涵，欣賞的重心便在於比較個人與社會生活之間的通信。因此，要將一堆平凡無奇的物質材料，視為一件寓意深遠的藝術作品，是必須倚靠觀者所投注情感的移情作用，去把握住每一件作品中獨特的比喻或暗示技巧，從而讓作品成為對觀者個人具有特殊象徵意義的存在，並且抱持「心誠則靈」的虔敬心態，才能在觀想的對象中看見超凡，在凝視的目光中看見永恆。

11 邁向形式的極限

如果說，透過人的感官所接觸的任何事物，都是具有長、寬、高三個面向維度的實體，那麼實體和實體、實體和空間之間的關係是什麼呢？所謂的「虛空」的概念可能在真實中存在嗎？美國雕塑家卡爾·安德烈 (Carl Andre, 1935–) 曾經說過：一個物體，是在一個不是「洞」的物體中的一個「洞」。對於物體的定義而言，他的解釋確實是十分怪異，按照他的說法，一個具有空間實體的事物，其實是一個「洞」，是一個具有負面空間隱喻的存在。可是，圍繞著這個「洞」的東西也是一個占有空間的實體嗎？它是另一個物體，還是實際上它是相同物體的另一個呈現面向。回到更根本的問題，安德烈如何將一個物體視為是一個不占有空間的「虛體」呢？要了解他的藝術創作觀念，最實際的方式是直接面對他的作品。

安德烈在 1969 年所作的【鎂製方塊】（圖 11–1），包含了 144 片鎂製方塊，在地板上一個相鄰著一個排成一個大正方形；這些方塊只有 1 公分厚，幾乎和地板同樣的高度，看上去就像是一張地毯平放在地板上。當觀眾第一次走進作品的展出會場時，如果沒有特別的指示和引導，假使它的四周並非空無一物，幾乎很難去意識到那些平放在地面上的方塊組合是一件藝術品。然而，藝術作品不是要盡量在造形和色彩上惹人注

Art© Carl Andre/Licensed by VAGA, New York, NY/image by courtesy of Tate, London

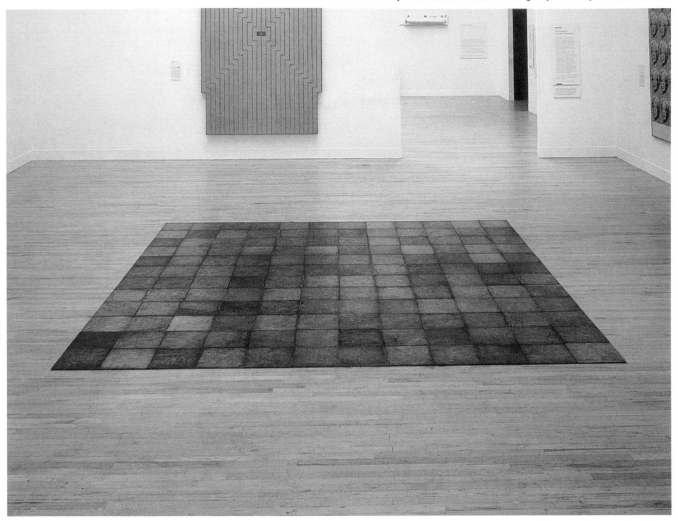

圖 11–1　安德烈，鎂製方塊，1969，鎂，144 片、每片 1×30.5×30.5 cm、全部 1×366×366 cm，英國倫敦泰德國家畫廊。

目，在剎那間令觀者嘆為觀止嗎？安德烈的創作形式正好與一般認知的欣賞經驗背道而馳，如果觀眾沒有花點時間去注意，它很容易就從觀者的視線內逃逸；它似乎可以任意被人踩在腳底，它的存在也沒有影響或干擾任何其他室內物品的企圖。對於一般的生活空間而言，安德烈的作品擺出一副半隱藏的姿態，就像是存在於人活動範圍的邊際。

　　事實上，安德烈是允許觀眾走在他的作品上的，他讓觀眾直接用雙腳的底部去貼近作品，讓觀眾低下頭去欣賞作品平面的金屬材質、方塊的組合形式，完全地顛覆了傳統藝術欣賞中觀者與作品的關係。當我們去美術館觀看懸掛在牆上的平面繪畫作品時，作品懸掛的高度大多依據一般人視線的水平，傳統的工藝品或雕塑，也以特製的臺座撐托，它們的目的都是為了提供給欣賞者在行走或站立時最舒適的觀看角度，不需要身體姿態的改變就能夠將作品一覽無遺。因此，作品的創作內容或表現觀念存在於畫框內，或者是限定在臺座的檯面上，觀眾只須將視線投入於畫框中與檯面上，沒有必要留意自己的身體與作品之間實際的空間關係。安德烈的【鎂製方塊】表面上似乎以毫不起眼的卑微方式存在著，但是它卻在地板上界定出屬於自己的領地；當觀眾接近作品時，不得不將視線轉移至腳前，走入作品時，不得不細心體會身體重量施予作品上的反作用力。欣賞成為不只是視網膜和大腦的運作，還包括整個身體的神經、血脈與肌肉的活動。

　　為什麼【鎂製方塊】不是一整片將近 4 公尺見方的方塊，而是由 144 片 30 公分見方的小方塊組合而成的呢?那些組合方塊只是重複結構的現

成物，它們的單位一致，而且那些重複和連續的秩序沒有一個視覺的重心，以個別的重量和地面緊密地相接。當觀者走在一個 4 公尺見方的大方塊，和走在由許多小方塊組合而成的範圍，它們之間的感覺絕對不大相同。走在【鎂製方塊】上，觀眾可以體會到平面方塊是一個接著一個在地板上延展，有時是踏在一塊完整的面板上，有時則是立在兩塊板之間，在一條縫線之上，有時卻是踩在四塊板對角的結合處。對作品的體會可以是左右水平發展的，完全取決於如何在這些方塊組合上行走；同時也是上下垂直流動的，感覺行走的過程中，經腳底向上貫穿至全身的空間意識變化。因此，不能以孤立的物質形體觀念來看待安德烈的作品，或者只是旁觀作品以及走入作品的觀眾，而必須要將自身與作品所直接互動的空間過程視為一個整體。由此來理解安德烈所說物體中的「洞」，或許可以解釋為由實體所創造的量子場，有如容器般開放又涵納的空間，任何物體因為人意識的投入，都可以具有無限開展的可能性，端賴人與物之間的訊息如何交流。

　　許多人認為藝術家的工作方式，應該充滿著直覺的情感與人文關懷，而非完全是理性、客觀或演繹的步驟，事實上，有時藝術家就像物理學家一樣，對物體和自然現象感興趣，都企圖了解生活周遭的世界。而且，藝術能跳脫科學邏輯或改變問題假設，在形式的創作中表現出未知的領域，探尋各種不同觀看事物的方式，在啟發人的想像潛能中，孕育出能夠超越既有認知的洞察力。一個一眼看上去，便能令人感受到富於真理價值的事物，通常都具有一種必然性，它既簡單明瞭，又完美無瑕。因

此，人們常說：「簡單就是美」，它所指的不只是去蕪存菁，削減那些不必要的繁雜贅物，同時也強調專注於事物中最重要的決定因子，讓一個完整的中心意象清晰地彰顯出來。

將藝術創作視為回歸作品物質性存在的根源，探討人與物質、物質與空間的作用關係，美國藝術家唐納德・賈德（Donald Judd, 1928–1994）的雕塑創作，可以說是另一種極端形式的表現。賈德認為平面繪畫最大的錯誤，在於它是一個以牆面為背景的矩形平面；不管畫家畫的是什麼，如果將所有的平面作品都視為單一完整的形體，那麼它們大部分都是一成不變的矩形。而這個僵化的形式結構，不僅決定也限制了在它的內部或表面所要安排的形式內容；矩形的邊緣建構了一個清楚的界線，因而在內部平面上的任何形式創造，部分與部分的組織關係，都必須統一在這個框架上。另一方面，如果一件繪畫是一個統一的實體，這個單一的整體性就和繪畫的過程中，那些點、線和面所集結的造形和色彩，和那些透過圖像所暗示的觀念產生矛盾。也就是說，一件作品並不需要包含許多個別的部分，然後讓觀者一個接著一個去觀看、分析、比較，或沉思它們之間的關係；任何事物會令人感到有趣，通常都是由於它本身的整體性質。因此，賈德的創作便從作品的框架形式出發，探討一個以邊界為內涵的創作形式。他認為三維空間是真實的空間，但是他所要追求的作品是一個「特殊物體」（Specific Objects），既不屬於一般的繪畫形式，也不是傳統雕塑的範疇，而是一個具有清澈的、統一的完整實體。

賈德在 1963 年所作的【無題】（圖 11-2），可說是反映他創作觀念

最好的例子。作品看上去就像是一個擺在地板上的紅色箱子，它是由木板裝訂而成，並且被漆上豔麗的鎘紅塗料，使它看起來就像是一個單一的物體。箱子朝上的面有一道如水管的凹槽造形，展露出木箱的內部是由間隔漸層的層板所形成的一系列空間。應該如何由賈德的創作觀念來詮釋他的作品呢？首先，便是作品上的鎘紅以及它在物體上所創造的表面效果，這和強調純粹造形形式的傳統雕刻有極大的不同。他運用噴漆的技術与稱地將木箱著上鎘紅，使作品的表面完全沒有人為觸感的痕跡，

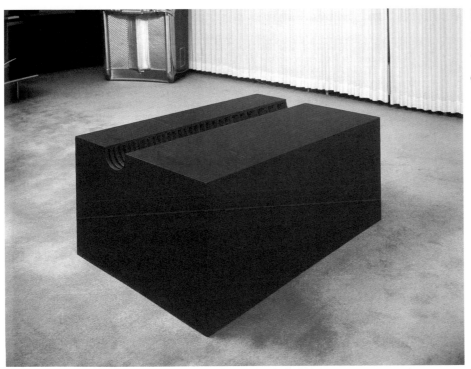

Art© The Donald Judd Foundation/Licensed by VAGA, New York, NY/image by courtesy of Judd Foundation

圖 11-2　賈德，無題，1963，木板上塗上鎘紅油性塗料，49.4×114.3×77.5 cm，藝術家收藏。

邁向形式的極限

均質的表層效果抑制了任何個性的流露，並且讓木箱自身清楚地呈現出一種統一的整體調子；單一的鎘紅色調，讓觀者的視線特別留意箱子的邊線及稜角，使作品的表面不再是心象的反照，或視覺空間上的錯覺，倒像是一個機械生產、一體成形的工業產品，它單純的外觀真實地占據了物理空間。因此，鎘紅並非是一種追求純粹色彩表現的概念，而是一種令物件達到清澈存在的媒介。其次，則是作品上的一道凹槽造形，它讓木箱產生一個無法預期的焦點。透過它，觀者能夠一窺木箱的內部空間，讓作品的展現同時是內在與外在的，而且外在形態的單純簡潔和內在漸層隔板的變化空間恰成對比；就像是一顆圓滑球狀的柳橙，外表被人用刀割劃一道缺口，讓人看到柳橙內部果肉的纖維組織，揭示了作為一顆柳橙最具體真實的存在。

如果一件作品令觀者感到晦澀難懂，通常都是因為藝術家在創作過程中，摒除形象的隱喻功能，排除和人身體有關的任何聯想，拒絕意識形態的暗示，而且不介意質材枯燥乏味的中性特質，好讓作品盡其所能地展現明確透徹的特性。賈德的【無題】在內容上單調地讓人摸不著頭緒，只是一種極簡的立體形式表現，是一件闡述現象明晰性勝過材料真實性的作品；他以精確計算的機械方式創作，讓作品依其自身的空間現象存在。創作的重點在於作品與環境、觀眾直接而明確的關係，提供給觀者一個直接的視野與絕對的境界。

和安德烈、賈德強調簡單的幾何形式不同，伊法·海斯 (Eva Hesse, 1936–1970) 所關注的，是物質形式中流動轉變的不穩定性，尤其是那些

機運、偶然或潛意識的自動性現象。她在創作中所要追求的藝術觀念是一種「未知的量」，她認為一個物體對象是依從於它本身的非邏輯性，它可以是某種事物，或者它也可以什麼都不是。她的作品【無題】（圖11-3），就像是一群懸掛在半空中的繩索。這些繩索毫無規則地糾結在一起，有些部分打結連接，有些部分則是交疊纏繞；它們以細弦在天花板下垂吊著，有些部分被勾拉向上，有些部分則自然垂下。這些混亂的繩索以及無數的繩結，就像蜘蛛絲般地有氣無力地漂浮在空中。海斯曾提及她

© The Estate of Eva Hesse. Hauser& Wirth Zurich London

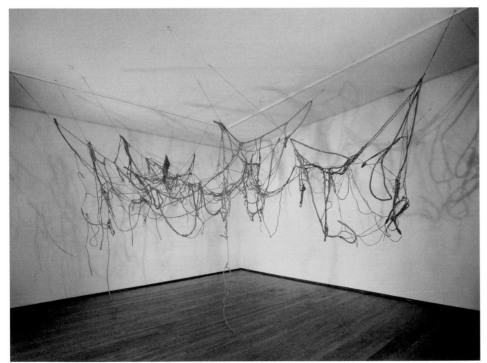

圖11-3　海斯，無題，1970，膠乳、繩索、鐵絲和弦，365.8 × 320 × 228.6 cm，美國紐約惠特尼美術館 (Whitney Museum of American Art, New York)。

邁向形式的極限

極限藝術 (Minimal Art): 極限主義或極限藝術, 通常都用來描述對於藝術成分的使用高度控制, 或者是外觀上簡潔明朗的風格。它們也用來特別指稱 1960 年代在美國發展的一種藝術風格, 強調現代藝術必須擺脫任何形式的個人幻覺和情感, 而去創造一種為其自身存在的「純粹」藝術; 極限藝術將藝術創作的焦點, 簡化為繪畫或雕塑的基本元素: 重複的幾何造形和單純色彩, 目的就在強調作品的形式結構特色, 而貶抑任何個人意見的表達。

在創作時, 毫不考慮它們的造形或形式, 而是讓它們無規律地連結在一起, 她要讓這件作品看起來就像是一個"巨大的虛無"。

和賈德的【無題】所具有明晰堅實的作品特色相反, 海斯的【無題】只是在空間中一些純粹線條的連接, 而且這些連結所展開的鬆散形態, 並不是它自身自足的實在空間, 而是因為細弦懸吊的拉力與繩索的重力相互拉鋸而成形的; 它們所占據的空間整體是含混不清的, 不具有明澈的實體也沒有清晰的界限, 展現了一種幾近虛無的空間觀念。其次, 賈德【無題】的幾何結構, 暗示著作品是在嚴謹的意識控制下完成的, 相反的, 海斯【無題】中那些鬆垮的線條連結, 象徵著放棄意識掌控的執念; 試著想想, 要以嚴格的態度, 去確定一群繩索在空間中的位置高度、角度變化, 以及它們之間的相互關係, 基本上是一件無法達成, 而且是毫無意義的事。因此, 海斯的【無題】所潛在的不由自主與含混模糊, 讓觀眾的觀看意識擺蕩在有序與無序、存在與失落之間。

如果將繪畫和雕塑加以比較與定義, 最簡單的區分是: 繪畫是二度平面空間的, 而雕塑則是三維立體空間的。從這個定義來看安德烈、賈德和海斯等人的作品, 它們確實都可以在形式上被認定為雕塑藝術, 只是這種認定是極端概括的。他們的作品在表面上只是一群再簡單不過的東西, 看上去就像是一些無意義、無生氣的物體; 他們也拒絕在作品中透露任何關於自我、個性或情緒的象徵, 沒有主題的標題是在逃避個人主觀的意見。邁向極限藝術的雕塑形式, 作品所要表現的, 雖然只是作為作品存在最單純的物理現象, 而觀眾所欣賞的, 只是一種作為作品現

象最基本的物理存在，但是透過材質造形與色彩在簡化過程中的專注，卻可以直探生命意識與物質世界最原始的交會點，以一種簡潔有力的意象，傳達最清晰根本的自然秩序。

在所有的科學與人文的領域中，最具突破性的研究成果，大多都徘徊在極端的問題上，在小與大、少與多、慢與快、冷與熱、軟與硬、靜與動等質量性質的邊際探索。例如，在物理的世界中，相對論是討論巨觀的宇宙空間問題，而量子力學則是探究微觀的物質現象，它們都能對宇宙和物質起源的知識提出貢獻。一群澳洲的天文學家在 2003 年提出的最新估算，認為整個宇宙中的恆星數量大約有 700 萬億顆，但是這也不過是另一套較為精確程式設計推算的結果；在量子力學中，構成物質最微小基本的粒子，並不是一個真實存在的客觀實體，而必須要靠電腦的數學程式來偵測，它的位置和動量完全取決於測量的條件，換句話說，我們永遠也不知道構成物質的基本實在是什麼。無論如何，人的心智在宇宙萬有成形的過程中，扮演了最關鍵的角色；宇宙因人認知的發展而擴張，物質因人意識的選擇而變化。同樣的，藝術中的各種極簡形式，正印證了人可以從最微渺的直觀經驗中，不斷地探觸最深邃奧妙的宇宙實相。

12 空間的記憶

　　房子雖說是宇宙的一個角落，卻也是我們所能體驗的第一個完整的空間。我們總是慣於去思考一個遙遠遼闊的宇宙空間，卻常常忽略日常居住的空間，緊緊地圍繞著、保護著"我"的存在。它就像是一個大型的搖籃，讓人們在一種環繞的、包庇的溫暖空間中成長；它也像是一個具有無限潛能的溫床，凝聚了人們一切的思念、記憶與夢想。

　　試著回想過去的生命歷程，所有的印象都為特定的居住空間所涵括。一開始，我們以為過去所發生的事是一個時間點，一個人的生命就是過去所有時光歲月的累積；事實上，現在所能回想起意識到的，只是在某些特定空間中凝固的影像，甚至混雜了一些模糊的想像。這些不在的空間影像，是每個人生命中不願輕易揮去的印記——就像在事件發生的當下，或者透過事後的反覆回想，以錄影的方式將故事的主題與空間背景，一併儲存於大腦的記憶庫中。在每一次尋找與過去的對話機制中，有些印記漸漸地被拋棄，即使日後再如何努力也喚不回來，甚至連一絲回憶的意圖或機會都消失了；有些印記則在不同的時空中，在遐想及凝思中不斷地重複浮現。回憶並無法將過去所發生的事件，以時間的延續形式完整地再現，只能在一種非常抽象的剪輯線索中思考它。

畫家在各類畫布、紙上所從事的創作，是試圖以二度空間的平面，去表現日常經驗的生活空間。走進美術館或畫廊，為了專心投注於欣賞藝術家的創作，一種將不在的空間具體化、公開化的轉譯過程，於焉展開：目光投注於矩形的框架中，游移於變化的線條與色彩上，小心翼翼、聚精會神地試著去建構另一層屬於個人的空間想像。無論是寫實表現的繪畫，或是忠實記錄的攝影，都能帶領人們從喧囂紛雜的現實世界，進入一個寂靜無聲的想像空間；就算是一個簡單的形象，甚至是一條細線、一個色點，都包含了空間想像的含糊現象、情感專注的瞬間凝結。這便是為什麼許多在美術館的名作，雖然創作的年代距離現今如此遙遠，依舊能夠給予我們強烈的視覺震撼，彷彿能夠直接從作品表面的肌理動態中，體會作者當時的心境氣勢與生活氛圍。

　　傳統上，到美術館欣賞藝術展覽的經驗，總是將焦點放在作品本身，卻常常忽略作品與作品之間真實存在的空間。事實上，美術館各式的展覽廳、牆面與樓層的空間規劃，無形中成為作品分門別類的間隔暗示；個別的作品被策展者有意的結集在同一室展示，有些空間則被同一作家所占有。甚或作品佈展的方式：不論是懸掛在牆面上，置放於特殊的櫥窗中，或是立體作品設置在展廳的空曠處或走道，鎂光燈投射的角度、暈光效果，都透過參觀的行進動線，營造出美術館獨特的活動空間，成為現代都市生活中捕捉記憶與延伸想像的場域。

　　如果說，美術館或畫廊的展示空間，構築了現代人對藝術鑑賞活動的既存印象，那麼臺灣藝術家林明弘 (1964–) 的作品，則是將這一層想

特殊場域 (Site-Spe-
cific)：一種由「因地制
宜」原則所產生的作品。
不論是作品的內容或形
式，和它周遭空間、環境
的條件密不可分。從創作
的角度而言，特殊場域的
藝術是對特殊的地點、建
築或風景的理解與回應；
從欣賞的角度而言，特殊
場域的藝術和現實生活
之間的界限是十分含糊
的，在本質也是暫時的。
對於無法到現場的觀眾，
只能從攝影文獻中體驗
作品；當作品從場所一經
拆卸移除，通常就永遠無
法再重建和原作一樣的
作品。

像經驗擴大到極限。林明弘的創作，嘗試打破傳統作品在空間上的侷限，直接將展場作為藝術展現的媒介，而成為具有特殊場域觀念的作品。他以帶有鮮豔色彩的臺灣民間布料圖樣，描繪於建築牆面上，改變了原有的空間面貌，重新詮釋人與建築的互動關係。當觀眾"走進"林明弘的作品，那些習以為常的美術館觀看經驗，和作品所呈現的視覺效果合而為一；於是，作品的生產強烈地依附於地域的特性，美術館成為作品的一部分，展覽空間的區隔作用消失了，作品將美術館納為本體的內容與形式。那些來自臺灣早期的棉被、枕頭與床單布料的豔麗花樣，是作者對其童年生活追憶的固著情結，一種無法抹滅的心理印記；作品的主題完全屬於個人十分隱密的思念情愁，如今卻擴大為反覆出現的壁面圖騰，強迫觀者進入一種他人時光追憶的想像空間。他的【普里奇歐尼 10.06–04.11.2001】（圖 12-1）是繪製在義大利威尼斯的一棟古老皇宮的牆面上，那些色彩俗豔的花樣，彷彿將人們從這棟帶有西方歷史氛圍的公共建築，帶入臺灣鄉村的一間臥室裡；建築原本所產生的空間想像為藝術家所介入，作品呈現了個人／公眾、過去／現在與義大利／臺灣等不同空間意向交織的結果。

　　林明弘將觀看的焦點投注在美術館的建築空間上，也讓我們思考現代化與都市化的過程中，藝術所面臨的艱難處境。美術館的空間維繫著藝術的穩定展現，就像裝框的作品看上去更加精緻完美、有臺座的雕塑感覺更加穩固。然而，美術館的空間機制卻也有效地豎立起藝術與社會的圍藩：藝術／非藝術、想像／現實，作品的主題在無形中依附於美術

圖 12-1　林明弘，普里奇歐尼　10.6-04.11. 2001, 2001，乳膠漆於木板上，1345 × 735 × 40 cm，2001 年義大利第 49 屆威尼斯雙年展臺灣館。

館，藝術的條件被動地為美術館所界定。不禁讓人們思索，到底什麼是「美術館」呢？它是人們捍衛想像的最後一個空間角落呢？或者，它是人的想像與現實之間格格不入的結果？

　　美國藝術家戈登‧馬塔‧克拉克 (Gordon Matta Clark, 1943–1978) 的創作，則是對建築空間本身進行激烈的破壞手段，提出他對都市生活空間的批判性看法。現代都市的高樓建築，有效地區隔各個樓層的使用空間，這樣的空間形態，對克拉克而言，反映了社會經濟結構的控制潛能；現代建築運用地理空間的隔離方式，區隔了人群，也界定了不同的社會階級。他在 1977 年所完成的【辦公室的古怪樣式】（圖 12-2），是

© 2005 Estate of Gordon Matta-Clark/Artists Rights Society(ARS), New York

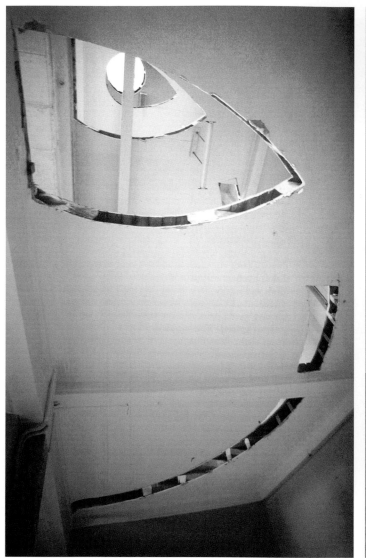

圖 12-2　克拉克，辦公室的古怪樣式，1977，木料碎片與攝影，40×150×230 cm 和 49.4×114.3×77.5 cm，美國康乃狄克州衛斯頓鎮戈登・馬塔・克拉克信託 (The Gordon Matta Clark Trust, Weston, Connecticut)。

將一棟辦公大樓各個樓層的地板，裁切出各種不同的圓弧透洞。這些切割與挖空，成為貫穿了建築中的一個通道，使得原本互不相干的各個樓層產生了聯繫；觀者可以從這些穿透的通道中，清楚地觀察到大樓的內部結構，進而重新意識到私有與公共空間的界線與關係；他的切割，也揭露了大樓中原本看不見的地板、托樑存在的重要性。就實用性而言，他的破壞讓大樓本身成為廢物，突顯出破壞與建設的對立；原有的空間結構消失了，取而代之的是另一個追求自由形式的空間。因此，他的藝術理念在於藉由空間的封閉與開放的探討，思索空間中人與人之間無形的藩籬現象，有如進行一項直接而激烈的社會改革運動。

　　同樣以空間的存在作為創作的焦點，英國雕塑家瑞秋‧懷特瑞德 (Rachel Whiteread, 1963–) 於 1990 年所作的【魅影】（圖 12–3），則有一種讓人既感到熟悉親切，又令人晦澀難懂的感覺。易於接近的是作品如居室的空間形態，表面的門、窗與牆角的造形清晰可辨，就像是某一真實房間構造的翻版；感到疑惑難解的是，這些室內建築的空間特徵，在日常生活中都是圍繞著人們存在著，然而在【魅影】上，它卻反過來讓人們可以環繞著它進行觀察。這件作品，可以說是以一個房間的構造作為模子，所鑄造出關於該房間所包圍的、人們在其中活動的空間。試著想想：如果一個房間是由門窗、四壁、天花板和地板所組成，我們如何想像這個供人棲息的空間樣貌呢？所能觀察到的，只是包圍著這個空間的周邊實體：堅實的牆面、矩形的門面等。然而，觀看【魅影】的經驗，就像是從牆面的角度去掌握那原本不見的空間；和作品有關的那個房間

© Arcaid/Alamy

圖 12-3 懷特瑞德，魅影，1990，石膏在鋼架上，269×355.5×317.5 cm，美國華盛頓國家藝廊 (National Gallery of Art, Washington)。

實體消失了，留下來的卻是那個消失房間的殘餘，一個供觀者在「見」與「不見」、「在」與「不在」之間擺盪想像的對象。莊子曾經說：「鑿戶牖以為室，當其無，有室之用。」這句話的意思是說：開設門窗用來建造房屋，有了門窗四壁中間空無的空間，才有房屋的使用。【魅影】可以說是具體的實現那個與「室」對立的「無」的空間。懷特瑞德的創作，可說是從人們的生活經驗和記憶出發，帶領觀者進出真實的居住空間。如果人的想像是由現實的空間所喚起、所凝聚，那麼，她的作品則是從人想像的角度，重新去界定、去探索何為真實的空間。

我們生活在一個「想像」與「現實」、「在」與「不在」交織的空間中。人們的想像投射在現實的空間中，現實的空間形塑著人們的想像；無數的空間影像壓縮了時間，也集結了各種孤單、悲痛、歡樂與欲望的心理經驗。透過空間所喚起的回憶，是一種超越過去與未來的時間限制，令人神往、觸動心靈的自我經驗；這些空間想像讓回憶成為可能，記憶的空間就像是裸露心靈的投射，回憶也讓未來的存在充滿了依據。我們面對作品啞口無言的經驗，有如回到生命起點的渾沌狀態，或像超越生命終點的未知境地；藝術來自於生活，卻超越生活空間的限制，創造一個由現世經驗所無法解釋的想像世界。藝術就像是一種沉默的空間語言。

「無」的空間 (Negative Space)：指相對於物質實體的空間而言。在傳統的哲學觀念上，兩物之間並不是真空 (Void)，而被視為具有某種被稱為「以太」(Ether) 的細微物質所構成；在現代物理學中，「以太」則被定義為光在空間中傳播的介質，是包含所有物質甚至真空的絕對空間。在藝術作品中，空間的特性是由形式的「有」與「無」區分出來，傳統上便是作品的主題與背景之間的區別，但是在當代的創作和鑑賞中，則傾向於視兩者皆同樣重要，而沒有主題與背景的區別。

12 空間的記憶

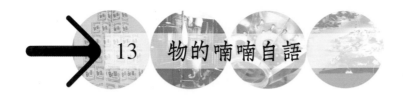

13 物的喃喃自語

　　望著地面的一顆石子，或者將它握在手心，總會覺得它是無生命意識的、被動的、堅硬的或具有一定重量的，但是，如果進一步去反思那些對這顆石子的描述，在很大的程度上都可以說是主觀的感覺印象。如果，人沒有先認定自己是有生命的，一個有血有肉、具有行動能力的動物，可以隨意將石子移動，或者將它丟向遠處，便不會將石子看成是一個相對於人的東西；換句話說，一切對石子的印象與看法，其實都是以人為中心，從人的立場去看那顆石子。地質學家能夠分析那顆石子的礦物成分，物理學家則會解釋那顆石子是從宇宙大爆炸後，在不斷擴張的物質與輻射中逐漸成形的，它的基本成分是夸克 (Quark) 粒子（夸克共有六種，質子與中子都是由夸克組成），這些知識何嘗不是透過分析與邏輯秩序建構而成，是一種人類心智的展現。

　　然而，為什麼不是那顆石子選擇了我們，以超越人所能認知的意識方式影響我們的行動？假如人的意識可以自由跨越時空 100 億年，那麼人們又會用哪一種態度去看待一顆石子和手心之間的接觸呢？可不可能在欲將手伸向那顆石子的瞬間，它就衰滅死亡，並且從眼前消失了。但是，對於在心中決定去拾起那顆石子的意欲是什麼？所謂人的自由意志

又是什麼呢？或許，當人處於擁有 100 億年的生命意識中，根本就沒有可以將一顆石子握在手中的生活體驗。奧地利物理學家薛丁格（Erwin Schrödinger, 1887–1961）便曾說過，每個人心中所自認為的 "我"，只不過是比單一的資料集合稍微多一點的東西，就像是一幅在其上匯集了經驗和記憶的油畫。

如果一位畫家，能夠以中國畫家荊浩（約 900–960）所說的「度物象而取其真」的態度，以一樣的油畫繪畫材料，對同樣一顆石子畫一百幅畫，或者是有一百位畫家也以同樣的方式，各自畫一幅關於那顆石子的畫，那麼每一幅畫看起來都會一樣嗎？都能夠稱得上是對那顆石子最真實的描寫嗎？答案是：不會，但是也會。不會，是因為雖然主題對象都是同樣的一顆石子，但是每一張畫的畫布和顏料組合的物質材料都是獨一無二的，每一個筆觸斑點的顏料混合成分都不同，每一幅畫上筆觸所構成的形象在程序安排上也不一致，因此畫面上絕不會出現如印刷或攝影複製所呈現看起來都相同的結果。會，是因為那顆真正的石子透過巧妙的機制，將它的映像反射在畫家的知覺中，投入到每一幅畫的創作意識中，讓每一張畫所呈現出來的都是石子的「象」。然而，人們都會普遍認同在不同的畫中展現了不同的形象，認為在觀「物」（石子）取「象」的過程中，不同時間或不同畫家看到的石子都不同；畫家並不知道石子本身是什麼，畫中不同的「象」，彷彿揭露了畫家直接的心理經驗，同時也反映了每個人在不同當下心靈意識的真切存在。但是，從頭到尾只有一顆石子，從畫中所看到不同的「象」顯然都是一種幻覺。相反地，比

一顆石子還要複雜多的是那一百幅畫。觀者可以嘗試從畫中，體驗畫家是如何將顏料塗抹安排在不同的畫布上；畫家或許比觀眾更加了解一些關於那顆石子不同的觀照方式，無可否認的，他們擁有更多實際作畫的經驗。法國雕塑家羅丹 (Auguste Rodin, 1840–1917) 闡訴的十分貼切：「要將一位模特兒在整個雕塑模鑄的過程中保持生動的姿態，根本是一件不可能的事。我則把所有人最美好的姿態保留在記憶中，我的創作就是不斷地將作品達到符合我記憶中最美好的形象。」

　　如果將手中的石子拋開，經過數天甚至數年之後，很少人會刻意去記住這段和一顆小石子的感通事件，因為只是將石子握在手中的意圖，在人的生活中是一件無關緊要的事，沒有人要透過不斷地拾起石子的動作，去證明人的生命意識或自由意志的存在。薛丁格將每個人的自我比喻為一幅油畫，主旨便在說明：就如同構成畫中許多變化萬千、無所不包的新形象，看起來總是令人眼花撩亂，其實始終都是那些顏料、畫布等基礎素材不同的排列組合；因此，雖然每個人都能直接感覺到屬於"我"的有意識心靈，其實都是個人經驗和記憶的自然反射。那位曾經握有那顆小石子的"我"已經不復存在，只是成為經驗與記憶中的模糊印象，等到下一次有類似的遭遇時被重新喚起，用以形塑一個有"我"的當下，一個有"我"的心靈意識。

　　但是，一幅畫有石子的作品和一顆真的石子之間的差別，便是作品會和人對繪畫的經驗以及握有一顆石子的記憶產生意識衝突，真正的創作永遠是一個新的體驗，就算它只是比單一的資料多一點點的東西。作

品中石子的「象」，令觀者產生真實與虛擬之間的模糊意識，對石子取而代之的是那些顏料的筆觸肌理，線條與色彩的無窮變化，或者是在二維和三維空間之間的知覺轉換。作品的物質媒材能夠訴說著它自己的故事，有它自身存在的邏輯。

　　義大利藝術家喬凡尼‧安塞摩 (Giovanni Anselmo, 1934–) 的作品【無題】（圖 13-1）包含了兩個一大一小的矩形花崗岩，一顆萵苣被擠壓在它們之間，並且用銅線緊緊地綑綁在一起，在萵苣正下方的地面上，則是些許鋸木屑。初次看到【無題】這件作品，並不會為它們的簡單造形所吸引，但是可以確認的是它們的組合是人為刻意安排的結果。仔細體會作品中的組合結構，可以感受到它帶給觀者的是一種"預感"，作品彷彿在進行一項科學實驗，引導這些物體以某種方式發生事件。而根據生活經驗，可以稍微猜測這件作品可能會發生什麼事：首先，當萵苣隨著時間逐漸乾燥枯竭、組織敗壞，它和花崗岩之間聯繫的支撐力也會逐漸鬆解，最後導致小岩石從綑綁中掉落到地面，銅線和腐爛的萵苣也跟著滑落。另一種可能是，萵苣依舊敗壞，但是小岩石被銅線綁得夠緊，或者小岩石的重力

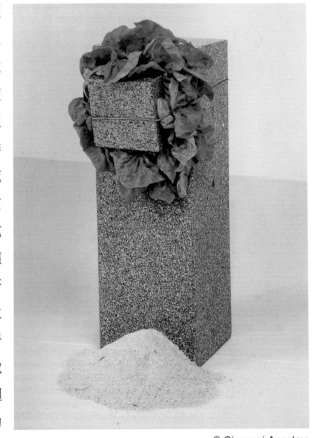

圖 13-1　安塞摩，無題，1968，花崗岩、銅線、萵苣與鋸木屑，65×30×30 cm，美國紐約松納班德收藏 (Sonnabend Collection, New York)。

© Giovanni Anselmo

13 物的喃喃自語

131

作用，沒有超過銅線和花崗岩所能支撐的臨界值，而使小岩石依舊和花崗岩懸空綑綁在一起。

【無題】令人感到有趣的地方是，它讓觀者體驗一種可以知道可能會發生某事，但是卻又不知何時會真正發生的情境，而這正是在日常生活中經常會遇到的狀況；作品切割出過去、現在和未來不同的時間段落，也同時展現了一種對過去和未來的內心體驗，而那些都是習以為常的觀念：人可以記得過去，但是卻無法回憶未來；人不能影響過去，但是卻可能改變未來。

然而，在【無題】中能夠體會出"未來"，是因為作品所呈現的諸般現象，全都遵循著物理定律，使得各個物體之間的交互作用產生單向行為，而令作品朝向某個不可逆轉的方向運作。在作品中，萵苣的碳水成分逐漸自我化解，水再分解為氫和氧，散逸混合至空氣中，纖維組織和葉綠素也接著敗壞，最後整個萵苣則成為單純的碳物質。小岩石則有可能因重力作用而落下，但是在跌落地面時運動很快就停止，成為和花崗岩一般死寂的惰性物質；如果落在鋸木屑的上方，則會因木屑的腐爛而在一段時間內輕微地移動，如果落在地面上，則會進入一種接近恆常的靜止狀態，再也不會有任何事件發生。鋸木屑也會因水分的滲透而逐漸腐爛，銅線則會漸漸氧化，最後則生出銅鏽，組織也跟著衰變崩解。在作品中，這些現象的發生各自要耗費多少時間並不確定，但是這些物質朝向耗損、鬆弛、變舊或腐敗的自然現象，是可以解釋為一種基本的物理定律：事物傾向於由有序開始，而逐漸走向更大的無序狀態。而計算

觀想與超越

無序的量度，則是一種物理學家稱為「熵」(Entropy) 的單位；從有序到無序，可以說是少數世界運行的重要規則之一。雖然在理論上，腐敗的萵苣或落下的小岩石有可能再回復原來的樣子，但是發生的機率真是微乎其微，可能在數億年的時間內都不可能發生。在傳統的藝術領域中，例如石雕或木雕，對於雕鑿除去材料的部分也永遠不能復原，是一種不容易來回運作的創作過程，可以說是展現維持負熵高度技巧的藝術。

安塞摩的【無題】引導觀者的注意力投注在事物本身，因為這些物體的自然特性夠豐富、藝術家的安排夠奇特。岩石、銅線和萵苣對安塞摩而言，並不只是一些被利用來表達他藝術概念的工具，而是這些物體本身透過藝術家創作的轉換，而揭露出它們存在的根源，一種世間萬物不可違逆的守則。他並沒有透過這些物體表現太多的主觀意見，也沒有對它們下任何道德或社會上的價值判斷，就如植物的成長、河水的流動或者是礦物的化學反應一般地自然，作品呈現的便是生活中萬物的本質經驗。他的作品提醒人們：沒有一樣存在的東西，不論是石頭、礦物、植物、動物或空氣，不是充滿著它自己存在的意識；這個世界充滿著恆常的能量交換，處處隱藏著無限的盎然生機。

如果說安塞摩的作品是關於未來的，比爾·伍德羅 (Bill Woodrow, 1948–) 的雕塑創作則明顯地屬於 "過去"。初次看到他的【大提琴雞】（圖 13–2）和【紅松鼠】（圖 13–3），都會有一種熟悉的感覺，因為它們都採用廢棄的材料創作；【大提琴雞】是兩個汽車前蓋，而【紅松鼠】則是一個完整的烘乾機。其次，令人感到驚奇的是：作品中大提琴和雞的

熵 (Entropy)：十九世紀最偉大的科學發現之一，又稱為熱力學第二定律，即任何高溫向低溫的傳遞過程中，熵值的增加率與溫差的平方成正比。也就是說，在一個封閉的系統中，當可資利用的能量總是一直在減少中，熵值將只會增加，同時也表示混亂的狀態將會不斷地擴張。這也被延伸解釋為，所有自發性反應的物理現象，都是從有序到無序的不可逆發展過程。

圖 13-2　伍德羅，大提琴雞，1983，2 個汽車蓋，150 × 300 × 300 cm，英國倫敦薩奇收藏。

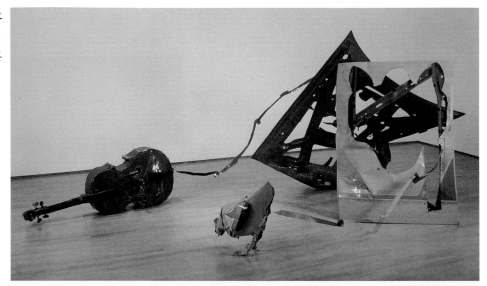

© Bill Woodrow

觀想與超越

過程藝術 (Process Art)：1960 年代晚期開始，藝術的創作過程成為藝術家全神貫注的思考焦點，作品的製作過程再也不隱藏，而且還保存下來成為作品的主要內容。過程藝術也強調一些特殊材料的使用結果，尤其是當這些材料的使用過程必須由藝術家親自決定，作品的形式通常取決於藝術家和材料之間互動的結果。因此，作品的主題也就變成是藝術家對於處理材料的觀念與想法。

造形，是由車蓋上切割出許多不同形狀的鐵板組裝而成，紅松鼠則是取自烘乾機正面的鋼板面塑造而成。伍德羅的創作特色在於，他都能在挑選的廢棄物中展現一種「化腐朽為神奇」的轉換功力，讓作品呈現出過程藝術中的時間性質。那些廢棄物的原貌被刻意地保留，可以看到物質材料的過去，它們曾經都是日常生活中常見的實用品：車子的一部分，或者是家中的電器，而成為作品中主題的參照對象；另一方面，那些被塑造出來小動物的主題造形，則透露出一點可愛生動的幽默，可以看到那些廢棄材料如何被回收利用，再創造出新造形、新觀點。那些被切割過的材料，成為創作過程的佐證，穿透的平面空間巧妙地成為主題造形的原型而展示著；作品可說同時訴說著一段過去在日常作息中的實用歲

© Bill Woodrow

月，以及現在無用卻足以令人賞心悅目的新生命。

　　要讓任何事物自己說話，首先必須在它身上看出時間走動的履跡。美國物理學家費曼 (Richard P. Feynman, 1918–1988) 便曾下過一個別具寓意的註解：「從有序到無序的不可逆過程中失去的不是能量，而是機會。」從這個觀點來看藝術，藝術家的創作過程，何嘗不也是恰當地掌握每一個處理材料的機會。如果人沒有創造性，那麼就會被困在自己的過去，像機器一樣的重複生活。一件藝術作品令人感到驚異的地方，即是不論作品的主題是否重複，是否能夠為觀者所認知，藝術家都能夠從世間千千萬萬的物件中，挑選、塑造出一個值得人們心凝形釋、百看不厭的審美對象。藝術的創造總是能夠從平凡中挖掘出不平凡，帶給人們多一點洞察與體認世間萬物奧妙的機會。

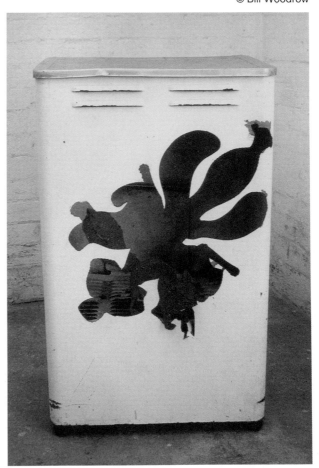

圖 13-3　伍德羅，紅松鼠，1981，電動烘乾機與壓克力顏料，87×52×47 cm，英國倫敦薩奇收藏。

13 物的喃喃自語

135

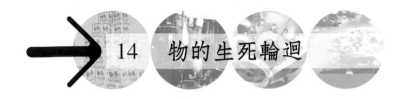

14 物的生死輪迴

人們常說一幅畫中的人物或山水栩栩如生，極富「生命力」，如果一張畫的線條或色彩表現的自由順暢，也可以用「生命力」去形容，彷彿讓人感受不到「生命力」的創作都是失敗作品。好的創作通常指的是那些能夠充分流露出「生氣」或「性格」特質的作品，必須要像人一般會傳達觀念、表現感覺，要像人一樣有神有靈。因此，一件作品要有「神韻」、「氣魄」、「骨氣」，或者是具備「崇高」的精神美感，才是具有靈魂之美、撼動人心的成功之作。人們也常說一件作品的完成為「誕生」，稱藝術家第一件獲得肯定的作品為「處女」作，或者稱創作出一系列代表作品的階段為藝術家的「成熟時期」。法國二十世紀末象徵主義評論家奧立俄 (Albert Aurier, 1865–1892) 說得更直接：「一件作品不僅只有一個靈魂，而且還是具有雙重靈魂的新生命（藝術家的靈魂和自然的靈魂，父親和母親）」，說明了如果沒有藝術家和天地萬物的性靈結合，就沒有藝術作品的誕生。

俄國藝術家康丁斯基在他的名著《藝術的精神性》中，開宗明義便說：「每一件藝術作品都是它那時代的孩子」，把藝術作品的生產比擬為是整個時代文明的結晶，展現集體意志的成果。西方第一位藝術史家瓦

薩里 (Giorgio Vasari, 1511–1574)，認為藝術也像人一樣包含出生、成長、衰老和死亡等不同階段，而將義大利中世時期畫家奇馬布埃 (Cimabue, 1240–1302)，至文藝復興時期米開朗基羅 (Michelangelo, 1475–1564) 之間的藝術發展，分為：童年期、中年期與成熟期，將藝術視為一個活生生的有機整體，透過生死輪迴的循環發展而茁壯。瓦薩里之後的許多藝術史家，都深受他進化理論的影響。德國哲學家黑格爾 (G. G. F. Hegel, 1770–1831) 乾脆說的更加直接，認為西方藝術在經過象徵、古典和浪漫主義三個時期之後，藝術已經「死亡」了。當然，他的意思並不是說藝術真的已經不再存在，而是說將藝術視為和材料和技術有關的生活附屬概念已經過時，藝術超越了它在形式發展上所要達到的階段目標，而進入一個絕對精神的形而上境界；也就是說，藝術在「死而後生」之後，找到它自己真正的存在價值和意義：藝術的本質必須是一種內在觀念的顯現。當藝術的內在精神或創作觀念被強調時，另一個有趣的觀念卻接著浮現，就是人們開始認為藝術也像人的靈魂是永生不滅、永垂不朽的，藝術創作必須超越有限物象的限制，追求那種永恆不變的理想價值。從這個角度再回過頭看康丁斯基所說的話，他的想法便應該修正為：一件作品雖然產出自它的時代，然而，唯有那不隨時代流逝的作品，才是真正偉大的藝術。

並不像文學作品般可以透過印刷複製，將作品的精神內涵寄託在數以萬計的書本中，或者像音樂的樂譜般，可以保存、複製或流傳於每一場音樂會的現場演奏中，許多繪畫、雕塑或陶瓷等藝術作品都是獨一無

複製 (Reproduction)：拷貝或複製某些東西的動作。在藝術中，影像的複製意味著原作存在的意義被改變，而伴隨於許多其他的複製品，例如畫冊、海報、卡片、衣服，或其他平面印刷的媒體上。在現代社會中，藝術影像的機械複製大大地改變了原作的意義，同時也改變了藝術創作的觀念；當代藝術不再強調作品材料的永恆性、獨特性，而較重視藝術觀念的呈現。

1 4 物 的 生 死 輪 迴

二的實存物件，當這些作品的物質材料被改變或損毀時，作品的外觀也就跟著改變，失去完成時的原始完美面貌；而且，當作品的物質材料被徹底毀壞時，作品可以說是不復存在了。義大利文藝復興時期畫家達文西 (Leonardo da Vinci, 1452–1519) 在畫他著名的壁畫【最後的晚餐】（約1495–1498 年之間）時，因為對傳統的壁畫技術不甚滿意，而嘗試使用油和蛋黃的混合劑充當顏料調和的媒介，在當時完成時，曾經讓人產生耳目一新的效果，但是卻因為這種新材料不易黏附於壁上，使得作品完成數年後顏料就開始嚴重脫落。如今，只能運用想像力在那模糊的殘破畫面上，體會達文西當時所欲表達的創作理想，也大大地折損了能夠深入他藝術表現的親密體驗。如果能夠去臺北故宮博物院，親睹中國北宋山水畫家范寬所繪的名作【谿山行旅圖】（約十一世紀初），便會為它畫中山勢的莊嚴雄偉所感動，那些石塊和岩壁上千筆萬擢的「雨點皴」，展現了創作的無窮精力。但是，面對因時代久遠而泛黃幽暗、皺折磨損的絹面，以及無數模糊不清的墨色和筆調，也會發自內心由衷的遺憾，並且夢想能夠穿越時空一千年，回到范寬誕生作品的那個偉大時刻，想必它帶給人強烈清晰的視覺震撼，將是筆墨所無法形容的。

因此，當人們在美術館或博物館，看到許多被公認為是名作的作品時，是真的因為這些作品展現了歷久彌新、超越時空的永恆藝術價值而受到吸引？還是因為它們時代久遠、無可取代的歷史價值，予人發思古之幽情？那些古老名作所呈現的，真的還是藝術家所要傳達的藝術靈光？還是作品材質本身的迴光返照，在逐漸逝去前的餘輝？許多收藏家喜歡

古董的原因，並不全然是因為器物本身的功能或造形美感，反而是那磨損斑剝中所呈現的古老特色，是材料自身的陳舊所散發的歷史美感。因此，如果達文西或范寬來到現代，他們會希望作品繼續保持陳舊的原狀，還是希望將作品回復到最初的樣貌？相對於一般正常的人，如果一個人一直保持二十歲年紀的身體，而且可以活上數世紀而不死，這對他的心智而言是一種痛苦的折磨或是幸福的滿足呢？

　　無論如何，可以假設的是當藝術家在製作作品時，都是盡可能的選用性質不容易改變的材料來創作，例如石材、金屬、木材，以及各式經過不斷改良的繪畫材料。藝術家在創作之初都是先有一個意念，這個意圖或動機有可能是來自於對既定藝術概念的反思，或者是對一個定理的測試與驗證，也許是一個想表達個人意見的內在衝動，也有可能是一次不同生活體驗的過程安排。一般人所說，藝術家都必須經過一段時間的「醞釀」，在觀察、體驗或思考中等待靈感「種子」的來臨，大概是所有創作活動中最初的階段。然而，不論藝術家對創作的理念是否十分確定，或只是模糊的一個初步想法，都必須依照創作的需要選擇最適當的材料，並且對這些物質媒材進行適當的組織安排。在創作過程中，不論是藝術家個人親手製作，或者是假他人之手的集體創作，只有藝術家本人可以決定、聲明作品的完成。

　　海倫・查德威克 (Helen Chadwick, 1953–1996) 於 1991 年所完成的作品【打圈】（圖 14–1），和一般受到注目的當代藝術作品的命運類似：雖然原作目前是由藝術家家族收藏，但是人們大多是從藝術書籍、藝術

© Helen Chadwick Estate, courtesy of Zelda Cheatle Gallery

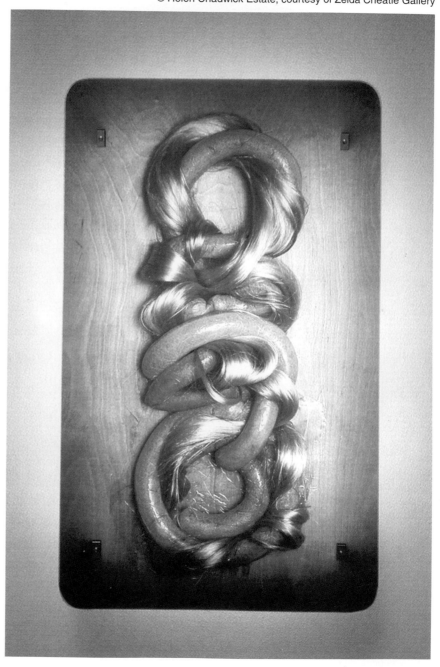

觀想與超越

圖 14-1　查德威克，打圈，1991，
豬腸與頭髮，127×76×15 cm，
英國倫敦澤爾達屈雅圖畫廊
(Zelda Cheatle Gallery, London)。

期刊雜誌、報紙文化版、文化節目頻道，或者是網路新聞的圖片中，第一次看到這件令人作噁的作品。作品的內容十分簡單，就是交纏在一起的一條豬腸和一束人類的金髮，如果光看圖片，沒有簡單的背景說明，一般人很難將這些糾纏在一起的噁心物體和藝術作品聯想在一起。首先，腸子和頭髮帶狀的相似性，使它們在作品中的關聯性更加密切；金髮整齊滑順的造形予人秀麗的感覺，相反地，豬腸表面光滑的粉紅色調，再加上內臟暗示的死亡血腥，卻是令人嫌惡的醜陋。其次，【打圈】之所以令人感到不安與變態，是因為金髮屬於人的表面裝飾，應該是外在可視的，而豬腸屬於動物的內在器官，應該是內在不可視的，藝術家將兩者並置，清楚地顯現兩者相互藐視的界線，卻又糾纏在一起，產生格格不入的心理感受。也許查德威克透過【打圈】，在質問諸如：「什麼是身體的內在真實和偽善表象？」、「何謂人類與畜生的區別？」等問題；她大膽地直接採用人、動物身上的死亡材料創作，使作品呈現強烈的感官聳動、心靈戰慄。她的作品也表現了複雜的隱喻，似乎在挑戰傳統上二元論的意識形態，如動物與人類、腐爛與恆常、官能與觀念、身體與心靈、卑賤與神聖、邪惡與正義等。

作品誕生的那一瞬間，也象徵著「作者之死」與「觀者之生」，因為雖然是藝術家創造作品，而且藝術家還是擁有解釋作品的優勢，但是作品之所以成為作品，它就必須邁入獨自面對無數靜默目光的生活，接受觀眾的欣賞與評判。唯有真正看過作品的人，才能夠體驗、認識、分析與評估作品；唯有作品接受公開的藝術檢驗與討論，它才能夠跳脫出技

術和材料的物質性，注入藝術與文化內涵的精神性。當然，【打圈】這件作品逐漸受到重視的條件，還是在藝術家創作的生命脈絡中所展現的藝術真誠，它是藝術家持續追求藝術理想中不可分割的一環。對於觀看作品的人，一般觀眾的反應可能是：「它是藝術作品嗎？」、「這件藝術作品有點嚇人！」、「前衛藝術都是靠聳動的話題作秀！」；對於藝術記者而言，便會對藝術家早逝的死亡消息、晚年生活，和【打圈】中所透露的死亡意象感興趣；藝術評論家則對作品的內容與形式不斷地進行反思與推敲，例如對於運用動物等生命體作為創作材料進行形式分析，或者對查德威克如何受到法國思想家巴塔耶 (Georges Bataille, 1897–1962) 的影響提供說明（藝術家生前曾經明言，深受巴塔耶理論思想中對死亡和禁忌現象、痛苦與死亡的神聖經驗的分析觀點所影響），透過論述發表提供作品審美理解的依據；藝術史家則必須提出歷史解釋，指出以人或動物為創作材料，以醜陋噁心為題材的作品，在二十世紀末的最後十年間是否能夠成為藝術的主流；美術館的專業人員或收藏家，則會考慮藝評家、史家，以及藝術市場的反應，進行收購、典藏作品。在當代藝術環境中，大多作品的最後歸屬並不太受到重視，許多作品在展覽結束後便棄置銷毀，只留下影像或文字記錄。但是，無論是作品的材質實體或者是精神內涵，真正維繫作品生命的，在於它是否能夠在藝術世界中吸引更多目光，獲得更多正面的回應。

再看丹米恩·赫斯特 (Damien Hirst, 1965–) 的作品【千年】(圖 14–2)，該作包含了一個巨大塑膠玻璃箱，像是用來向內觀景的窗子，同時

©Damien Hirst, courtesy Jay Jopling/White Cube

圖 14-2　赫斯特，千年，1990，鋼、玻璃、蒼蠅、蛆、牛頭、糖與水，213.4×426.7×213.4 cm，1997 年英國倫敦皇家藝術學院「騷動──薩奇收藏中的英國年輕藝術家展」。

千物的生死輪迴

也是用來隔離內外空間的藩籬。方箱內部中分為兩個空間，其中一個空間放置了一個腐爛的牛頭，上面孵化與繁殖了許多蛆和蒼蠅，另一個空間則放置了一個滅蟲燈。牛頭上的蛆不停的蠢動著，蒼蠅則四處如享樂般地飛舞著，整件作品讓人感到極度厭惡的、醜陋的、殘忍的與嘔吐的。那些飛舞的蒼蠅如果待在有腐爛牛頭的空間，則可以活著直到自然死去，並且有機會產卵繁衍後代；如果不幸透過小洞飛越至另一個空間，則有可能會被滅蟲燈電死，結束短暫的生命。整件作品有如一個具有病房背景的小劇場，是藝術家為蒼蠅安排的生死機關。經過統計，作品中的牛頭大約延續了六十代蒼蠅的生死，讓觀眾可以目睹一連串生死輪迴的生命現象，進而反思生命中的生死無常。根據藝術家的說法，作品的標題【千年】即在暗示，地球上所有人類都將在一千年內滅亡，蒼蠅的生死，事實上是影射與諷刺人生命中的荒謬性。就藝術欣賞而言，醜陋、噁心的心理感受可以作為一種美感特質在作品中體驗嗎？赫斯特作品的爭議還不只是美學上的，如果以動物的死屍作為藝術創作的材料，是否算是侵犯了動物的生存權益，或者是對生命神聖價值的一種藐視呢？

　　赫斯特的【千年】，是由英國倫敦知名收藏家察爾斯‧薩奇 (Charles Saatchi) 所收藏。據說，薩奇第一次看到這件作品時，只是沉默地駐足在作品前數分鐘，二話不說就決定購買了。在當代的藝術世界中，由於影像複製技術的進步，媒體傳播網絡的綿密，資訊的交流快速而便捷，使藝術愛好者不會因作品實體的限制，而失去接觸藝術作品的機會，藝術作品的生命得以延長。如果達文西或范寬的繪畫，可以稱得上是人類文

觀想與超越

明中，少數表現美感極致的偉大作品，那麼一千年之後，查德威克和赫斯特的創作，是否會被定位為藝術史上另一波表現「醜陋」美學的曠世巨作呢？美術館典藏美的作品，是因為美和真、善都是一種高度的人文價值，但是一千年之後，要用什麼樣的價值標準去保存「醜陋」的作品呢？假設在走過極美和極醜的階段，未來藝術又要如何再創新生？藝術要創新再創新，生死輪迴是否就是藝術的宿命呢？

　　一件藝術作品是如何創生的？將藝術創作的目的視為生命創造，將一件作品、一位藝術家所有的創作、藝術風格或潮流，喻為人的生老病死、生死輪迴的生命現象，是理解藝術世界最特殊的方式。無可否認的，如果一件作品，或者是一個藝術風格的動向被認為是創新的，便會有一個相對陳舊、傳統的藝術現象以茲比較。因此，如果藝術創作意味著必須不斷地推陳出新，創作則必須源自於那些曾經是創新的作品上，也暗示著一度創新的作品終將成為過去。然而，這也同樣意味著我們對藝術作品必須看得夠多，才能從中比較出作品之間的差異轉換，確切地掌握每一件作品的生命特色。藝術家無法逃離這樣的生死鬥爭，但是最為殘酷的事實是，一但作品完成後，他們便再也無法掌握自己和作品的命運；在藝術的世界中，要歷經前世今生、轉世再生的層層流轉，最終達到超然與永恆的偉大作品還真是倖存不多。

15　人與物的合一

「人的生命是什麼?」、「我們從哪裡來?」以及「我們該往何處去?」是在人的世界中,最難讓人理解、也令人最感興奮的三個基本問題。事實上,既然每個人都是一個自由獨立的、活生生的生命體,便有天賦的能力去思考自我生命的問題。例如,對一般人而言,像「我們從哪裡來?」這樣的問題,或許不能從生物學或遺傳學的科學角度,解釋人類的基因系譜來回答,或者從社會學或歷史學的人文觀點,分析經濟階層或社群變遷來討論,然而,每個人都有獨特的生命歷程與生活經驗,並且在發展過程中逐漸形成個人的當下面貌與精神特質。翻開舊相簿,可以看到自己的面相和體型曾經有了多大的轉變,甚至仔細觀察家中的親人,可以看到許多行為舉止的類似性;總是可以在周遭的環境中,任何的蛛絲馬跡上探尋到個人生命的特色。

然而,並不是每個人都能夠花很多精神與時間,在繁瑣的生活細節中尋得關於生命問題的解答,反倒是有許多人對自我內在的共同經驗是:突然在工作、行走或玩樂當中,在休息片刻後或一覺醒來的一瞬間,意識到內在的空虛,感受到一種莫名其妙的當下處境;不由自主地停止了手中的工作,暫時忘了眼前的目標或從喜悅中跳脫出來,不再關心於周

遭的一切，彷彿處於一種失神的狀態般。這是一種潛意識力量大於意識的不專心狀況呢？還是內心深處對塵世紛擾的一種本能的自我超脫呢？或是對於過於投入現世之後的一種超越呢？片刻間，人突然失去了和外界的聯繫，直指內心深處的意識原點；在那意識的中心空無一物，只有抽象的感覺流動。無論如何，那個「我」究竟是什麼「我」呢？

美國藝術家布魯斯·諾曼 (Bruce Nauman, 1941–) 於 1993 年所作的裝置作品【思考】（圖 15–1），包含了兩臺疊放在架上的彩色電視和兩臺放影機；諾曼本人在電視中，他的頭被截成兩半，在電視的邊緣上下顛倒播放著。影片中他的聲音沙啞含糊，但是卻生氣蓬勃的重複地念著：「思考！思考！……」，似乎在提醒或邀請觀眾進入作品中與藝術家一同進行思考。問題是：觀眾應該朝什麼方向去思考呢？去思考【思考】這件作品嗎？可是，作品中唯一呈現的訊息，就只是一個人不斷地唸著「思考」，如何去思考只是一個口語的「思考」呢？是藝術家本人在思考嗎？如果一個人只是一直反覆地唸著「思考」，如何知道他思考的對象是什麼呢？事實上，在他脫口而出的過程中，他還能夠真正地思考嗎？如果只是按照一般的邏輯思維去分析諾曼的【思考】，或許永遠也無法理解他在作品中所欲傳達的藝術觀念。

在作品的影片中，諾曼只是反覆地唸著「思考」，但是由兩臺電視分別播出，使得它們的聲音彼此交錯著；有時是上面那臺電視中所發出的句子，某些時候是下面那臺，而有時是些微的差距造成句子部分交錯的重疊，或者是同時的出現造成完全的重疊。因此，在觀者的眼中，雖然

圖 15–1　諾曼，思考，1993，
錄影裝置：2 臺 26 吋彩色螢
幕、2 臺雷射放影機與鐵製桌
子，約 203.2×76.2×50.8 cm，
美國紐約現代美術館。

© 2005 Bruce Nauman/Artist Rights Society(ARS), New York

兩臺在架上的電視是上下堆疊著，透過片中人物簡單的動作記錄，卻可以加以比較並且猜測放映的可能是相同的片子；但是，他將下面那臺電視中的影片上下顛倒地播放，阻礙了觀者進一步分析比較的意圖。兩臺電視可能是同一支片子的不同步播放，或者幾乎是完全相似內容的兩支不同片子。另一方面，兩部片子在重疊的兩臺電視中相對地播放，也造成了鏡像的效果，彷彿其中的一個影像是另一個影像的倒影，而其中的一個音響「思考」是另一個音響的回音。

如果說，語言是人認知能力的基礎，也是讓人持續思考的動力，它的符號結構必須串聯事件與進行時間序列的運作，並且受到時間不斷地向前逼迫，形成如線性般不可逆的思考模式，那麼人的意識便只能在同一時間內，集中注意於某些限定的事物，而人的語言也不足以表達錯綜複雜、同時發生的心理經驗。諾曼的【思考】中口語「思考」的反覆，正是打破一般的語言慣例與思考模式，讓言語停留在它實際發生之前，或者是靜止在它脫口實現之後，屬於內在企圖的意念層次。其次，作品中電視重疊所造成的倒影效果，讓螢幕上由二維所構成的介面空間（記錄著另一個具三維空間的事件），成為一個由兩個互動的介面相平行所形成的多維空間；影片中持續播放不規則的相互回音效果，也攪亂了單向的線性思維模式，加強了觀者對於多重空間的想像。如果人的語言極限，就如哲學家維根斯坦 (Ludwig Wittgenstein, 1889–1951) 所說的，就是人的世界的極限，那麼無法用言語道出的那些事物，便是我們所無法想像與思考的世界。從這個觀點看諾曼的【思考】，他所關心的重點不在於思

語言慣例 (Language Code)：為一種隱含的語言規則。語言慣例包含了一種系統化的文字符號組織，藉由語言慣例，事物的各種意義可以在社會現實中運作，並且被人們所認知。符號學顯示，語言是根據特殊的慣例所建構而成的；在文化的脈絡中，藝術家可以透過慣例的制定而生產意義，觀者也可以透過慣例的解譯而了解其意義。

© 2005 Bruce Nauman/Artist Rights Society(ARS), New York

圖 15-2　諾曼，人／社會，1991，3 臺影像投影機、6 臺 26 吋彩色螢幕與喇叭、6 臺雷射放影機與鐵製桌子、1 臺擴大機、2 臺巨型喇叭，加拿大多倫多伊德薩韓德勒斯基金會 (Ydessa Hendeles Foundation, Toronto)。

考的內容，而在於思考本身的運作空間；他藉由作品中媒體裝置形式的安排，擴展與超越了語言與意識的時空限制。

諾曼的另一件作品【人／社會】(圖15-2)，則是將三組類似的影片，分別在三組疊放在一起的電視中上下顛倒播放著，並且以投影機將影片投射在展場的三面牆上，其中一部片子也是顛倒放映著。三部影片中的人物，口中分別重複地唸著：「幫助我、傷害我、社會學！」、「餵我、吃我、人類學！」以及「餵我、幫助我、吃我、傷害我」。當觀者走進作品中時，所遭遇的是更為複雜的影像和音響的空間結構；面對牆上巨大逼視的嚴肅面容，或者是電視中顛倒的頭像，觀眾不論站在場所的哪個位置，都只能同時專心注目於一或兩個影像，或者是仔細聆聽一或兩個口語。在體驗作品的過程中，影像與影像、言語和言語之間的關係，充滿著激烈的矛盾與衝突。【人／社會】這件作品，可以說是在影像與言語的拆解與重組過程中，引導人們去注意那些在意識深處充滿矛盾的內在聲音，揭露個體與公共領域之間無從協調與平衡的痛苦經驗。

臺灣藝術家石晉華 (1964-) 在他的作品【走鉛筆的人】(圖15-3) 中，以他自己的身體當作創作媒材，在一系列的行為中探索意識與身體、身體與時空的關係。他在中國北京的一項展覽中，光著上半身，拖著電線和步伐，以鉛筆在一片巨大的牆面上來回地畫著線條。他用黑色膠帶將麥克風封貼在嘴上，口中唸誦《心經》並持咒；削鉛筆機和迷你錄音機也以相同的方式固定在他的左右手臂上，偶爾發出嘎嘎的機動聲響。這樣的動作總是令人感到貧乏單調，就像遭受天譴的薛西弗斯 (Sisy-

觀想與超越

圖 15-3　石晉華，走鉛筆的人，
1996- 迄今，身體／表演，2002
年北京東京畫廊「念珠與筆觸」
展。

phus) 晝夜不分地推滾巨石上山，他的削筆、行走與畫線行動，一遍又一遍徒勞無功的反覆著，每次為時約兩個小時十五分，目前為止總共進行了四十八次。

整個事件遺留下裝滿一袋袋不能再用的短小鉛筆、鉛筆屑、一堆錄音卡帶和一大塊布滿濃密線條的巨型畫板，在會場中如證物般地展示著，一目了然。這些物件透露著一項具體的事件過程：鉛粉自筆芯中磨耗，以相當於 0.5 公釐粗細的線條，重疊交織地覆蓋在超過 24 萬平方公分的牆板上；一枝枝的鉛筆徹底地消耗掉，白色牆板也因覆蓋鉛粉而變成鐵灰色。由數以萬計的橫行細線所形成的巨大畫面，製造出如水面波紋般起伏流動的視覺效果；濃淡不一的鉛粉在微弱的光線反射下，也顯露出線條因空間交疊所產生的變化色澤。

然而，石晉華【走鉛筆的人】的身體藝術，從消耗、結束一枝枝鉛筆的生產能量，到完成一大塊平面牆板的改頭換面，不僅只是他靠著時間、體力與耐力，一點一滴將細膩的鉛粉在時空中轉移與變貌，而是藉著一種單調反覆的畫線動作，達到一種特定的、非常富於哲思的心智狀態。專注於單調重複的欲望，驅使著石晉華本人和他的鉛筆一道來回地走著，而他對於這樣機械般行動的專注入神，使他的動作看來如同是完全自發的，很難去區分是他握著鉛筆在牆面上來回地畫著，或是鉛筆引領著他反覆地走著。表面上看來，他的表演就像是一件無聊、呆板又愚蠢的事，有如念經和尚的手日以繼夜規律地敲著木魚，或者是工廠作業員每天數小時單調進行的裝卸動作；當他的畫線行動將一條線由牆板的

身體藝術 (Body Art)：身體藝術通常是指 1960 年代以後的一種藝術表現手法，藝術家以其本身或他人的身體作為創作的媒介與焦點，它包含了即席表演或動作設計的身體演出，或者是任何偶發的、舞臺的活動。身體藝術大多專注於性別或個人認同的議題，最主要的論題是關於身與心關係，透過創作去檢驗身體的侷限以及忍耐疼痛的心理能力。

一頭畫到另一頭時，同樣簡單的動作反反覆覆做了上千萬次時，這樣一般人認為「無意義的動作」的意義可以是什麼？這些行動就如同是一種意識的修習，從行為舉止的無意義中，賦予一種必須去重新面對生命意義的視野。

　　人所能想像出的時間觀念，都和一些具體的事物有密切關係，例如：鐘擺的擺動、地球的自轉、人的壽命……等，如果沒有這些事件，時間會是什麼呢？對我們而言，不同時刻的感受差別，是因為對每一時刻選擇了個別不同的事件，由於這些差異才產生了時間順序。在虛無的空間中不可能會有時間，只有在和事物有關聯時，時間才有意義；相反的，當人的意識能夠獲得所有時刻的所有事件，那麼時序就變成沒有必要，就像很少人會去留意夜晚所看到的星光，它們之間可能差距上億年的時間。當我們看著石晉華的畫線行動時，因為反覆的動作都是單調一致的，意味著在當下所看到的一切動作，和之前或之後的任何時間中所看到的將會相同，就如同望著催眠者手中的鐘擺，因為時間感受太過規律，所以產生靜止的意識。因此，【走鉛筆的人】雖然是一項表演的行動，動作的能量並不會使作品的形式更具動感的魅力，反而讓意識進入到涅槃的境界，讓人回歸到無機世界的平靜狀態中。

　　人可以停止時間，讓世界處在一個靜止的狀態嗎？一個人若是產生和世界整體合而為一的感覺，對他而言，即使只有千萬分之一秒鐘，世界就是靜止的，因為在這種狀況下，這個世界對他而言並不是相對存在的。物理學家愛因斯坦 (Albert Einstein, 1879–1955) 也曾經說過：時間和

空間是我們進行思考的模式，而不是我們生活的條件。心與物是不可分離的，就如同心智會影響身體的健康與活力，而身體的變化也會影響內心的思想與感覺。在布魯斯‧諾曼和石晉華的作品中，時空的形式特徵成為生命情感的起伏象徵，情緒的能量變化也創造了宇宙存在的想像視野；藝術家運用獨特的創作方式，進入心靈深處的真實存有，巧妙地撥弄物質與意欲、時間與行動、語言與生命之間的界線。

　　人在現實生活中所意識到不經意的失神狀態，和面對藝術作品無言以對的靜默經驗是十分類似的；人的意識成為只是意識的對象，觀看作品的同時也在觀看自己的觀看。如果一件好的創作，是指那些能夠提供完善的心理感受，可以正確輕易理解的作品，那麼藝術充其量只是一種消遣娛樂，以共鳴的方式喚起我們既有的認知。相反地，一件真正的作品應該透過形式的不斷創新，超越任何規範的觀看方式，予人模糊曖昧的未知感覺，進而激發人想像力的潛能。因此在表面上，雖然藝術作品像是一種揚棄知識與概念的媒介，一個無從分析的存在物，而觀眾就像是一位欠缺語言天分的小孩，一個不願涉入的旁觀者，然而在實際上，藝術卻能夠面對生活現實的種種侷限，將渾沌與相斥、內在與外在重新融合為一，將人與生命、人與宇宙的關係轉化、昇華為一個單純的整體，讓人們在永恆與無限的終極向度中，不斷地觀照自我，並且超越自我。

圖版說明

安迪・沃荷
布里洛紙箱，1969（原作 1964 年），絹印在夾板上，45 箱、每箱 50.8 × 50.8 × 43.2 cm，美國加州帕薩迪那市諾頓西蒙美術館。(p.18)

圖 1-1

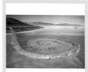

羅伯特・史密斯遜
螺旋形的防波堤，1970，岩石、土及鹽、藻，全長 460 m，美國猶他州，大鹽湖。(p.29)

圖 2-3

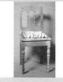

馬賽爾・布魯泰爾斯
有蛋的丁香椅，1966，椅子、蛋殼和塗料，90 × 43 × 45 cm，私人收藏。(p.20)

圖 1-2

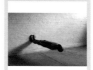

安東尼・葛姆雷
邊際，1985，鉛、玻璃纖維、塑膠和空氣，25 × 195 × 58 cm，藝術家收藏。(p.33)

圖 3-1

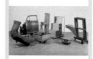

羅伯特・羅森伯格
天啟，1962–65，5 個廢棄金屬材料組合、5 個隱藏收音機，法國巴黎龐畢度藝術中心。(p.22)

圖 1-3

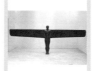

安東尼・葛姆雷
天使的情境第三號，1990，塑膠、玻璃纖維、鉛、鋼和空氣，197 × 526 × 35 cm，英國倫敦泰德國家畫廊。(p.37)

圖 3-2

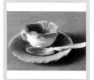

梅赫・歐本漢
物體，1936，毛皮覆蓋的杯子、杯墊和湯匙，杯子直徑 11 cm、杯墊直徑 20 cm、湯匙 20 cm、全部約 7.3 cm 高，美國紐約現代美術館。(p.27)

圖 2-1

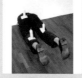

羅伯特・高博
無題，1991，蠟、纖維、皮革、人類毛髮、木，38.7 × 42 × 114.3 cm，美國紐約現代美術館。(p.39)

圖 3-3

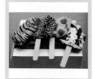

克雷斯・歐登伯格
軟毛的絕佳幽默，1963，塞有木棉的人工毛皮和上漆的木條，4 組、每組 5.1 × 24.1 × 48.3 cm，米歇爾・撒亨、布萊特・米歇爾企業典藏。(p.27)

圖 2-2

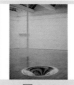

安尼西・卡普爾
翻天覆地第二號，1995，鍍鉻銅，145 × 185 × 185 cm，義大利米蘭普拉達基金會。(p.40)

圖 3-4

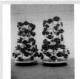

安尼西・卡普爾
山岳，1995，紙板和顏料，317.5 × 249 × 404.5 cm，英國倫敦立森畫廊、布魯塞爾私人收藏。(p.42)

圖 3-5

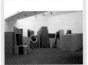

東尼・克瑞格
共鳴，1984，木板、水管、鋁罐、混凝土和顏料，190 × 350 × 800 cm，德國慕尼黑伯特庫瑟畫廊。(p.46)

圖 4-1

東尼・克瑞格
殘蝕的風景，1992，噴沙玻璃，200 × 140 × 160 cm，科隆／巴塞爾布賀曼畫廊。(p.48)

圖 4-2

理查・迪肯
更亮，1987-88，鋁和層板，290 × 335 × 201 cm，美國密蘇里州聖路易斯美術館。(p.50)

圖 4-3

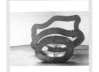

理查・迪肯
悅目，1986-87，鍍鋅金屬，100 × 80 × 350 cm，藝術家收藏。(p.51)

圖 4-4

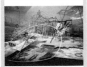

茱蒂・帕芙
剪刀、石頭、布，1985，混合媒材，日本東京瓦寇爾藝術中心。(p.52)

圖 4-5

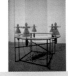

丹尼斯・歐本漢
親吻之架，1990，鋁、真空塑膠、繩索和電子轉盤，270 × 240 × 120 cm，芬蘭赫爾辛基市立美術館。(p.56)

圖 5-1

丹尼斯・歐本漢
旋轉五人舞，1989，鋼鐵、木材、電動鑽孔機、電線、插座、拋光盤型人物和定時器，210 × 150 × 1150 cm，美國喬治亞州亞特蘭大市高等美術館。(p.57)

圖 5-2

潔西卡・史托克霍爾德
三個橘子之甜，1995，複合媒材裝置，室內 2100 × 4900 cm，西班牙巴塞隆納卡謝基金會蒙卡達空間。(p.60)

圖 5-3

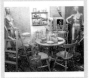

潔西卡・史托克霍爾德
記錄無盡的混亂，1990，複合媒材裝置，大約 400 × 800 cm、室內空間 1120 × 580 cm，法國第戎集團機構。(p.62)

圖 5-4

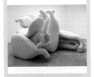

草間彌生
我的幻影之外，1999，7 件填充製品、木、畫布、家用品、傢俱、模特兒和金質塗料，日本福岡當代美術館。(p.65)

圖 6-1

東尼・克瑞格
隱祕，1998，塑膠和玻璃纖維，248 × 335 × 295 cm，英國倫敦立森畫廊。(p.70)

圖 6-2

圖 6-3

卡塔琳納・費里奇
黑桌與器皿，1985，木、顏料、塑膠和桌子，74.9×100 cm，椅子 90×150 cm，美國紐約現代美術館。(p.72)

圖 8-3

路易斯・布爾喬亞
紅室（小孩），1994，木、金屬、細線和玻璃，210×353×274 cm，加拿大蒙特婁當代美術館。(p.91)

圖 7-1

歐內斯特・那透
我們正捕捉時間，1999，合成彈性纖維薄紗、聚醯胺、長襪、鬱金根粉、黑胡椒、丁香與咖哩粉，450×2000×1000 cm，倫敦泰德國家畫廊美國基金會 (p.78)

圖 9-1

白南準
鋼琴組，1993，閉路電視錄像裝置，304.8×213.36×121.92 cm，美國紐約水牛城奧爾布賴特 - 諾克斯藝術館，1993 年古德伊爾資助。(p.95)

圖 7-2

大衛・馬屈
火上加油，1987，混合媒材，西班牙巴塞隆納梅陀戎畫廊。(p.81)

圖 9-2

高橋智子
出線，1998，混合媒材，英國倫敦薩奇畫廊、黑爾斯畫廊。(p.98)

圖 7-3

理查・威爾遜
20:50，1987，回收機油、鋼鐵和木，英國倫敦薩奇畫廊。(p.82)

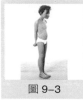

圖 9-3

容・穆安克
皮諾邱，1996，聚酯、樹脂、玻璃纖維與人類毛髮，84×20×18 cm，美國紐約詹姆斯・柯漢畫廊。(p.100)

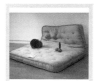

圖 8-1

莎拉・盧卡斯
極自然，1994，床墊、水桶、瓜、桔子和黃瓜，83.5×167.6×144.8 cm，1997 年英國倫敦皇家藝術學院「騷動——薩奇收藏中的英國年輕藝術家展」。(p.86)

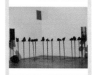

圖 10-1

蒙提安・布瑪
向魯昂大叔致敬——一位嘗試表達他自身身分的人，1993，琉璃磚、鋼、膠片、透明片與玻璃，泰國曼谷國家畫廊。(p.104)

圖 8-2

路易斯・布爾喬亞
密室（玻璃球與手），1990-93，玻璃、大理石、木、金屬和纖維，218.4×218.4×210.8 cm，澳洲墨爾本維多利亞國家畫廊。(p.89)

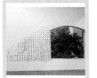

圖 10-2

蒙提安・布瑪
蓮音，1993，蓮葉和銅鐘，泰國曼谷國家畫廊。(p.106)

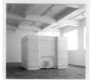
麗貝卡‧何恩
無名之塔，1994，梯子、小提琴、金屬架構、玻璃漏斗、金屬管、液體、顯像管系統、抽水機、銅線和電動馬達，1997年德國漢諾威凱斯納蓋瑟薛福特畫廊。(p.108)

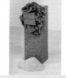
瑞秋‧懷特瑞德
魅影，1990，石膏在鋼架上，269×355.5×317.5 cm，美國華盛頓國家藝廊。(p.126)

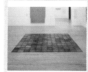
卡爾‧安德烈
鎂製方塊，1969，鎂，144片、每片1×30.5×30.5 cm、全部1×366×366 cm，英國倫敦泰德國家畫廊。(p.111)

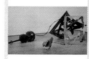
喬凡尼‧安塞摩
無題，1968，花崗岩、銅線、萵苣與鋸木屑，65×30×30 cm，美國紐約松納班德收藏。(p.131)

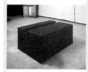
唐納德‧賈德
無題，1963，木板上塗上鎘紅油性塗料，49.4×114.3×77.5 cm，藝術家收藏。(p.115)

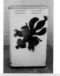
比爾‧伍德羅
大提琴雞，1983，2個汽車蓋，150×300×300 cm，英國倫敦薩奇收藏。(p.134)

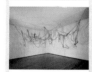
伊法‧海斯
無題，1970，膠乳、繩索、鐵絲和弦，365.8×320×228.6 cm，美國紐約惠特尼美術館。(p.117)

比爾‧伍德羅
紅松鼠，1981，電動烘乾機與壓克力顏料，87×52×47 cm，英國倫敦薩奇收藏。(p.135)

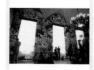
林明弘
普里奇歐尼 10.06–04.11.2001，2001，乳膠漆於木板上，1345×735×40 cm，2001年義大利第49屆威尼斯雙年展臺灣館。(p.123)

海倫‧查德威克
打圈，1991，豬腸與頭髮，127×76×15 cm，英國倫敦澤爾達屈雅圖畫廊。(p.140)

戈登‧馬塔‧克拉克
辦公室的古怪樣式，1977，木料碎片與攝影，40×150×230 cm 和49.4×114.3×77.5 cm，美國康乃狄克州衛斯頓鎮戈登‧馬塔克拉克信託。(p.124)

丹米恩‧赫斯特
千年，1990，鋼、玻璃、蒼蠅、蛆、牛頭、糖與水，213.4×426.7×213.4 cm，1997年英國倫敦皇家藝術學院「騷動——薩奇收藏中的英國年輕藝術家展」。(p.143)

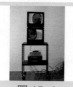

圖 15-1

布魯斯・諾曼
思考，1993，錄影裝置：2 臺 26 吋彩色螢幕、2 臺雷射放影機與鐵製桌子，約 203.2×76.2×50.8 cm，美國紐約現代美術館。(p.148)

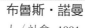

圖 15-2

布魯斯・諾曼
人／社會，1991，3 臺影像投影機、6 臺 26 吋彩色螢幕與喇叭、6 臺雷射放影機與鐵製桌子、1 臺擴大機、2 臺巨型喇叭，加拿大多倫多伊德薩韓德勒斯基金會。(p.150)

圖 15-3

石晉華
走鉛筆的人，1996- 迄今，身體／表演，2002 年北京東京畫廊「念珠與筆觸」展。(p.152)

觀想與超越

藝術家小檔案

歐本漢 (Dennis Oppenheim, 1938–)

出生於美國華盛頓州電城 (Electric City, Washington, United States)。歐本漢畢業於加州藝術暨工藝學院 (California College of Arts and Crafts)、史丹福大學 (Stanford University)。歐本漢是 1960–70 年代美國地景藝術、身體藝術和觀念藝術的主要藝術家。1967 年定居紐約，開始進行大型的地景藝術計畫，最主要的作品為【奧克蘭楔形】(*Oakland Wedge*, 1967)、【年輪】(*Annual Rings*, 1968)；1969 年開始使用短片、錄影的方式探討和身體藝術、觀念藝術以及表演有關的主題。1970 年代早期歐本漢利用自己的身體挑戰自我，透過儀式化的表演動作和互動，嘗試揭露了個人危機感、轉換或溝通的界限，代表作品如【二度灼傷的閱讀姿勢】(*Reading Position for Second Degree Burn*, 1970)。1980 年代他開始嘗試大型戶外雕塑，代表作品如【最後一擊】(*Final Stroke*, 1980)、【上面的一刀】(*Upper Cut*, 1992)、【除邪計畫】(*Device for Rooting out Evil*, 1996) 等。1997 年代表美國參加義大利第 47 屆威尼斯雙年展、南非第 2 屆約翰尼斯堡雙年展。

布魯泰爾斯 (Marcel Broodthaers, 1924–1976)

出生於比利時布魯塞爾 (Brussels, Belgium)。布魯泰爾斯原是一位記者、詩人，1945 年加入布魯塞爾的「超現實革命團體」(Groupe Surréaliste-revolutionaire)。1960 年後，他開始從事藝術創作、製作影片，並且將語義符號帶入攝影及影片的創作，對藝術家角色、美術館社會功能進行批判性思考。1968 年，他在住處設置了一個私人美術館，稱為「現代美術館，老鷹部門」(Musée d'Art Moderne, Départment des Aigles)，藉此重新探討藝術的界限，質疑現代美術館的機制。他的創作受到法國象徵主義詩人韓波 (Authur Rimbaud)、馬拉美 (Stéphane Mallarmés) 的影響極深。

布爾喬亞 (Louise Bourgeois, 1911–)

出生於法國巴黎 (Paris, France)。布爾喬亞曾就讀巴黎羅浮宮學院 (Ecole du Louvre Paris)、巴黎美術院 (Ecole des Beaux-Arts Paris)；1938 年移民美國。布爾喬亞被視為二十世紀最具領導地位的女性藝術家之一，她的創作靈感大多來自於自傳性的個人記憶，特別是藝術家的兒童生活經驗，探討性、無意識欲望、身體、幼年、創傷與異化等議題。早期作品以具有抽象和有機造形結合的木雕風格為主，1960 年代開始，她嘗試橡膠、銅與大理石等不同材質；晚期作品則使用編織。代表作品如【密室】(*Cell*, 1989–93) 系列、【蜘蛛】(*Spider*, 1996)、【盤旋的女人】(*Spiral Woman*, 2003) 等。布爾喬亞曾獲邀參加 1992 年德國第 9 屆卡塞爾文件展、1996 年巴西第 23 屆聖保羅雙年展，1993 年代表美國參加義大利第 45 屆威尼斯雙年展。

布瑪 (Montien Boonma, 1953–2000)

出生於泰國曼谷 (Bangkok, Thailand)。布瑪在泰國曼谷錫爾巴貢大學 (Silpakorn University) 學習繪畫；1986–88 年赴法學習雕塑，就讀於巴黎國立高等美術學院 (Ecole Nationale Supeireure des Beaux Arts)。布瑪是少數獲得國際聲譽的泰國藝術家之一，他的創作觀念也開啟了當代泰國藝術的新方向。他的作品大多使用地方特有的材料與主題，表現手法不僅立基於傳統文化，而且也十分富於觀念的想像，反映了藝術家的精神世界與他的宗教文化與自然環境。代表作品有【佛塔】(*Pagodas*, 1991) 系列、【施予】(*Alms*, 1992) 系列、【心靈的印記】(*The Mark of Mind*, 1995)、【心靈的廟宇】(*Temple of Mind*, 1995)、【希望的處所】(*House of Hope*, 1996–97)、【蓮音】(*Lotus Sound*, 1992) 等。布瑪曾任教於清邁大學 (Chiangmai University) 美術系。1990 年獲邀參加澳洲第 7 屆雪梨雙年展；1993 年參加澳洲第 1 屆布里斯本亞太三年展；1995 年參加土耳其第 4 屆伊斯坦堡雙年展；1997 年參加南非第 2 屆約翰尼斯堡雙年展；1999 年獲邀參加英國第 1 屆利物浦國際當代藝術雙年展；2000 年獲

邀參加中國上海雙年展。

史密斯遜 (Robert Smithson, 1938–1973)

美國藝術家。生於美國紐澤西州帕賽易克 (Passaic, New Jersey, United States)，1953 年入紐約藝術學生聯盟學習美術。1956 年再入布魯克林博物館附屬學院進修。1960 年代中期，開始參與一些重要展出，以「極限藝術」創作而聞名。然而真正讓他名垂青史的，是 1970 年起所從事的「地景藝術」創作。他著名的連作【鏡子的轉位】(1970)，是把數面鏡子放置在草叢中，讓實物 (真實的草) 和虛像 (鏡中的草) 結合為一體，引發人們對自然的重新面對與反省。他的另一件著名代表作，即在猶他州大鹽湖所築成的【螺旋形的防波堤】(1970)。

史托克霍爾德 (Jessica Stockholder, 1959–)

出生於美國華盛頓州西雅圖 (Seattle, Washington, United States)。史托克霍爾德成長於英屬哥倫比亞溫哥華 (Vancouver, British Columbia)，曾就讀於英屬哥倫比亞大學 (University of British Columbia)、畢業於維多利亞大學 (University of Victoria)、耶魯大學 (Yale University)。在就讀研究所期間，她便利用父親車庫間的物件，運用大量鮮豔的色彩，創作裝置作品【我父親後院的裝置】(*Installation in My Father's Backyard*, 1983)；此後幾年的創作風格，都是這件作品的延續。她的作品大多採用日常生活中平凡無奇的物件，某些甚至接近於廢棄的元件，再以特殊的方式集合這些物件，揭示物體的各種潛能與可能性。代表作品有【尚未結束直至胖女人唱歌】(*It's Not Over 'til the Fat Lady Sings*, 1987)、【罐裝沙中成長的坎崇岩山牧草】(*Growing Rock Candy Mountain Grasses in Canned Sand*, 1992)、【在這狂暴境界眼中你的肌膚──穿過與溢滿的香水】(*Your Skin in this Weather Bourne Eye─Threads & Swollen Perfume*, 1997)、【無心的留意和輕率的狡猾去閃躲怒氣並不有趣】(*With Wanton Heed and Giddy Cunning Hedging Red and That's Not Fun*, 1999)。1991 年獲邀參展美國惠特尼雙年展；自 1999 年起為耶魯大學藝術學院雕塑研究所主任、教授。

卡普爾 (Anish Kapoor, 1954–)

出生於印度孟買 (Bombay, India)。1972 年，卡普爾移居倫敦，畢業於倫敦洪西藝術學院 (Hornsey College of Art) 和契爾西藝術學院 (Chelsea School of Art)。1980 年代早期，卡普爾成為英國新雕塑風格的重要成員之一，並且蜚聲國際。1982 年，卡普爾代表英國參加法國巴黎雙年展；1990 年代表英國參加義大利第 44 屆威尼斯雙年展，並獲得「最傑出青年藝術家獎」(Premio Duemila)；1991 年獲英國泰德畫廊「透納獎」(Turner Prize)；1999 年獲選為英國皇家藝術院會員 (Royal Academician)。1990 年代晚期，他開始製作許多大型作品，包括【喇叭聲】(*Tarantara*, 1999)、【馬西亞斯】(*Marsyas*, 2002)、【雲門】(*Cloud Gate*, 2004) 等；作品【雲門】更引起芝加哥市政府，關於在公共空間攝影著作權的激烈辯論；他也受委託製作 911 英國受難者紀念碑，將永久設置於紐約。目前，卡普爾在倫敦從事創作，但是依舊經常出入印度，曾多次表示他的創作靈感，同時源自於東西方兩種不同文化。

白南準 (Nam June Paik, 1932–)

出生於南韓首爾 (Seoul, South Korea)。白南準畢業於東京大學，研修音樂美學、藝術史與哲學；1956 年，他前往德國慕尼黑大學 (University of Munich) 繼續研究音樂學與哲學，受到作曲家約翰‧凱吉 (John Cage, 1912–1992) 創作觀念的影響，並參與當時激進的「激流」(Fluxus) 前衛音樂活動。1963 年，白南準於德國烏帕塔爾 (Wuppertal) 帕那斯畫廊 (Galerie Parnass) 舉辦第一次個展時，即展出以電視為媒材的作品，首先將電子的動態影像帶入藝術創作的領域，而被譽為「錄影藝術之父」。1964 年他移居紐約，繼續進行對錄像和電子媒體作為創作形式的開發與實驗。代表作品如【磁鐵電視】(*Magnet TV*, 1965)、【電視大提琴與錄影帶協奏曲】(*Concerto for TV Cello and Videotapes*, 1971)、【電視佛陀】(*TV Buddha*, 1976)、【電視花園】(*TV Garden*, 1982)、【電視鐘】(*TV Clock*, 1989)、【金字塔】(*Pyramid*, 1993) 等。1993 年參加義大利第 45 屆威尼斯雙年展，獲「金獅獎」(Leone d'oro)；2001 年獲美國國際雕塑中心頒發「當代雕塑終身成就獎」。

石晉華 (1964–)

出生於澎湖，畢業於美國加州大學爾灣分校 (University of California, Irvine) 藝術創作研究所。1996 年始用鉛筆走白牆，迄今仍在進行。自青年期開始，由於對胰島素的依賴與血糖監測的必要，決定並影響了他的生命經驗與行為模式，藉著藝術他試著解脫肉身、觀念及意識的細綁與束縛。1990 年曾探入動力藝術。1994 年赴美西舊金山「赫德蘭藝術中心」(Headlands Center for the Arts) 擔任駐村藝術家，漸伸展向更自由的創作觀

念。自美西時期開始了一系列著重過程與觀念的身體行為藝術，並以完整詳盡的各類記錄，建構了行為與觀念的檔案體系。作品多凝念於體制中「人」的被塑造、被宰制、被詮釋，其中心思想受批判理論與佛學的影響深遠。代表作品有「所費不貲」（1992 年）、「走鉛筆的人」（1996 年迄今）及以 G8 藝術公關顧問公司推出的「柯賜海個展」（2002 年）。

安德烈 (Carl Andre, 1935–)

出生於美國麻州昆西 (Quincy, Massachusetts, United States)。安德烈曾就讀安多弗的飛利浦學院 (Phillips Academy, Andover)；1957 年定居紐約，擔任編輯的工作，後受到藝術家法蘭克・史帖拉 (Frank Stella, 1936–) 和康斯坦丁・布朗庫西 (Constantin Brancusi, 1876–1957) 創作觀念的影響，開始製作抽象風格的木雕。安德烈慣用簡單與直接的工業材料，例如磚、金屬板、水泥塊，再以極簡的式樣組織它們，代表作品有【元素】(Element, 1960–71) 系列、【等量】(Equivalents, 1966–69) 系列。1965 年，他的首次個展在紐約的泰伯納吉畫廊 (Tibor de Nagy Gallery) 舉行；1970 年代開始製作大型的戶外雕塑作品，如 1973 年為俄勒岡波特蘭視覺藝術中心 (The Portland Center for the Visual Art, Oregon) 所設置的【塊與石】(Blocks and Stones)、哈特福 (Hartford) 的【石場雕塑】(Stone Field Sculpture, 1977)。

安塞摩 (Giovanni Anselmo, 1934–)

出生於義大利勃郭法蘭寇 (Borgofranco d'Ivera, Italy)。安塞摩是 1960–70 年代貧窮藝術 (Arte Povera) 的代表作家之一。他運用多樣的材料，如石頭、木材、沙土、草棉製作雕塑，或是幻燈機創作裝置作品；他的藝術在探討特殊與無限、微觀與巨觀、自然律的基本原則、自然的力量，例如重力、壓力、磁力能量的本質，代表作品如【扭力】(Torsion, 1968) 等。安塞摩曾獲邀參加 1976 年澳洲首屆雪梨雙年展；1978、1980、1990 年義大利威尼斯雙年展；1972、1982 年德國卡塞爾文件展。

伍德羅 (Bill Woodrow, 1948–)

出生於英國牛津郡 (Oxfordshire, United Kingdom)。伍德羅畢業於倫敦聖馬丁藝術學院 (St Martin's School of Art)、契爾西藝術學院。他的早期作品使用垃圾場撿來的各種廢料，在保持原始面貌的回收原則下，賦予材料新的內容；1990 年代則是以復古的鑄銅技法，創作類似於紀念碑的象徵形式，一系列探討人類歷史、神話的雕塑，代表作品如【坐在歷史之上】(Sitting on History, 1990–95) 系列、【我們的世界】(Our World, 1997) 等。伍德羅曾獲邀參加 1982 年澳洲第 3 屆雪梨雙年展，1982、1985 年法國巴黎雙年展，1983、1991 年巴西聖保羅雙年展。藝術家個人網站：http://www.billwoodrow.com/

沃荷 (Andy Warhol, 1928–1987)

出生於美國賓州匹茲堡 (Pittsburgh, Pennsylvania, United States)。沃荷被視為二十世紀後半美國最有影響力的藝術家。他的個人風格是使用絹網技術 (silkscreen)，在畫布上創造熟悉的公眾影像，並且運用多樣的色彩讓每一個影像產生不同的視覺外觀。1960 年代早期，他首先以【可口可樂瓶】(Coca-Cola Bottles, 1962) 和【布里洛紙箱】(Brillo Boxes, 1964) 進入紐約藝壇，而成為美國普普藝術 (Pop Art) 的代表人物，被媒體封為「流行王子」；此後他的創作主題，更延伸至當時的名人，包括瑪麗蓮・夢露 (Marilyn Monroe)、伊麗莎白・泰勒 (Elizabeth Taylor)、麥可・傑克森 (Michael Jackson)、毛澤東等。他也拍攝超過 60 支短片，探討時間、無趣與重複等概念，其中最有名的一部片子是【睡覺】(Sleep, 1963)，內容是關於一個人沉睡 8 小時。1975 年他在《安迪・沃荷的哲學》一書中表示：「賺錢就是藝術，工作就是藝術，而好的生意就是最好的藝術!」可說是他對自己的藝術創作所下的最佳註腳。

克瑞格 (Tony Cragg, 1949–)

出生於英國利物浦 (Liverpool, United Kingdom)。克瑞格曾經是一位化學實驗室的技師，畢業於格羅斯特郡藝術暨設計學院 (Gloucestershire College of Art and Design)、倫敦皇家藝術學院 (Royal College of Art, London)。自 1977 年起，他移居德國烏帕塔爾 (Wuppertal)，任教於杜塞爾道夫藝術學院。他早期的作品以現成物，通常是工業廢料或塑膠作為材料，最為人所知的作品是【從北方看的英國】(Britain as Seen from the North, 1981)：作品由廢棄的破碎片所組成，通常被認為是藝術家表達對英國經濟衰退的抨擊。1980 年左右，他以色彩的挑選為原則，採用傢俱、不同材料所作成的家庭用品、塑膠玩具等作為雕塑素材。至 1990 年代，他則轉而使用木、銅、大理石等較為傳統的材料，進行較為簡化的創作形式。1988 年，他代表英國參加義大利第 43 屆威尼斯雙年展，同年獲英國泰德畫廊「透納獎」；1994 年獲選為英國皇家藝術院會員。

克拉克 (Gordon Matta Clark, 1943–1978)

出生於美國紐約 (New York, United States)。克拉克曾就讀巴黎索邦大學 (University of Sorbonne)，主修法國文學；後畢業於康乃爾大學 (Cornell University)，主修建築。克拉克是 1970 年代最重要的觀念藝術家之一，他利用廢棄的建築、工廠作為現成的創作材料，對牆面進行切割破壞，藉此探索都市的生活空間與政治意涵；現存的作品，都是這些切割空間的攝影、錄影記錄。代表作品如【間壁的內外】(*Pier In/Out*, 1973)、【分裂】(*Splitting*, 1974)、【圓錐形的橫切】(*Conical Intersect*, 1975)、【日末】(*Day's End*, 1975) 等。曾代表美國參加 1971 年法國第 9 屆巴黎雙年展、1973 年德國第 5 屆卡塞爾文件展。

那透 (Ernesto Neto, 1964–)

出生於巴西里約熱內盧 (Rio de Janeiro, Brazil)。那透畢業於里約熱內盧視覺藝術學校 (Escola de Artes Visuais Pargua Lage, Rio de Janeiro)。他的作品通常運用可塑性極高的絹網佈置整個室內空間，並且在絹網中填入香料，創造富於感性的場域，強調作品與觀者身體的互動，代表作品有【拉攏的危險邏輯】(*The Dangerous Logic of Wooing*, 2002)、【花園】(*The Garden*, 2003) 等。1995 年獲邀參加第 1 屆韓國光州雙年展；1998 年獲邀參加澳洲第 11 屆雪梨雙年展、巴西第 24 屆聖保羅雙年展；2001 年代表巴西參加義大利第 49 屆威尼斯雙年展。

何恩 (Rebecca Horn, 1944–)

出生於德國波昂 (Bonn, Germany)。何恩畢業於漢堡造形藝術學院 (Hochschule für Bildenden Künste Hamburg)。因肺病的緣故，何恩無法接觸某些特定的雕塑材料；她在醫院的療養經驗，也讓她對身體、孤立與脆弱有了深切體會，轉而使用一些柔軟的材料，暗示包紮與義肢等關於身體延伸的雕塑，如【鉛筆面具】(*Pencil Mask*, 1972)。1971 年獲邀參加德國第 5 屆卡塞爾文件展，發表她首次大型表演藝術；次年，她開始運用羽毛在她的作品中，並且著手創作由機械所構成的作品，開啟自然、人文與科技的對話。1973 年，何恩移居西柏林，並且完成她的第一部短片【柏林訓練：水下作夢】(*Berlin Exercises: Dreaming under Water*, 1973)，該片獲 1975 年「德國評論獎」(Deutscher Kritiker Preis)。1980 年代，何恩對於環境的歷史與記憶感興趣，開始創作特定場域裝置作品，其他重要短片還包括【惡人的臥室】(*Buster's Bedroom*, 1990)。1986 年，何恩受邀參加德國第 8 屆卡塞爾文件展，並獲大會頒發「阿諾波得獎」(Arnold Bode

Preis)。何恩任教於柏林藝術學院 (Akademie der Künste, Berlin)。

迪肯 (Richard Deacon, 1949–)

出生於英國威爾斯 (Wales, United Kingdom)。迪肯畢業於倫敦聖馬丁藝術學院 (St Martin's School of Art)、倫敦皇家藝術學院。自 1980 年代起，迪肯即被視為英國具代表性的當代雕塑家之一。他的作品大多具抽象風格，但是卻有解剖功能的強烈暗示。早期作品具有較為光滑柔順的弧線造形；近期則顯得較為龐大笨重，並且在許多國家製作巨型的戶外雕塑，其中最具盛名者是設置於英國普利茅斯市維多利亞公園 (Victoria Park, Plymouth) 的【停泊】(*Moor*, 1990)，長度就有 247 公尺；他偶爾也為當代舞蹈表演設計舞臺。1987 年獲英國泰德畫廊「透納獎」；1995 年獲德國烏茲美術館「羅伯特傑克玻森獎」(Robert Jacobson Prize)；1998 年獲選為英國皇家藝術院會員。自 1999 年起為法國巴黎國立高等美術學院教授 (Ecole Nationale Superieure des Beaux Arts, Paris)。

帕芙 (Judy Pfaff, 1946–)

出生於英國倫敦 (London, United Kingdom)。帕芙十三歲時移民美國，華盛頓大學 (Washington University) 美術創作學士、耶魯大學美術創作碩士。1970 年代開始，她就進行探討作品與環境互動的裝置藝術創作，被評論家譽為「空間中的拼貼家」，創作的主題圍繞在自然世界和人類創造、社會的關係。曾代表美國參加 1998 年巴西第 24 屆聖保羅雙年展，目前為紐約巴德學院藝術教授 (Bard College, Annadale-on-Hudson, New York)。

林明弘 (1964–)

1964 年生於東京，成長時期遷徙於臺、日、美、法。他最讓人印象深刻的系列作品是他採用舊時臺灣民間花布的圖案作為某種符號運用，將之包裹在椅墊、枕頭套等物件上，或塗繪在展出空間的牆面及地板上，形成公私領域空間混淆，讓他在國際藝壇嶄露頭角。

威爾遜 (Richard Wilson, 1953–)

出生於英國倫敦。威爾遜畢業於倫敦洪西藝術學院、瑞汀大學 (Reading University)。他就像是一位建築魔術師，能夠將建築結構轉換為讓人無法預測、甚至非現實的感覺。代表作品是為倫敦馬斯畫廊 (Matts Gallery) 所作的【20:50】(1987)。

高博 (Robert Gober, 1954–)

出生於美國康乃迪克州瓦靈福特 (Wallingford, Connecticut,

United States)。高博曾就讀佛蒙特米德伯理學院 (Middlebury College, Vermont)；1976 年他移居紐約，並學習繪畫。1982 年，他創作作品【一件變化的繪畫幻燈片】(*Slides of a Changing Painting*, 1982–83)，是一件他花了一年的時間不斷地在畫布上修改，並以數千張攝影記錄的觀念創作。1983 年，高博開始在紐約從事裝置藝術創作，如【倒置的水槽】(*Inverted Sink*, 1985)、【歪扭的嬰兒圍欄】(*Distorted Playpen*, 1986)、【結婚禮服】(*Wedding Gown*, 1989)。1989 年開始，他以蠟為材料塑造部分的身體的雕塑，成為最為人所激賞的作品。他運用人類毛髮在作品中，引起極大轟動；他也喜歡將日常生活的一些家庭用品，轉換為令人印象深刻的藝術品，尤其是一些關於洗汙臺的雕塑創作。代表作品有【無題】(*Untitled*, 1990)、【無題蠟燭】(*Untitled Candle*, 1991)。2001 年代表美國參加義大利第 49 屆威尼斯雙年展。

高橋智子 (Tomoko Takahashi, 1966–)

出生於日本東京 (Tokyo, Japan)。高橋智子在東京多摩藝術大學 (Tama Art University) 研習繪畫，1990 年前往英國倫敦，後畢業於倫敦大學高思史密斯學院 (Goldsmiths College)、史雷德美術學院 (The Slade School of Fine Art)。她的裝置作品特色，在於將成堆的廢棄物轉換為表面上是混亂，實際上是複雜的細心組織。代表作品如【出線】(*Line-Out*, 1998)、【學習如何經營】(*Learning How to Drive*, 2000)、【會堂的碎片】(*Auditorium Piece*, 2002) 等。

查德威克 (Helen Chadwick, 1953–1996)

出生於英國倫敦克羅伊登 (Croydon, London, United Kingdom)。查德威克畢業於契爾西藝術學院。她的作品通常使用有機的材料，例如生肉、毛皮、花、蔬菜或巧克力，以及藝術家個人的身體，再以雕塑、表演、攝影、裝置等多媒材呈現。代表作品如【肉的概念】(*Meat Abstract*, 1989)、【撒尿的花】(*Piss Flowers*, 1991–92) 等。早期代表作品包括一系列 1980 年代晚期的攝影，主題是擷取自藝術家身上細胞所構成的斑汙影像，探索自我和身體的關聯；晚期作品則是一系列有關人類死亡胚胎的攝影，藉由死亡意象揭露人類命運的終極象徵意涵。2004 年，查德威克的一項大型回顧展在倫敦巴比肯畫廊 (Barbican Art Gallery) 舉辦。

草間彌生 (Yayoi Kusama, 1929–)

出生於日本長野松本 (Matsumoto, Japan)。1957 年，草間彌生移居美國，居住紐約並從事創作。1962 年首次展出軟雕塑；1965 年展出作品【無限鏡屋】(*Infinity Mirror Room*)，開始受到藝壇注目。1966 年她運用鏡子和燈泡，創作成名的裝置作品【無限的愛】(*Love Foever*)。1960 年代晚期，草間彌生活躍於偶發藝術、身體藝術、流行秀和反戰遊行。1968 年，她的創作短片【彌生的自我毀滅】(*Kusama's Self-Obliteration*) 獲得比利時第 4 屆國際短片大獎、第 2 屆日本聯合樹下電影節銀牌獎，並且在歐洲舉辦多次展覽。1973 年，草間彌生回到日本，持續創作。1983 年，小說【克里斯多夫街上的男娼窟】(*The Hustlers of Christopher Street*)，獲得日本第 10 屆野性時代新人文學獎。1993 年代表日本參加義大利第 45 屆威尼斯雙年展；1998 年獲邀參加臺灣臺北雙年展；2000 年獲邀參加澳洲第 12 屆雪梨雙年展；2001 年獲邀參加日本橫濱當代藝術三年展；2002 年獲邀參加澳洲第 4 屆布里斯本亞太三年展。2001 年獲日本政府頒與「朝日賞」(Asahi Prize)；2003 年獲法國政府頒授「藝文勳章」(Ordre des Arts et des Letters)。自 1998 年起，她的大型回顧展，也陸續在洛杉磯、紐約、東京、巴黎、首爾等世界各主要城市巡迴展出，被譽為日本現存最具國際聲望的藝術家。
藝術家個人網站：http://www.yayoi-kusama.jp/

馬屈 (David Mach, 1956–)

出生於英國蘇格蘭費非馬提爾 (Methil, Fife, Scotland)。馬屈畢業於蘇格蘭丹地約旦斯通鄧肯藝術學院 (Duncan of Jordanstone College of Art, Dundee)、倫敦皇家藝術學院。他的作品大多是委託製作，運用多樣的大量生產物件，例如雜誌、報紙或輪胎，集合成大型的裝置，代表作品如【北極星】(*Polaris*, 1983)、【失序】(*Out of Order*, 1989)、【攀登】(*Scramble*, 2000) 等。1998 年獲選為英國皇家藝術院會員。現任愛丁堡藝術學院雕塑系榮譽教授，倫敦皇家藝術學院雕塑教授。藝術家個人網站：http://www.davidmach.com/

海斯 (Eva Hesse, 1936–1970)

出生於德國漢堡 (Hamburg, Germany)。1939 年，海斯和家人移民美國，居住於紐約；後進入紐約普拉特設計學院 (Pratt Institute of Design)、古柏聯盟藝術學院 (Cooper Union Art College)、耶魯大學學習繪畫、素描。1967 年開始，海斯運用膠乳 (latex)、玻璃纖維、聚酯、樹脂等非傳統的材料創作，形成具有不定造

形的體積與表面，具有穿透特性的雕塑作品；她也從這些可塑性高的材料中，進一步揭露秩序與混亂、剛硬與柔軟、幾何與有機形式、單一與系列、持續與變化之間的張力。1968 年，她在紐約費契巴克畫廊 (Fischbach Gallery) 舉辦個展，而逐漸受到重視。1968–70 年間，曾任教於紐約視覺藝術學校 (School of Visual Art, New York)。海斯是 1960 年代美國極限藝術重要的藝術家之一，可惜年僅 34 歲便因腦瘤而早逝。

歐本漢 (Meret Oppenheim, 1913–1985)

出生於德國柏林 (Berlin, Germany)。1932 年歐本漢移居法國巴黎，和超現實主義藝術家如阿爾伯托・賈克梅第 (Alberto Giacometti, 1901–1966)、漢斯・阿爾普 (Hans Arp, 1886–1966) 交往，並且參加主要的超現實藝術展到 1937 年。歐本漢是歐洲超現實主義運動中，少數年輕的女藝術家之一，她結合身體和物品、女性特質和流行文化進行創作，也賦予超現實藝術不同的風貌。第二次世界大戰之前，她即以年輕之姿完成了多件受人注目的作品，包括【物體】(Object, 1936)、【我的保姆】(My Nurse, 1936) 等，但因過早成名，使她經歷了一段長期的心理壓力與創作危機，直到 1958 年她才能夠重新開始創作。晚年，她深信人的潛意識力量，並且記錄所有的夢境，成為她主要的創作。她一生努力尋求男女平等的創作意識，使之成為女性主義藝術家的重要典範之一。

費里奇 (Katharina Fritsch, 1956–)

出生於德國艾森 (Essen, Germany)。費里奇畢業於杜塞爾道夫藝術學院。1984 年舉辦第一次個展後，她的作品便廣泛地在歐洲、日本與美國的各項展覽中展出。費里奇的創作被譽為「在夜晚碰撞的藝術」，作品特色為以手工的技術製作重複的物件，具備細膩的表面處理細節與統整單純的色調，創造出令人覺得既熟悉又神祕的空間。代表作品如【鼠】(Mouse, 1991/1998)、【鼠王】(Rat King, 1993)、【僧侶】(Monk, 1997–99) 等。1995、1999 年代表德國參加義大利威尼斯雙年展。

賈德 (Donald Judd, 1928–1994)

出生於美國密蘇里州刨花泉 (Excelsior Springs, Missouri, United States)。賈德在紐約哥倫比亞大學 (Columbia University) 研修哲學與藝術史，並且在 1959–65 年間，在《藝術新聞》(Art News)、《藝術雜誌》(Art Magazine)、《國際藝術》(Art International) 等媒體，發表許多藝術評論的文章。1960 年代早期，他開始製作他所謂的「特殊物體」(Specific Object) 的雕塑創作，建立了自己的創作特色：堆疊、方箱與幾何級數的基本形式語言，拒絕傳統的藝術表達方式，運用工業材料，像有機玻璃 (plexiglas)、金屬或層板等，在雕塑的量感、空隙、空間與色彩方面開拓了新的領域，而成為美國極限藝術代表藝術家之一。他曾任耶魯大學教授雕塑，所發表的大量藝術論文，後來集結為兩本文選，分別在 1975、1987 年出版。1986 年，他在德州成立辛那提基金會 (The Chinati Foundation)，除了展示他的主要作品外，也推廣其他當代藝術家的作品。1980 年獲邀參加義大利第 39 屆威尼斯雙年展；1982 年獲邀參加德國第 7 屆卡塞爾文件展。1992 年獲選為瑞典皇家美術院會員 (Royal Academy of Fine Arts, Sweden)。

葛姆雷 (Antony Gormley, 1950–)

出生於英國倫敦。1968–71 年葛姆雷曾就讀劍橋大學，研習考古學、人類學和藝術史。大學畢業後，前往中東旅行，並在印度從大師喬安卡 (S. N. Goenka) 學習內觀禪修 (Vipassana Meditation)。回到英國後，他進入倫敦大學高思史密斯學院和史雷德美術學院研究雕塑。自 1981 年，葛姆雷開始創作他有名的鉛製人體雕塑，很快成為具有指標性的英國當代藝術家。代表作品為【土地、海、天第二號】(Land, Sea and Air II, 1982)，分別是站著、跪著與蹲著，打開雙眼、鼻孔與雙耳的人物；【土地】(Field, 1991)，包含 35000 個陶土人物，每個約 8 至 26 公分高；以及設置於英國蓋茲海德市 (Gateshead)，受人喝采的大型公共雕塑【北方天使】(Angel of the North, 1995–98)，展翼的人物造形寬度就達 54 公尺。1994 年，葛姆雷獲英國泰德畫廊「透納獎」；2003 年獲選為英國皇家藝術院會員。藝術家個人網站：http://www.antonygormley.com/

赫斯特 (Damien Hirst, 1965–)

出生於英國布里斯托爾 (Bristol, United Kingdom)。赫斯特畢業於倫敦大學高思史密斯學院。當他還是在學學生時，即策劃「戰慄」(Freeze) 特展，而帶動了新一波的英國年輕藝術家運動。他最為人所熟知的作品，是利用動物的屍體，例如鯊魚、羊或牛所做的一系列【自然史】(Natural History) 創作，探索生與死的過程，而奠定他備受爭議的藝術家地位；他也探討香菸、藥物對人身心的影響。代表作品如【千年】(A Thousand Years, 1991)、【某人心中肉體上不可能之死】(The Physical Impossibil-

ity of Death in the Mind of Someone Living, 1991)、【藥房】(Pharmacy, 1992)、【分開的母親和小孩】(Mother and Child Divided, 1993)、【遠離羊群】(Away from the Flock, 1994) 等。1995 年，赫斯特獲英國泰德畫廊「透納獎」。

歐登伯格 (Claes Oldenburg, 1929–)

出生於瑞典斯德哥爾摩 (Stockholm, Sweden)。1936 年，歐登伯格同父母移居美國芝加哥，就讀耶魯大學；畢業後擔任記者的工作，並且在芝加哥藝術學院進修課程。1956 年他移居紐約，與吉姆・戴安 (Jim Dine)、阿倫・卡普羅 (Allan Kaprow) 交往，並參與他們的偶發藝術 (Happenings Art) 活動。1950 年代晚期，他以塑膠、垃圾材料，漆上鮮豔的色彩，首次製作集合物的雕塑。1960 年代初期，歐登伯格的創作興趣轉移至環境作品，如【街】(The Street, 1960)、【商店】(The Store, 1961)、【臥室總體】(Bedroom Ensemble, 1963) 等；他也運用日常用品或物件作為創作的表達形式，製作「軟」雕塑 ("Soft" Sculpture) 或大型戶外紀念物，其中最為人所熟知的，是 1969 年設置於耶魯大學校園的【履帶上的口紅】(Lipstick (Ascending) on Caterpillar Tracks)，曾引起校園公共藝術的辯論。1995 年，紐約古根漢美術館舉辦歐登伯格的回顧展。他現居紐約，持續從事將雕塑與建築結合的大型創作計畫。

盧卡斯 (Sarah Lucas, 1962–)

出生於英國倫敦。盧卡斯畢業於倫敦大學高思史密斯學院。她的創作通常運用攝影、拼貼或現成物，藉由視覺上的雙關語去質疑狹隘的性別概念。代表作品如【兩個炒蛋和一個串燒肉】(Two Fried Eggs and a Kebab, 1992)、【賤人】(Bitch, 1994) 等。2002 年獲邀參加英國第 2 屆利物浦國際當代藝術雙年展；2003 年代表英國參加義大利第 50 屆威尼斯雙年展。

穆安克 (Ron Mueck, 1958–)

出生於澳洲墨爾本 (Melbourne, Australia)。在成為正式的藝術家之前，穆安克是一位在澳洲製作木偶與模特兒的專業設計師。1980 年代初，他移居英國；1997 年，他以極真實的人物雕塑參加「聳動」展 (Sensation)，而聲名大噪。他以朋友或親戚為對象，經過油土的塑造翻製，使用玻璃纖維和矽膠為材料，創作極為真實的人物塑像；並且透過人物的表情與姿態，傳達細膩的心理狀態。代表作品有【幻像】(Ghost, 1998)、【無題（男孩）】(Untitled (Boy), 1999)、【面具】(Mask, 2000)、【母與子】(Mother and Child, 2001)、【懷孕的女人】(Pregnant Woman, 2002) 等。2001 年獲邀參加義大利第 49 屆威尼斯雙年展。

諾曼 (Bruce Nauman, 1941–)

出生於美國印第安那州韋恩堡 (Fort Wayne, Indiana, United States)。諾曼被視為自 1970 年代後最具革新精神，引起廣泛爭論的美國當代藝術家之一。畢業於威斯康辛大學麥迪遜分校 (University of Wisconsin, Madison)、加州大學戴維斯分校 (University of California, Davis)。諾曼認為藝術家在工作室中所有的活動都應該被視為是藝術。他常從日常生活的活動、言說與物質材料中，汲取創作的靈感，在雕塑、攝影、錄影、短片、繪畫、表演與裝置等多樣媒材中，專注於將過程或活動轉換為藝術。代表作品如【真正的藝術家藉由顯露不可思議的真實來幫助世界】(The True Artist Helps the World by Revealing Mystic Truths, 1967)、【小丑的苦惱】(Clown Torture, 1987)、【罪惡與美德】(Vices and Virtues, 1988)、【世界和平】(World Peace, 1996) 等。1999 年代表美國參加義大利第 48 屆威尼斯雙年展，獲大會頒發「金獅獎」。

懷特瑞德 (Rachel Whiteread, 1963–)

出生於英國倫敦。懷特瑞德曾於布萊頓理工學院 (Brighton Polytechnic) 學習繪畫，畢業於倫敦史雷德美術學院，並受教於安東尼・葛姆雷。她的創作是將桌子、椅子、床、浴缸、書架、地板、房間，甚至是整棟大樓的內部或外在的空間，使用石膏、水泥、樹脂或橡膠等材料鑄造出來。1990 年創作【魅影】(Ghost)，開始受到藝壇的注目，其他代表作品如【房子】(House, 1993)、【無題（地板）】(Untitled (Floor), 1994–95)、【水塔】(Water Tower, 1998)、【屠殺紀念碑（無名圖書館）】(Holocaust Monument (Nameless Library), 2000) 等。1997 年代表英國參加義大利第 47 屆威尼斯雙年展；1993 年獲英國泰德畫廊「透納獎」。

羅森伯格 (Robert Rauschenberg, 1925–)

出生於美國德州亞瑟港 (Port Arthur, Texas, United States)。直到 1945 年，羅森伯格在海軍服役時才發覺自己對繪畫的興趣，至法國巴黎習藝，醉心於歐洲現代藝術。回到美國後，他進入著名的藝術學府：黑山學院 (Black Mountain College)，受教於約瑟夫・阿伯斯 (Joseph Albers)，並且與前衛作曲家約翰・凱吉和舞蹈家莫斯・康寧漢 (Merce Cunningham, 1919–) 交往，開展實驗性的創作。羅森伯格熱中於大眾文化，思考藝術應如

何與生活銜接，嘗試在繪畫的表面拼貼、結合日常生活中各種不同的真實物件，創立「集合繪畫」(Combine Painting) 的新技法，奠定他在戰後美國藝術史上的地位。【組合】(*Monogram*, 1959) 是他第一件也是最有名的「集合」作品，內容包括安哥拉 (Angora) 山羊頭、輪胎、隔欄、鞋跟、網球以及油彩等。1960 年代初，羅森伯格以集合雜誌中出現的時事攝影圖像，創作結合絹網印刷和筆刷的平面作品；60 年代中期之後，嘗試將機械科技帶入創作中，強調作品與觀眾之間的互動。1998 年紐約古根漢美術館舉辦羅森伯格的大型回顧展，共展出他一生重要作品 400 多件，以表彰他對二十世紀後半美國藝術的影響。目前，他仍持續進行關於拼貼，以及發展其他可以轉換攝影的創作方式。

觀想與超越

索　引

二、專有名詞

【藝術解碼】，解讀藝術的祕密武器，

全新研發，震撼登場！

什麼是藝術？

一種單純的呈現？超界的溝通？

還是對自我的探尋？

是藝術家的喃喃自語？收藏家的品味象徵？

或是觀賞者的由衷驚嘆？

1. **盡頭的起點** —— 藝術中的人與自然（蕭瓊瑞／著）

2. **流轉與凝望** —— 藝術中的人與自然（吳雅鳳／著）

3. **清晰的模糊** —— 藝術中的人與人（吳奕芳／著）

4. **變幻的容顏** —— 藝術中的人與人（陳英偉／著）

5. **記憶的表情** —— 藝術中的人與自我（陳香君／著）

6. **岔路與轉角** —— 藝術中的人與自我（楊文敏／著）

7. **自在與飛揚** —— 藝術中的人與物（蕭瓊瑞／著）

8. **觀想與超越** —— 藝術中的人與物（江如海／著）

第一套以人類四大關懷為主題劃分，挑戰您既有思考的藝術人文叢書，特邀林曼麗、蕭瓊瑞主編，集合六位學有專精的年輕學者共同執筆，企圖打破藝術史的傳統脈絡，提出藝術作品多面向的全新解讀。

《盡頭的起點 —— 藝術中的人與自然》

- ■ 林曼麗　蕭瓊瑞／主編
- ■ 蕭瓊瑞／著

自然是客觀的風景，還是聖靈的化身？
為何有時充滿生機，有時又象徵死亡？
地平線的盡頭，
是否又是另一視野的開端和起點？
透過藝術家的眼睛與雙手，
讓我們一同回溯人類文明發展的冒險旅程。

人與自然的愛恨情仇，
正在永續蔓延中……

《流轉與凝望 —— 藝術中的人與自然》

- ■ 林曼麗　蕭瓊瑞／主編
- ■ 吳雅鳳／著

超越時空無盡的流轉，
不變的是對自然的深情凝望。
在迴觀、對照與並置的過程中，
如何切斷藝術史直線發展的敘事形態，
激盪出面對自然原鄉的新視野？

從西方風景畫、中國山水到臺灣土地的呼喚，
藝術心靈的記憶與想望，
與您一同來分享……

國家圖書館出版品預行編目資料

觀想與超越:藝術中的人與物／江如海著.－－初
版一刷.－－臺北市：東大，2006
　　面；　公分.－－(藝術解碼)
含索引
ISBN 957–19–2800–3　(平裝)

1.藝術－作品評論

907　　　　　　　　　　　　　94022114

網路書店位址　http://www.sanmin.com.tw

© 觀 想 與 超 越
—— 藝術中的人與物

主　編　林曼麗　蕭瓊瑞
著作人　江如海
發行人　劉仲文
著作財
產權人　東大圖書股份有限公司
　　　　臺北市復興北路386號
發行所　東大圖書股份有限公司
　　　　地址／臺北市復興北路386號
　　　　電話／(02)25006600
　　　　郵撥／0107175–0
印刷所　東大圖書股份有限公司
門市部　復北店／臺北市復興北路386號
　　　　重南店／臺北市重慶南路一段61號
初版一刷　2006年2月
編　號　E 900790
基本定價　柒元貳角
行政院新聞局登記證局版臺業字第○一九七號

有著作權·不准侵害

ISBN　957–19–2800–3　(平裝)